U0005221

我常在想是不是沒有告別，就可以當作您不曾離開。
來不及說的不只是再見，還有心中無限的感謝。
若在我這一生不曾遇見過您，
也許無法至今仍堅持走在創作的道路上。

很榮幸在台灣的戲劇史中，
我還來得及曾與您相遇。
謹以此書獻給我思念的李國修和廖瑞銘兩位老師。

圖解台灣
戲劇史綱

A Theater
History of Taiwan

黃宣諭———著

晨星出版

目録

目録

[推薦序一]

看看過去，想想現在，知道將來

　　我和宣諭認識是在十多年前，恩師李國修在靜宜大學開設的編劇課堂上。當年我是助教，他是學生，我對宣諭的印象十分深刻，他的作品總是充滿了奇想，文字藏有深味。如今他除了劇本創作之外，還花了許多心血來撰述《圖解台灣戲劇史綱》，我實在對他這種「戲痴」行為感到佩服，從文字中可以感受到宣諭對於戲劇作品的熱愛，還有對土地的熱情。

　　對身為劇場工作者的我來說，《圖解台灣戲劇史綱》會是一本很好的工具書。這本書可以讓我快速地了解，台灣劇場的演進以及不同劇種之間的文化脈絡。很多人以為，創作者只要用心觀察當下的社會，就能寫出符合時代脈動的作品，殊不知，要做一齣戲之前，不是先寫劇本，而是要去了解該劇種的生態環境。我自己在和明華園兩度合作歌仔戲與現代劇文學跨界作品《散戲》和《俠貓》時，就有強烈的感受。我在落筆之前，做了無數的功課，還有田野調查，有了對現代劇及歌仔戲的歷史、演出形式、敘事風格、表演方法、觀眾組成與品味、製作條件……概略的認識與比較差異後，才敢動筆寫下第一個字。

　　從另個層面來看，《圖解台灣戲劇史綱》對一個藝文愛好者而言，可說是劇場史的「懶人包」，讓讀者可以簡單扼要地知道每個劇種，在不同時期的發展概況。戲劇是時代的產物，今天的我們雖然可以讀到一、二十年前的劇本，甚至看到三十年前的經典作品被重新詮釋演出，但我們不能只用現代

的眼睛去觀看，這樣的作品與觀眾交流的層次太單薄。如果可能的話，我建議大家能多帶著一份對於創作者創作當下時空背景的理解，再結合個人的觀賞品味來看待作品，我相信對於作品的感受力一定更不同。

　　如果劇場是說故事的地方，那麼《圖解台灣戲劇史綱》就是一個關於故事的故事。看看過去，想想現在，或許就能知道將來！

故事工廠　藝術總監

黃致凱

2018.02.15

[推薦序二]

戲劇路上的愛徒—為鹹魚（宣諭）寫序

台灣大中部地區的國、高中，較少設有表演藝術學校，甚至更無大學開設專業戲劇系所。故而，在台中戲劇教學二十餘載，深刻感受在地學子接觸戲劇資訊、支援的困難。但或許正因為藝術培土的貧乏，反讓我無論在大學院校、社區劇場教學現場，總會遇見不少展現對戲劇熱情，堅持追求的學生；而「半路出家」（非科班），走上戲劇之路，投入劇場，義無反顧者，宣諭是其中佼佼者！

聽聞鹹魚（宣諭）要出版潛心年餘的著作《圖解台灣戲劇史綱》，很為他高興，也算是紀念十數年的師徒之情，在他開口邀請為其新書作序，雖忝為他「小朋友」時期（自勤益電機科轉學至靜宜中文系）的兩年戲劇創作引領老師，仍欣然應允。

以台灣為主體，作為戲劇發展歷史爬梳剔抉的專門書籍，並不算多。邱坤良教授 1993 年《舊劇與新劇：日治時期台灣戲劇之研究（1895-1945）》，以及 2003 年林鶴宜教授《台灣戲劇史》等，皆屬在文獻資料的整理與研究上，「管括機要，闡究精微」的論述。而鹹魚的這本戲劇專書，則聚焦在帶領讀者一同走入台灣戲劇發展過程中，幾段重要的歷史軌跡與發生現場。

從細數影響台灣戲劇發展的主要因素，帶出台灣戲劇與常民生活內容極其緊密之特性；繼而開始追索、循跡、分述台灣戲劇發展的主要歷史概況——自早期唐山過黑水溝，開枝散葉的傳統戲曲移植時期；經日本異族統治，及外來政權的國民政府解嚴前期，因應大力禁制、壓迫而變種轉型的民間就地作場，展現旺盛的生命力階段；到百花齊放、熱鬧多元，呈現批判、反抗

力道的當代戲劇；與努力跟上國際腳步，表現年輕活力創意的新世代。相對前言所提及邱、林兩位教授撰寫的研究論述，鹹魚文字敘說顯見較為輕鬆活潑、深入淺出。而從台灣戲劇發展歷史脈絡中，各時期代表人物、作品、場域、建築等，書中皆有大量圖像、照片輔助解說，對映出閃閃動人的台灣劇場發展光譜。這也是此部專書重要的特色之一。

　　然而，在閱讀這麼一本「推原本根，比次條理」的著作，我卻有種猶如跟隨鹹魚足跡，踏上他一路走向其個人戲劇追尋的記憶長廊。遇著重要時期，他停下來一一介紹、導覽，述說他的認識、他的景點、他的感動；每段旅程駐足，都是迷人風光、精彩場景的感受。或許正如其自序中所言，書寫這本專著，「在設定上，企圖將台灣戲劇發展的歷史，與城市的發展併置」；「在台灣戲劇發展的現場，親自參與，並見證了許多關鍵的時刻」，依其預期目標，我想他是做到了。

　　《圖解台灣戲劇史綱》是本淺顯易懂的戲劇專書，但記載內容，參互考究，倒也下足了功夫。對於想了解台灣這塊土地上，從古至今的戲劇發展歷程，進而想參與將要開展的戲劇歷史旅程，那麼這本《圖解台灣戲劇史綱》一書，會是很不錯的「問路石子」！

逢甲大學助理教授、劇場編導及影視編劇

李舒亭

2018.02.06　筆于花蓮大地震中　天佑台灣

台灣劇場青春無悔的現場紀事與歷史回望

　　本書作者黃宣諭是我在台南大學戲劇與創作學系暨研究所指導的碩士畢業生，他是一位敏而好學的年輕劇場工作者與戲劇教師，生長於桃園，很早就開始從事戲劇的學習和表演的創作，熱愛戲劇與舞台，同時英雄出少年的他，在劇場成長過程中也遍訪名師，親身投入各種傳統戲劇和現代戲劇劇團的製作和演出工作。他在台南求學期間，也曾參與我所編導的博物館戲劇《大肚王傳奇》與《草地郎入神仙府》兩齣戲的教學和排練助理工作，成為我製作排練過程中的得力助手，是一位能演、能導也能寫作論述，並且對戲劇教學充滿熱忱的優秀劇場新銳。此番能為他著力撰述的新書作審閱提序，我也深深為他的成長與用心感到欣慰。

　　這本書最大的撰寫特色，就是作者運用許多精彩生動的歷史資料、圖片和照片，以及親身參與觀察的台灣戲劇現場紀事與體驗，來貫串講述台灣戲劇發展的重要歷史事件與文化場景，圖像式地引導讀者進入台灣戲劇多元豐富的文化場景，感受如臨台灣戲劇現場的親切感與真實感，這種採取大眾史學而非較為學術化的觀點，其實也許更能夠讓戲劇貼近一般讀者的記憶和生活。

　　特別珍貴的是，作者以一位台灣中部地區的戲劇工作者觀點，採訪了許多中南部地區包括：台中、彰化、雲林、嘉義和台南的傳統戲劇活動現場，並留下珍貴的當地劇團或戲劇活動的觀察筆記與現場演出照片實錄，讓讀者可以透過作者生動活潑的筆觸和視角，親身體驗這些地區野台、內台和戲劇場館的民間與大眾戲劇的魅力。就如書中所描述的嘉義鹿草地區的余慈爺公廟的傳統戲劇拚台匯演的精彩盛況，就讓人很想親自立刻走訪嘉義一趟，去

一起逗鬧熱看看那風風火火的鄉村大拼台！而台灣北部如宜蘭、基隆等地的廟會戲曲演出與傳統戲劇及祭祀與廟會文化的追溯，也在熱鬧場景的熱情敘述中，看見作者對傳統戲曲的研究深情與用心省思。另一方面，作者對現代戲劇的新興熱點，也毫不偏廢，書中關於台中 20 號倉庫與牯嶺街小劇場的描述和論述，栢優座的創新傳統戲曲演出的陳述，都顯現作者對當代台灣戲劇現場新興發展，以及台灣當代劇場創新創作觀察的細微和與時俱進的視角。

透過作者的觀點，為讀者揀選他覺得重要且值得議論的劇場事件和場景，在如此篇幅限制下，作者也做到了戲劇通史與概論在時間和範圍上的完整性和廣闊性，除了讓一般大眾透過精彩圖片和故事描繪理解台灣歷史發展的重要歷程，也讓台灣戲劇的研究者們會有興趣，進一步推敲和尋思作者在戲劇史觀和史料史識的選擇與論述上，背後的意涵與企圖，也別有一番閱讀和思考的趣味。

而由於作者同時身兼劇場與戲劇教育工作者的身分，他也特別加入了台灣戲劇專業人才培養的歷史過程和新興趨勢，這些論述與紀錄，彌足珍貴。其中也包括了台南大學戲劇創作學系暨研究所發展的應用戲劇與戲劇教育的新興理念和創作方法，頗能掌握千禧年後台灣戲劇教育培養人才的新趨勢和多元的方向，如此的論述方向，也能表現出作者前瞻台灣戲劇發展未來的企圖心和其對戲劇教育特別的理想與期許。

在篇幅限制和生活化的筆調之下，要講述台灣歷史上發生的眾多重要戲

劇故事，實屬不易，作者能夠讓讀者在輕鬆而愉悅的文字帶領下，以及隨著作者走訪台灣戲劇文化場景和地景的腳步，如同觀看頁頁精彩圖畫書般，只見繁華勝景接連不斷出現，不願停下；在引人入勝的作者帶領下，輕鬆愉快地了解台灣戲劇發展的重要歷史事件和場景，以及他們背後許多精彩的人物和故事。放下卷來，忽忽已跨越三、四百年，從十七世紀看到了 2018 年的現在台灣，感覺真是一場豐富的劇場文化之旅。而帶領我們進入這個世界的，是一位不折不扣在台灣劇場成長茁壯的青年，他青春無悔的劇場紀事和歷史回望啊！這也是值得紀念的一件美事，是以為序，願讀者閱讀此書愉快！就讓我們帶著這本書作為導覽書，繼續奔赴我們熱愛的戲台，繼續看戲瘋，作戲憨吧！

國立台南大學
戲劇創作與應用學系教授兼國際長

王婉容

2018.02.23 筆于台南

[自序]
幕起的那刻，一切已成歷史

話說「小時候」……

大部分通俗的故事都是從「小時候」開始說起。為了不通俗，似乎應該要讓這個故事有個獨特的開端，然而，關於我與戲劇之間的淵源，還是不能免俗的要從我「小時候」開始說起。

小時候，家中經營小吃攤，每當假日生意好時，爸媽就將我們兄弟倆，託給爺爺奶奶照顧，當時住家距離文化中心相當近，有時是爺爺，有時是奶奶，經常就祖孫三人騎著鐵馬去看表演。

因此，我的「小時候」就在各種表演活動中度過，當時我在「一元偶劇團」的演出中，發現偶戲的趣味；在「漢霖說唱藝術」的演出中，學會了人生中第一段單口相聲；在話劇「礦仔寮的二三事」第一次看到，原來有旋轉舞台這種東西；在「優人神鼓」的下鄉巡迴後，我第一次感受到內心久久無法忘懷的澎湃。然而，最令我難忘的，還是每次週末到了下課時間，就預備好一瓶水，牽著腳踏車等著我的奶奶。

我的童年記憶，就這樣存放在各種類型的表演藝術之中，不知不覺，似乎有一股力量隱約引領著我，從觀眾席走上舞台成為一個表演者。

大學到了中部之後，機緣巧合下，得以密集頻繁的與劇場相關的工作者接觸。當時，常常騎了將近一個小時的車吹著風，到東海大學附近找盧崇貞、A曼、奶媽、筱光等人，不是看他們為演出排練，就是大家在牌桌上天南地北的聊著。

聊著聊著，也不知道哪裡來的自信，促使我去申請國家文藝基金會的「青創會」甄選，還湊巧幸運的被選上。

　　在「青創會」中，當時年輕的我有幸見到了「傳說中」的蔡明亮、黎煥雄、汪其楣、林奕華、卓明、杜篤之，以及以一句「大師無他，工作而已」，讓我欽佩不已的「大師」林懷民。

　　更重要的是，除了這些人之外，當時一同參與的夥伴，許多也在往後成為創造路途中的合作搭檔，以及互相關心、關注的好友，像是黃美雅、王瑋廉、魏雋展、施璧玉、薛衣珊、史筱筠、邱安忱、林宜槿等人。至今，每個人仍在各自的表演藝術領域中，有著優秀的成就。

　　參加了「青創會」，接觸中部的劇場團體外，更在預料之外的是，我居然在好友趙文瑢的介紹下，懵懂的參與了靜宜大學的「歌仔戲社」。此後，開始持續的學習，並且認識了江明龍、江俊賢、米雪、張秀琴、莊金梅、李靜芳等老師，同時每位也都是優秀出眾的表演者，漸漸地，我開始懂得如何欣賞傳統藝術之美。

　　而在中部念大學期間，我不算是認真的學生。所以真的是當醫學院在念。從工科降轉文科，加起來整整七年。但或許真的是我有眾神加持，因此這當中讓我遇見了一群相當獨特的老師。像是勤益科大的游惠遠、陳碧貞兩位老師。還有靜宜大學的李舒亭、楊翠、魏貽君、林茂賢、廖瑞銘、吳晟、鄭邦鎮等老師。他們不但是教師，同時也是積極參與文化於社會運動的行動者。

　　在中部的這些年中，提供我最多學習與創作養分的人有兩位：一個是曾經在台中開授一年編劇課程的老師——「屏風表演班」團長李國修，當時他跟助教黃致凱，在一年的課程期間，因為珍惜與同學「一期一會」的緣分，風雨無阻的往來奔波於中、北部兩地。

　　這一年中最讓我難忘的，是在課程結束後，國修老師在借還給我的期末劇本創作作業上，註記了他用心審閱後，密密麻麻的批改紅字。當下，我拿在手中時，眼眶已不自覺的泛紅，我感受到對國修老師而言，那不僅是一份「作業」而已，更是一份他重視且在意的「創作」。從那刻起，我才在創作上有了認同自己的信心。

　　另一個影響我至深的人，就是我所參與的「童顏劇團」團長張黎明，也正因為他，讓我在大二就開始接觸兒童與青少年的戲劇教育，沒想到，就在私立道禾實驗學校的戲劇教室中，結下了十五年的教學生涯。從這些孩子與老師的身上，我總覺得我學到的遠超過了我所能教授的，而團長張黎明對我的提攜與包容，更讓我深刻體會到「為師」與「為人師」，這兩者的不同。

　　然而，身為一個戲劇教師，究竟能教給孩子們什麼？這個問題，曾在我心中困擾許久。

　　因此，在教學的路途中，我帶著心中對於戲劇教育的滿滿疑問，進入了台南大學戲劇創作與應用研究所，期許透過再進修，找到自己在戲劇教學上的價值與意義。

　　最後，終於讓我找到了答案，但並不是從學校的課程之中，而是透過所上的林玫君、王婉容、許瑞芳、王友輝等老師。從他們身上對於戲劇的熱情，讓我感受到，戲劇教育除了用心設計的課程內容外，在過程中，能夠讓孩子們看到，一個熱愛著自己所做的事，並在教學與分享時，眼神會閃耀著光芒的老師。

　　這些機遇，讓「創作」與「教學」，成為我目前生命中最重要的兩件事。這些年來，我也總會在不經意之時，憶起過去這些老師與夥伴們的神情，每每思想起，總像是在提醒著我「莫忘初衷」。

　　幾年前，爺爺的去世，讓我想透過書寫一個關於林摶秋的小說，來紀念年輕時曾經在大溪開過照相館的他。在小說書寫的過程中，每當我想像著當時在王井泉的山水亭內，聚集了林摶秋、張文環、呂赫若、呂泉生等文化人，那是一群明確知道自己有著對藝術的熱情，卻未必知曉自己會是影響著下一個世代的創作者。然而，透過歷史的發展，我們見證了他們在往後對社會重大的影響力。

　　小說還在修改之中，一個關於《圖解台灣戲劇史綱》的出版邀約意外的

安插進來，由於在台灣戲劇史的研究上，林鶴宜教授已有一本相當完整且詳盡的作品。因此，我原本認為再書寫一本內容相似，且在研究上又無法與之相提並論的著作，似乎並沒有太大的意義。

在做決定前，我開始投入了與此議題涉及的大量閱讀，在閱讀的過程中，我發現目前的相關著作，對於中部的戲劇發展提及較少；同時，學者大多著重在文獻資料的整理與研究，而我則希望能夠透過此著作，帶領讀者一同走入台灣戲劇發展過程中，幾個重要的歷史現場。因此，在設定上企圖將台灣戲劇發展的歷史與城市的發展併置。

隨著一章章的內容書寫，當時空靠近我所生存的年代時，那些曾出現的臉孔，以及曾打動我的作品開始一一浮現。我忽然發現，原來過去這些年，我不單單是教學與創作，同時，我也在台灣戲劇發展的現場，親自參與並見證了許多關鍵的時刻。

有時候，寫著寫著就開始想念起與某個人交會相遇的那個當下。因此，此著作對我來說，更大的意義是，它有許多片段是我的童年、青春期與生命中難忘的時刻。

當一切都還來不及仔細回想時，已然到了著作完成的時刻，書寫暫時停止，但舞台上還有許多的演出正在準備啟幕，我自己也正在籌劃與許麗坤、施璧玉等人的創作。同時，與姜琬宜在勤益科大指導學生的演出，而亦師亦友的林奕華剛剛結束《聊齋》香港的演出，人在歐洲工作；黃致凱的《俠貓》與新作《偽婚男女》也正在演出與排練之中……

台灣戲劇的發展不會停在書寫完成的這一刻，仍會持續不斷的向下延展，新的歷史會在下一個表演啟幕時被創造。然而，對照林摶秋等人的影響，以及曾出現在我生命中的這些創作者時，我相信這當中唯一不變的是，總會有那麼一群充滿熱情的人，用他們生命中對於創作源源不絕的能量在改變這個世界。

在這個或許通俗的故事中，有兩個特別的人，一直都沒有好好的敘說關於他們的故事。這兩人從故事初始，至今仍在小吃攤中忙碌了大半輩子，對於兒子沒能讓他們在來年過上好日子，他們始終無怨無尤，只希望兩個小孩一生平安快樂。

在每個創作者的身旁，都有著一群值得依靠的家人與朋友，倘若沒有這些人在背後默默的支持，又怎能讓創作者有一個安心完成夢想的空間。在我生命中遇過無數的「大師」，而最能符合「大師」這個稱謂的，想來是辛苦一生的父母當之無愧，因為，我在追求夢想的路途會徬徨逃避，但父母竭盡一生就是持續做著他們認為該做的事，我想他們最能符合林懷民老師說的「大師無他、工作而已」。感謝這兩位大師，教導我在面對人生，沒有捷徑，唯有踏實走好每一步，才能換一個無愧的人生。

最後，僅以此著作，向我生命中曾經出現過的老師、夥伴，以及帶給我無數感動作品的藝術家們，表達內心最誠摯的感謝，更希冀能對這些投注熱情與生命的創作者，獻上最深的敬意。

黃愛誼

2018.02.06

影響台灣戲劇發展的主要因素

台灣的戲劇歷經長遠的發展而串連起共同的時代記憶，除了娛樂藝術的體現，戲劇之所以能蓬勃開展，還與社經政權的轉換、傳播媒體的興盛，以及斯土斯民的意識崛起有關。不僅如此，在人才培育與傳承下，戲劇更肩負起重大的責任與使命，在這塊土地上持續醞釀著源源不絕的能量……

戲劇與台灣人民的生活

戲劇是民間所熟知並相當重要的一種表演藝術，在台灣歷史發展的漫漫長路中，除了一般娛樂的展現外，在不同的場域及時空中，戲劇更以各種型態的表現，與人們的生活緊密的聯繫在一起。

最初的戲劇主要具有宗教慶典、生命祭儀與族群凝聚等功能。像廟會慶典至今仍然可見的野台酬神之演出，或是早期的許多地方在生命祭儀中會有傀儡戲的科儀融入。而漳州、泉州人來台之時，除了漳泉會館這一類的聚會所外，南北管的館閣也成為族群齊聚在一起相當重要的場所，由於地方館閣大多不是以專業演出為需求，更多是以地方子弟為主要成員，僅在大型廟會活動時看見他們對外演出的身影，因此也稱之為「子弟戲」。

而在政治方面，當面對外來政權的高壓統治，或作為被殖民者的台灣人民遇到不平等的對待時，戲劇更躍身一變成了民族意識傳播的工具，以及知識分子與外來政權抗爭的發聲管道。

當然，在早期社會，戲劇之所以被社會大眾所接受，並不全然皆是如此具有特定目的的演出。絕大多數時候，戲劇在民間仍是以娛樂大眾為目的，且透過各種形式存在於民眾的生活之中。

因此，戲劇史的回望，除了是看見台灣社會與政治改變的歷史之

日治初期台南兩廣會館

早期大稻埕迎城隍廟會

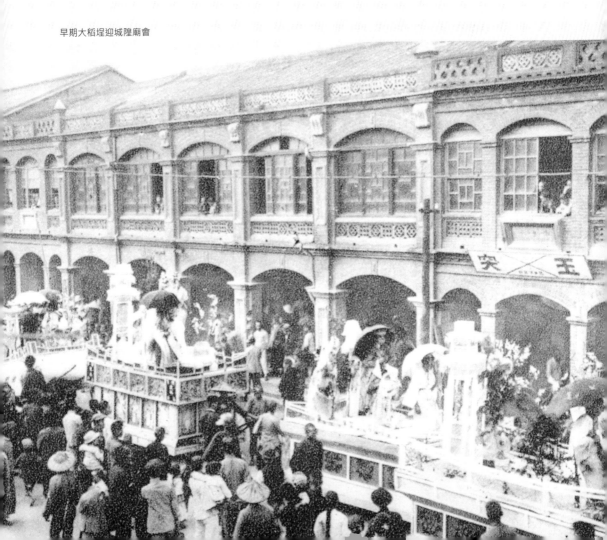

早期台人以野台戲為主要娛樂之一

外。更重要的是，戲劇串聯了不同世代的人們集體的生命記憶。此外，台灣歷經荷據、清領、日治、國民政府遷台等不同政權統治，在戲劇的近代歷史中更紀錄了一群不與當下政權妥協，有理想、有抱負的藝術家身影。而每一個劇種當中，更是用台灣人堅韌的性格，展現出屬於台灣人民相當濃厚的人情味。

　　隨著台灣的戲劇研究，有越來越多的史料可供參考，坊間的研究資料與研究觀點都已有相當完整的整理。也因此，當代的台灣戲劇史除了歷史發展脈絡的爬梳，更應透過戲劇的發展過程，帶領讀者回到當時民眾生活的社會環境與戲劇展演時的景況。其次，搭配目前尚保留，或是雖然已被改建，但仍然相當具有代表性的歷史場景做為輔助，試圖將台灣短短百年來的戲劇光景，以及在各個不同時代屬於民眾對戲劇的集體記憶串聯起來。提供另一個歷史觀點，置入台灣的發展歷程中，這一塊土地上一頁頁可能即將被遺忘了的動人故事。

隨著漢人渡海來台的傳統戲劇

台灣的戲劇發展，以歷史研究的觀點來看，大多數的學者採取的都是從漢人渡海來台作為序曲。

以「漢人來台」作為戲劇史的開頭之觀點，並非刻意忽視原本在這一塊土地上面原住民族的文化主體。而是在原住民族的傳統生活型態之中，純粹娛樂性質的戲劇形式較少留下相關的文字記載。目前仍保留在原住民族的祭典、祭儀之中，雖有與神話相關的表現形式，像是賽夏族的矮靈祭或是卑南族的猴祭，可惜的是，原住民族的祭儀傳說始終是以口傳文學的方式傳承，也因為缺乏文字的記載，在研究資料的蒐集分析與整理上也就顯得較為困難。

由於越來越多的學者投入到與原住民相關的文化研究領域之中，未來相信會有相關的研究結果與論述，來補足台灣早期戲劇史的研究中較少探究的領域，也可以將台灣戲劇的發展再往更早的時期推進。

阿美族舞蹈

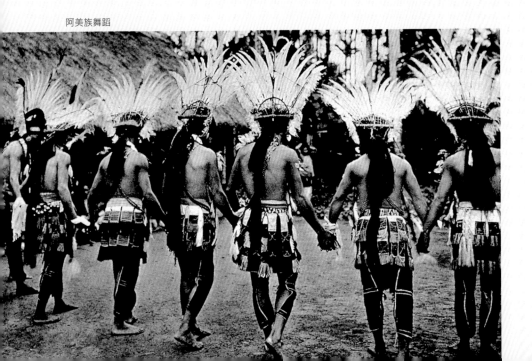

　　總之，在看待台灣戲劇發展的脈絡，以及幕起幕落的舞台風光時，目前仍依據現有的史料蒐集與既有學者大多數的研究觀點為主。

影響台灣戲劇發展的因素

　　要了解台灣戲劇複雜的發展因素，不能單單用紀實年表來看。因為，變遷中有多元的族群對立與融合的歷程、政權打壓與社會動盪的影響，複雜的殖民

日人透過版畫再現的歌仔戲形象

早期戶外野台戲僅需架搭簡陋的舞台及幾張長板凳，就可吸引觀眾入戲

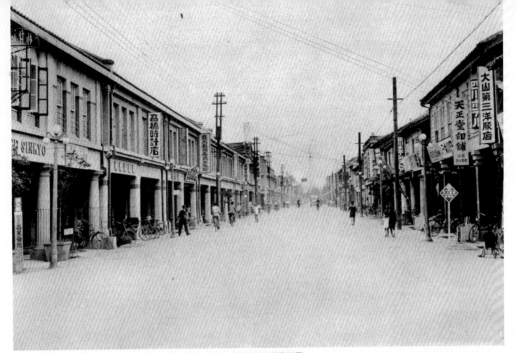

城市化與戲劇發展息息相關。圖為 1930 年代嘉義市改正後的榮町通街屋

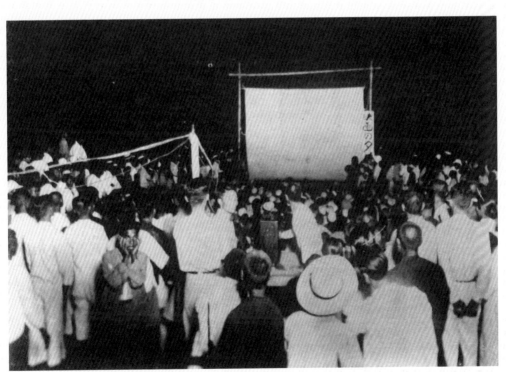

戶外活動寫真（電影）放映，是 1930 年代最盛行的大眾娛樂之一

政權更是讓台灣產生不同時代語言的複雜性。戲劇是否蓬勃發展，往往依附在一個社會穩定、經濟繁榮的環境，一旦有政權的更換，就可能迎來另一種封閉年代。

歷史所造成的複雜性，呈現在台灣的街景、音樂、電影、美術及戲劇等各個角落。因此，在開始探討台灣戲劇的發展之前，可針對影響台灣戲劇發展的幾個關鍵因素進行了解，亦能更加清楚明白，在每一個時期不同劇種消長的情形。

台灣戲劇發展過程中，有幾個相當重要的關鍵因素如下：

一、族群的移入

在探究台灣戲劇發展的幾個主要影響因素時，目前提到的關鍵時間點，多以漢人移民作為一個歷史的起點。

雖然，漢人實地登陸台灣並記載的時間可溯至明代陳第〈東番記〉（周婉窈，2003，22-45），但那時尚未有大量漢人的移入，直至明清之交，中國政權的動盪不安，再加上中國沿海一帶海盜活動頻繁，因之促成了漢人開始大量移入台灣本島。而戲劇也就隨著這些移入台灣的漢人，渡過了眾人聞之色變的黑水溝。

當時戲劇的發展，最大的影響因素就是「族群」。在17至19世紀，中國清朝時期，隨著漳州、泉州、福州、客家等族群先後抵台，不約而同的將原鄉所習得的戲劇形式一併帶入，如：「南管」、「北管」、「皮影」、「傀儡」、「掌中戲」、「客家採茶戲」等。

這些劇種，隨著漢民族的移民進入寶島後並非一成不變，戲劇在

先民生活開墾的步伐中，表演的形式
與技巧逐漸在此落地生根，並且慢慢
展現出與傳統劇種不同的特殊樣貌。
如：在地發展而興盛一時的「亂彈
戲」、「高甲戲」等戲劇形式，都可
以看見不同的傳統戲劇在台灣相互融
合的軌跡。其次，影響台灣戲劇發展
興起的因素，也會因不同族群來台的
先後次序，進而導致了各種劇種於台
灣不同時期，在社會中流行與衰退的
狀況。

漢人移民帶入台灣的戲曲表演

二、政權與政策

　　造成台灣戲劇發展影響的第二個因素就是「政權」。政權主導了社會
政治的整體發展政策，往往所造成的改變也最劇烈。

民俗節慶活動中，藝閣花車屬於廟會遶境中最醒目的陣頭之一

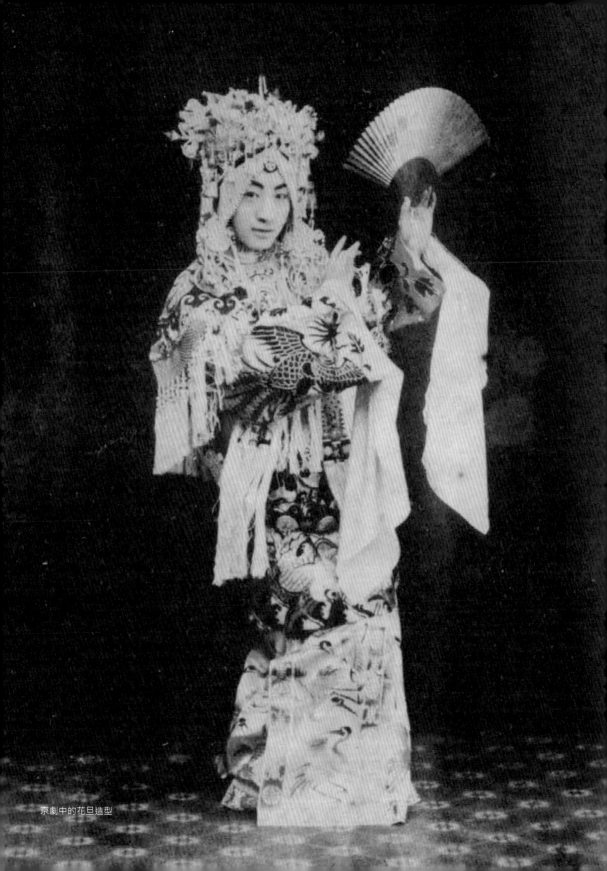

京劇中的花旦造型

在台灣的發展史上，先後經歷了幾次的政權更替。由清領到日治，再到國民政府來台的戒嚴與解嚴開放。政權在治理人民的同時，也因為政策造成不同劇種與戲劇形式的發展命運，有的受到政權支持，有的則是面對打壓。主事者的態度與政策給予了各劇種不同的發展環境。而社會環境與人民當下的需求，也會推動特定類型的戲劇在當時大量被搬演。

1920 年代森鷗外翻譯易卜生《玩偶之家》，並在築地小劇場演出

如前文所言，有的劇種發展，會在社會環境的需求中順勢而上，如：日治時期的「台灣文化協會」中就成立了許多新劇隊，當時受民族自決的世界思潮影響下，面對大眾演出時也順勢鼓吹民族意識。

另外，也有一票台灣留學生像是張維賢、林摶秋、呂赫若、呂泉生等人，在日本留學時期，即參與了當時日本的劇場，返台後便開始帶動了一連串的「新劇運動」。（楊渡，1994）

同時這階段也引進了專業的舞台技術以及表演人員的培訓課程，進步的舞台技術與演出，再加上當時展演了寫實主義戲劇，如易卜生、契訶夫等人的劇作。這些寫實作品中含有打破封建思想的觀點，在傳遞新思維的社會政治運動需求下，加速「新劇」在台的發展。

政權所造成的影響，除了新劇外，京劇的發展也是一例。雖然在日治時期就已經有許多京班受邀來台演出的紀錄，然而京劇的正式興盛，戰後在國民政府來台後更達頂峰。

據載，民國 37 年（1948），京劇名演員顧正秋原本只是受邀短期來台於永樂座進行公演，沒想到受歡迎的程度遠遠超過預期。後來持續的加演，或許連顧正秋都不曾預料到，其下半生會在台灣落地生根直到 2016 年正式謝幕。另一方面也說明了當時國民政府官方推行的「國語運動」，正提供了京劇在台灣發展與普及的良好環境。

永樂座上映《望春風》廣告

政權的轉換，會帶動一個社會在藝術上的風潮與變革；相對的，也會因此而打壓了其他劇種的發展。像是日治後期日本參與戰爭後的整體情況，台灣總督府為了因應時局的劣勢，並配合治理政策的改變，推行所謂的「皇民化運動」，其中在藝文方面，也由成立的「皇民奉公會」負責進行戲劇檢核與審查，如此一來完全阻礙了新劇及當時所有劇種在日治後期的發展。甚至許多人認為此時期是台灣戲劇的一大

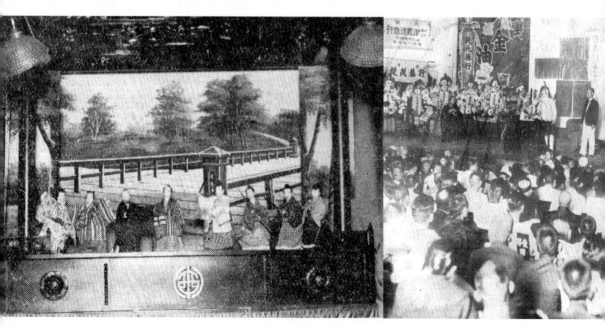

政策下掌中戲被迫改良演出日本劇《水戶黃門》　　　　　　　　1930 年永樂座舉辦演講會舞台一景

災難，因為原本的傳統劇種幾乎全被要求轉換演出內容與形式，無一倖免。歌仔戲為了尋求生存，可見到改穿武士服、手拿武士刀的演出，致使許多人無法接受，但也因此，逐漸形成後來被稱為「胡撇仔」戲的混搭演出形式。

紙芝居是日本文化的教學道具之一

三、語言環境

　　伴隨政權轉移而來的第三個影響因素，則是當時社會的「語言環境」。一般而言，語言的普遍性與官方對語言的限制所形塑出的語言環境，的確會深深影響方言劇種發展的優勢與劣勢。如：以閩南語做為演出語言的歌仔戲與布袋戲劇種，不論日治時期或國民政府時期，都曾經因為官方強勢推行的語言政策，直接打壓

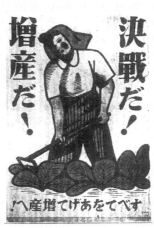
皇民化時期的「決戰‧增產」宣傳

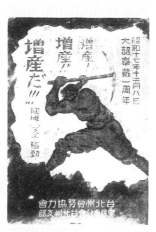
皇民化時期的「增產」宣傳

日治時期受日本文化的移入影響，日本傳統歌舞伎都會安排在大型活動中，是與台灣在地戲曲完全相異的表演

了方言戲劇在民間的發展。

語言環境除了是經由政策所造成之外，城鄉差距對於語言的運用，以及對社會族群的階級觀念所產生的語言觀感，也會讓戲劇的發展深受影響。城市化較高的都會區中，如福佬、客家族群、原住民等族群，在其各自方言的語境發展上容易被刻意隱略。再加上不同的政治體制推行的語言政策，也大大影響方言的發展，像是日治時期台灣總督府大力推動日語的普及率；而國民政府來台之後，也大力的推行以北京話為基礎的「國語運動」。 因此在政治上也就刻意讓整體社會形成一種官方語境，使得較為正式的場合中，方言的使用率就相對偏低。

娛樂文化常會聚集民眾，
日治時期也是警察管制的項目之一

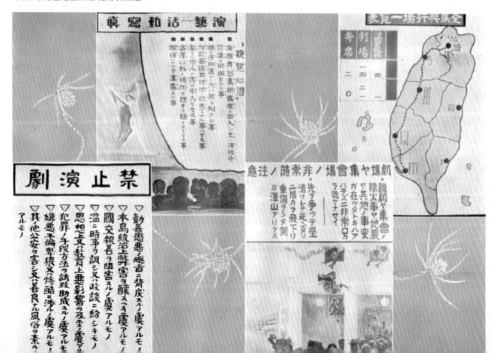

無聲電影初期會有辯士擔任現場解說的工作

　　台灣在「本土化」及「族群」的自主意識尚未抬頭時，當時整體政策就在教育跟媒體中直接限制、打壓了方言的使用空間；其次，隨著政策長時間的推動，造成整體的社會價值觀開始轉變，也間接造成城鄉之間對於使用族群方言的接納度產生了極大落差。像是目前在台灣社會中有許多所謂的「新台灣之子」，在自身族群的母語學習上產生了斷層。以至於有相當長一段時間，政治的政策導致了社會整體環境並未能提供方言戲劇的演出一個友善的環境，也直接影響了以各族群的母語做為演出語言的戲劇演出機會，並且呈現出較為低迷的狀態。

　　而在民國 76 年（1987）解嚴後，台灣各族群紛紛意識到自我文化主體的重要性，再加上對於言論限制的鬆綁，讓各個族群紛紛開始嘗試回歸以其母語做為創作呈現的戲劇。因此，台語戲劇、客語戲劇，以及以原住民語創作的各種方言戲劇，便開始大量的出現。由此，我們可以得知，社會環境的整體語境，對於戲劇在語言使用上的發展會產生一定程度的影響。

四、大眾傳播媒體的改變

　　除了政權所造成的波動外，近代戲劇的發展無法不受到當時傳播科技進步所帶來的影響。如果暫時不論政治因素，「大眾流行傳播媒體的形式轉換」確實造成台灣戲劇發展的巨大改變。台灣在 1930 年代，電影已是社會流行的休閒娛樂，雖然還是黑白無聲電影的時代，上映時多需要由解說劇情的「辯士」在當下進行旁白與口述。

　　當電影由黑白走向彩色，尤其是在西元 1920 年之後，電影開始由無聲轉為有聲。民國 45 年（1956）麥寮的拱樂社與何基民導演合作開始，到 1981 年最後一部台語電影《陳三五娘》，台語電影的黃金時期亦曾風光一時。只可惜因電影審查制度與國語政策的壓抑，讓台語電影的榮景未能持續太長的時間，僅僅二十年的光景台語片便開始走向下坡。當政府對於台語電影的限縮日漸增加，相較之下，國語電影則一枝獨秀，成為市場主流並持續了相當長一段時間。當時，明星在台灣各地隨片登台，所到之處萬人空巷，電影的流行，讓許多原本作為戲劇演出的劇場紛紛改為電影院。而後來西方商業電影的大量引進，也造成國語電影市場極大的震盪。

　　直至近年，因為大量的電影人才紛紛投入了國片的拍攝，再加上像是李安、侯孝賢、蔡明亮等導演紛紛在國際影展中深獲好評，讓政府也投入大量的資金鼓勵國產電影的拍攝。而魏德聖《海角七號》的成功，更是為國片的市場注入了一針強心劑。

　　傳播方式在電影之後，便是電視的發展與普及。當家家戶戶都有電視後，進電影院的觀眾一時銳減，劇院跟著一間間關門且遭到拆除的命運。正是由於社會大眾對娛樂形式喜好的轉變，也讓原本與傳播媒介息息相關的戲劇發展，隨當下流行媒介的變化而變化。

　　前文中提到新劇運動的兩大代表人物 —— 張維賢跟林摶秋就是很典型的例子。日治末期由於新劇運動的逐漸式微，再加上新型態媒體的流行。讓原本在日治時期就已在日本留學期間，參與過電影拍攝工作的兩人，在國民政府時期轉而投入開設製片廠，自行培訓演員拍攝台語電影。林摶秋在當時就在大豹山成立的「湖山製片廠」，並且培訓出台語電影相當知名的實力派女演員張美瑤。不過台語電影的榮景相當短暫，在政府整體政策的限縮之下，讓一些抱有熱情的戲劇工作

大家樂、六合彩在台灣風行時期，也有上映的電影以此為主題

者不敵潮流，只能逐漸遠離原本熱愛的舞台。

　　但有少數的「例外」仍相當值得一提。如國民政府戒嚴時期，雖在當時新聞局的管制下，限制了每天方言節目在電視上播出的時間比例。然而隨著媒體型態的轉變，部分傳統戲劇也轉而投入到電視媒體的製作，像在民國 59 年（1970）開始風靡一時的黃俊雄布袋戲《雲州大儒俠》，即令男女老少都瘋狂著迷；以及由楊麗花、葉青、黃香連等人相繼帶起的電視歌仔戲熱潮，持續了一段相當長的興盛時期。幾乎可以算是在那一個時代台灣人最具代表性的共同記憶了。

五、知識分子的崛起

　　每一個封閉而被壓抑的時代，都會有一群充滿熱血的人，不畏艱難的對抗不公的政權。知識分子在社會意識上的覺醒，也會藉由最親

民且最容易被接受的戲劇，作為向一般大眾傳達新時代思潮與社會意識的工具。這時，戲劇就肩負著啟發民智的重大責任與使命。

著名的一例即是日治時期於 1921 年由林獻堂、蔣渭水、蔡培火等人成立的「台灣文化協會」，並於 1925 年在台中州成立了第一個劇團組織。此後，各地成員藉由新劇團的組織，在民間開始大量的透過演劇，來教育底層民眾的民族意識與台灣的政治主體性，並啟蒙由台灣人民當家做主的自主觀念。因此，這一個時期就有許多的知識分子投入演劇的行列。（林柏維，1993）

而在國民政府統治後期，社會環境的西化與整體的開放需求。讓原本被緊緊綁住的台灣社會，在 1970 年代開始，有了逐漸鬆綁的趨勢。加上這個時期知識分子與中產階級的崛起，不約而同成為日後「小劇場運動」醞釀的養分。

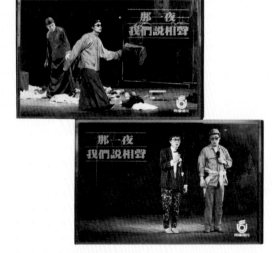

表演工作坊在 1985 年推出的
舞台相聲《那一夜‧我們說相聲》錄音帶

1970 年代對於台灣而言，是一個相當獨特的時代。當時整體社會的穩定與經濟的快速成長。讓社會大眾對於休閒娛樂的需求大量的增加，各地秀場的演出形式也逐漸萌生並遍地開花。當時的台灣人努力賺外匯，儲蓄增加，已到了「台灣錢淹腳目」的現象，熱錢流竄的結

果，過渡到 1980 年代造成房地產、股票狂飆，大家樂、六合彩的簽賭風氣等社會亂象百出的情形。商場、賭場、股票市場中，有人一夕致富，也有人散盡家財，可以說這是一個大起大落的時代。但即使如此，整體社會還是充滿著一種人人都有希望，不停向前邁進的充沛能量。

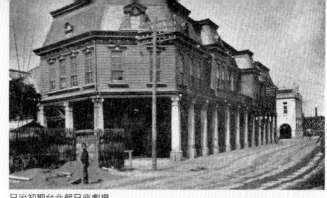

日治初期台北朝日座劇場

而社會環境在政治與社會運動中逐漸朝向自由開放與多元發展之際，民間也普遍瀰漫著奢華的消

日治時期朝日座內觀眾席，受歡迎的節目往往座無虛席

費文化，此時也出現了兩個相當極端的階層。一方面流行的秀場帶有艷俗華麗的娛樂型態，幾乎主導了當時的休閒文化之時，另一個截然不同的氛圍出現在知識分子之中，由於政治箝制的逐漸鬆綁，因此對社會意識、性別意識、政治意識的種種現象急於發聲，讓劇場成了另一群小眾的獨特展演空間。

民國 54 年（1965）由國外學習戲劇返國的戲劇博士吳靜吉，開始帶領並組織一群對戲劇有興趣的青年，成立了「耕莘實驗劇場」。在相當簡陋的條件下，發展出一套結合西方劇場遊戲、心理劇、演員肢體訓練課程等，具有實驗性質的表演訓練。之後在民國 69 年（1980）成立了「蘭陵劇坊」並由金士傑擔任團長之職。

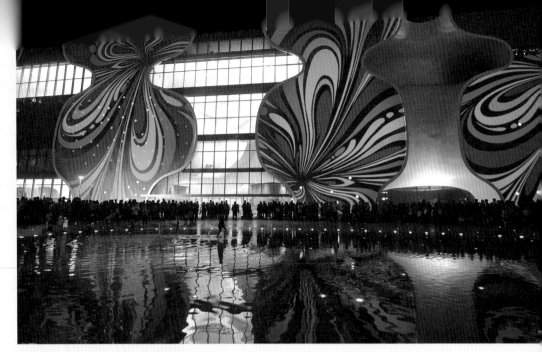

台中國家歌劇院夜間光雕藝術／謝炳昌攝影與提供

　　此外，在 1985 年開始，出現了像是「環墟劇團」、「臨界點劇象錄」、「小小柳春社」等大大小小的實驗劇團。讓 1980 年代之後開始興起的「小劇場運動」達到了另一個巔峰時刻。但這個時期也大量出現充滿了「實驗性」的作品，致使觀眾有趨向小眾化的現象產生。

　　然而，若是排除其風格較為極端或前衛的劇團，劇場運動的興盛，直接的帶動了劇場觀眾逐漸回流，並提供同一個時期的商業劇場發展之有利的環境，如「表演工作坊」、「屏風表演班」、「果陀劇場」、「綠光劇團」等商業劇場。雖然這些較有票房的劇團，其作品中有時仍帶入政治相關的議題，但大體還是以商業取向的製作為主。（鐘明德，1999）

　　自 1980 年代之後，有賴於各大小劇團與各個劇種紛紛致力於培養台灣各地區的劇場觀眾。也因此在經過多年的努力後，如今得以看見劇場呈現出百花齊放的蓬勃現象。自 1980 年代後開啟的劇場運動，不論是表演系統的建立、舞台技術的提升等面向，都為台灣戲劇的發展紮下了穩健的基礎。

六、表演空間的建置

而戲劇的發展除了軟體上的發展必須到位之外，硬體空間的建置也是關係了戲劇的發展是否得以普及的主要因素。像是日治時期全台各大鄉鎮城市遍布的劇場，相對的提供了野台歌仔戲進入內台演出的條件。當時劇場演出的內容形式多元，從新劇、布袋戲、歌仔戲、京劇等，只要有舞台，劇場的優質演出就不怕沒有觀眾。

而 70 年代前後，全台各地興建的文化中心，以及地方的演藝廳，供給大量的表演空間，再加上硬體設備不斷向專業提升，也讓中央的文化部、國家文藝基金會，以及各縣市政府的文化局，得以大力推動藝文活動並積極鼓勵民眾參與。

而台灣當代的戲劇發展隨著民國 70 年（1981）後開始，整體社會在政治上逐漸呈現出鬆綁的狀態，因此讓民國 76 年（1987）正式宣布解嚴後社會的多元開放，得以快速展現出另一波繁盛的狀態。許多跨文化、跨界、跨領域的創作，打破了過去族群與語言所給予的空間限制，出現了更多的可能性。而在大型正式的展演場館建置上，除了原本台北國家兩廳院外，再加上 2017 年台中國家歌劇院正式啟用，以及高雄衛武營藝文中心預計於 2018 年底正式啟用，未來將構成北、中、南三大國家劇院的連線。同時伴隨著各地多元展演空間的建置，勢必將提供接下來的戲劇發展走向截然不同的樣貌。

七、專業戲劇人才的培育與傳承

最後，在面對新時代的來臨時，一個時代的發展必須具備天時、地利、人和。因此，在我們期望下一個戲劇發展的鼎盛時期到來，其背後不容忽視的一個重要關鍵在於「專業戲劇人才的培育與傳承」。過去台灣社會對於戲班的人員，多少帶有歧視與輕蔑，認為只有階級較低的人，才會四處奔走做戲；再加上戲班成員的組成，經常讓人覺

得龍蛇混雜，因此，只有逼不得已的情況下，才會去學戲。然而，這樣的觀念，隨著社會的進步也逐漸轉變。

　　台灣在民國 44 年（1955）成立了「國立藝術學校」，爾後在民國 46 年成立了「私立復興劇校」。台灣的藝術發展開始正式進入學術人才培育的階段。然而，初期的整體教育觀念與社會風氣都尚未正式發展。直到西元 1970 年代開始，整體社會的轉化，促使台灣的學術教學與研究發展開始愈加蓬勃。

　　自 1980 年代以後新舊世代面臨交接時，可以看到過去的耕耘漸漸的長出豐碩的果實。傳統戲劇的人才培育經由新式教育觀念的轉化，跳脫了早期社會師徒制的傳承模式。傳統藝術的教育開始透過有系統的學術教學，進行專業人士的養成，不再是傳統的打罵式教學。因此，不論是早期的劇校，或是到後來轉型成為戲曲專科學院後。如今都吸引越來越多年輕學子加入，願意投身在戲劇台前及幕後，學習專業知識與技能。可以說，傳統戲劇相關的學術單位，為當下這個全新世代的戲劇傳承培育了充足的人才。

　　而現代戲劇的人才培育單位，也同樣在 1970 年代後至今不斷的蓬勃發展。從文化大學、台灣國立藝術大學（改制）、台北國立藝術大學（改制）、台灣大學、中山大學以及台南大學等學校，紛紛設立戲劇相關的科系與研究單位。在創作、表演、技術，甚至是戲劇的教育與應用相關人才培育上，都做出了相當大的貢獻。

　　除了這些與戲劇相關領域的系所外，更有各個學校及單位中，為了推廣戲劇而成立的戲劇相關社團組織，不約而同的肩負了在新一代戲劇創作、表演與技術人才培育上的重大責任。更重要的是這些單位都讓戲劇相關的學術研究，得以在議題的探究與研究的面向上更加廣泛與深入。

台中國家歌劇院／謝炳昌攝影與提供

　　不論是官方或是民間所成立的相關藝術機構，都直接的提供了具有相當豐富創作經驗的藝術家們，可以保有一個穩定的生活，同時還能持續創作與研究的空間。讓藝術工作者在傳承自身經驗的同時，可以維持一定的生活品質，不必擔憂生活上的基本需求。

　　除了學術單位持續的在進行藝術相關人才的培育之外。一般社會大眾如果想要接觸、學習現代或是傳統戲劇，還可以透過地方社區大學開設的相關課程，或是參與傳統藝術的傳習計畫等教育推廣活動。各種管道的建立，讓想要親近、學習戲劇的民眾，得以沒有任何年齡、階級、族群的限制。至今台灣社會建立起來的多元管道，都讓戲劇整體的發展與傳承有了更多的空間與管道。

台灣戲劇發展的主要歷史分期概述

一個戲劇的產生與消逝，說明了其形式在社會上是否為當時人民所需，因此台灣的戲劇發展在每一段歷史的切割與分期上，皆會有截然不同的形貌。遠及史料中的記載，近至日治、國民政府的殖民與威權時代；隨著流年歲月的演替，台灣的戲劇歷史，得以展現出多元文化相互交織後的獨特性。

台灣戲劇發展的
主要歷史分期概述

在台灣的歷史發展中，每一個領域、每一段分期會因不同範疇，以及所產生事件的先後影響而有不同的發展。因此，在不同的研究領域中，對於歷史的切割與分期上也會有些微的差異。若從自然地理與人類文明演進的時間比例來看，具有文字記載的歷史，相較之下是較為短暫的。

過去史書中對於台灣這一塊土地的描述，有一說最早可從西元 222 年開始。自中國三國時代《三國志》記載吳國所攻打的「夷洲」一地即是台灣，但這些片段而零碎的史料中，不管是三國時期的「夷洲」或後來的隋朝的「流求」，大多是管窺全豹的傳聞情形居多。有關這一塊土地上的人民生活型態與風俗文化，則未有太多深入的描寫。而台灣

三百年前的原住民風俗

在信史紀錄裡，正式出現在中國歷代的政權統治中，一直要到西元 1281 年，當時大元帝國時期在今澎湖地區設置巡檢司，地理上才算最接近台灣本島。

換言之，長期以來台灣在中國各朝代的統治者眼中，幾乎是被視為蠻荒落後的化外之地。島上居民有相當長一段時間，都是以南島語系為主的原住民族與平埔族所組成，共同生活在這一方四面環海的海島之上。（莊永明，1989）

躍上國際舞台的「福爾摩沙」

台灣原本是默默無聞的蕞爾海島，到了 15 世紀開啟航海的黃金時代後，世界列強皆積極拓展海上貿易，擴大殖民地據點。到了 16 世紀中葉之後，在東西方世界航路上的台灣就成為重要且顯著的島嶼，一躍而為海上霸權國覬覦、相互爭鬥的必爭之地。

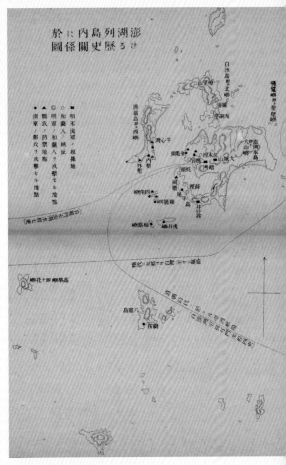

澎湖列島歷史關係地圖，從荷蘭人的城址到明末流寇海盜根據地的標示

　　位居歐亞大陸的國家，長期以來都是透過駱駝商隊往來於絲綢之路進行貨品貿易。當時歐洲各國自中國及印度，大量購買香料、陶瓷、絲綢等物品，再運回販售，歐洲各國對亞洲貨品貿易的需求量日漸增加，商人都希望可以從中獲利更多。

　　然而，在歐亞貿易往來途中的必經之地 ── 義大利的威尼斯，逐漸成為最重要的商業中心，以至於當時義大利威尼斯的統治者挾著地利之便，大肆的向往來的商隊收取鉅額稅金，這種形同被剝削的大量花費，增加了商品貿易的成本，致使歐洲各國紛紛開始試圖尋求另一種可以使貿易成本大幅降低的途徑。

　　正巧當時中國重要的航海技術 ── 指南針發明後，也透過往來絲路的商人西傳。方向辨別技術的躍進，直接促進了當時航海技術的快速發展，加上當時各國統治者的大力支持下，刺激了大量充滿野心的冒險家出現，開始積極的向外探索，試圖尋找到可以由西方航向東方的海上貿易航線，這些海上冒險家，就這樣冒著生命危險，開啟了「大航海時代」。

　　海上新航路的冒險與競爭啟動後，短短數十年的時間，意外的讓這些歐洲國家，從登陸的「新大陸」中，掠奪無以為計的珍貴香料，像是豆蔻、胡椒等高價值的辛香作物。其中一例即是西班牙殖民艦隊入侵南美洲後，造成馬雅文明的消失，且搶奪龐大的物產跟珍寶，然而侵略者的野心仍不滿足，更脅迫當地居民做為奴隸，大量的運送回國。

　　財富與權力讓成為列強之後的統治者無止盡的擴大野心，彼此之間

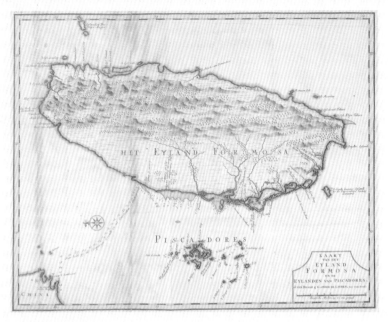

西荷時期的台灣地圖

清《皇清職貢圖》之荷蘭人肖像

的對立衝突也愈演愈烈，進一步成為霸權爭奪，在各帝國之間如火如荼的展開，並開始迅速向東方世界擴張勢力。亞洲各國紛紛落入這些霸權帝國的手中，成為被殖民地，而殖民政權對殖民地的強取豪奪，更讓整個東方世界，頓時成為西方列強無限擴張的刀俎魚肉，弱小國家任憑宰割。

荷蘭阿姆斯特丹港外停泊的海事博物館船艦，
為大航海時期的東印度公司的「阿姆斯特丹」號帆船復刻版 ／胡文青提供

　　當時的台灣，更因為地處東亞島弧的絕佳地理位置，因此，在軍事
上具有攻守兼備的重要戰略地位；在商船往來中國、日本及東南亞之間
進行商品貿易時，台灣更是一個便利的中繼站與轉運站，讓當時所有的
海上霸權，都無法忽視台灣這一個看似狹小的島嶼。16 世紀中期，葡
萄牙商船航經台灣時，更因為島上蒼翠的美景，而不自覺地發出了「福
爾摩沙」（美麗之島）的讚嘆。

海上列強霸權爭奪的大航海時期

　　在當時的西方列強中，荷蘭人與西班牙人幾乎同時登上台灣島，初
期兩國一南一北相互抗衡。荷蘭人在 1624 年於台灣南部登陸，占據南

部後，隨即修築了「普羅民遮城」（今赤崁樓）；而在西元 1626 年，西班牙的艦隊則是滿載士兵，登島後占領了台灣北方的淡水、雞籠（今基隆）與三貂角一帶，並在淡水修築了「聖多明哥城」。

在兩國的抗衡中，西班牙最終不敵荷蘭，因此西班牙人所修的城池堡壘，就被荷蘭人催毀。1644 年荷蘭人在「聖多明哥城」的原址上建立了「安東尼堡」，也就是今日所稱的紅毛城；擊退西班牙人後，1652年荷蘭人在大員安平再度建造了「熱蘭遮城」（今安平古堡）。

荷蘭除了占領台灣之外，更占領了爪哇地區，成立「荷屬東印度公司」，將中國、日本、台灣及東南亞一帶的物產運回荷蘭本國。「荷屬東印度公司」更透過贌社制度，掌控當時的台灣平埔族部落，並支配所召募的漢人，藉此獲取鹿皮、稻米、蔗糖等資源。荷蘭人對於商業貿易市場強勢的壟斷，也因而引發了中國及日本等國商人的不滿。

除了歐洲列強的侵略外，由於海上貿易的興盛，也使得中國沿海一帶的海盜猖獗，顏思齊、鄭芝龍等人，就是相當出名的海盜首領。其中鄭芝龍之子鄭成功在國族的意識上與其父親相異，當時滿清入關，大明朝一夕之間崩解，充滿愛國情操的鄭成功豈能忍受自己親眼看著國族被外族滿人所占，要想對抗滿清，鄭成功必須要先找到一個得以安頓軍隊、商議抗清的根據地。因此鄭成功就在商人何斌獻計之下，用計謀擊退占據在台灣的荷蘭人，帶兵由鹿耳門登陸，襲擊奪下府城「普羅民遮城」，而後鄭家軍與荷蘭軍對峙並圍困荷蘭人於「熱蘭遮城」，不得已之下，荷蘭台灣長官終於向鄭成功遞上降書，荷據時期因此劃上句號。

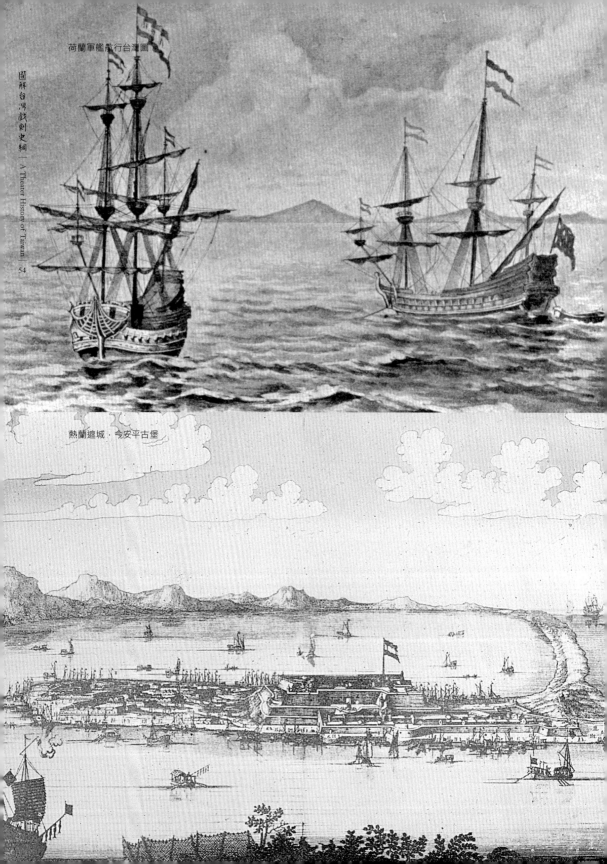

荷蘭軍艦航行台灣圖

熱蘭遮城・今安平古堡

　　荷蘭據台時期，曾廣召漢人來台開墾，據統計約有一萬名左右的漢人，從事捕鹿、稻米和蔗糖以及捕魚等農林漁牧活動，加上明末中國閩粵沿岸海盜猖獗，流民與難民轉移台灣的人數激增，到荷據末期大員地區已有超過二萬五千人的紀錄。逐漸形成的漢人聚落，在相關的節慶上不免俗的就會帶入祭典與戲曲表演，1664 年春，荷蘭翻譯官 Johannes Melman 曾至大員關心受鄭氏俘虜的荷蘭軍民，就有第一手的記載：

　　在城市裡，而且在整個大員地區，只看到四、五千人，因為是他們的新年，他們大部分人在街道上看戲和參加其他娛樂活動 1。

　　此時可見到從荷據時期過渡明鄭王朝政權之交，漢人移民帶入台灣過農曆新年的習俗，已有不少戲曲娛樂活動在聚落內演出。

荷蘭人在台灣西部的主要統治地區

1. 引自羅斌，〈荷蘭文獻中的臺灣早期戲劇活動〉，《臺灣的聲音》
（水晶唱片，1997-1998），頁 78-83。

《福爾摩沙圍城記》（1795 年）是荷蘭劇作家諾姆森（Joannes Nomsz，1738-1803）創作的劇本，講述荷蘭人在台的最後時期與鄭成功對抗的歷史，特別是關於傳教士韓布魯（A. Hambroek）的事蹟。鄭成功圍攻熱蘭遮城期間，鄭氏以韓布魯的妻子和未婚的女兒為人質，逼使韓布魯到熱蘭遮城勸降，不過他反而勸進荷蘭長官揆一繼續奮戰，最後一家遇害。傳教士韓布魯的事蹟在歐洲廣為傳頌，本劇作即為其中之一。

熱蘭遮城在鄭成功入主後改為安平鎮城，即今安平古堡的前稱。1683 年清軍攻取台灣後，城堡的重要性大不如前，年久失修的城垣也日漸荒廢。1874年「牡丹社事件」後，台灣海防又受重視，並以外城的牆磚興建「億載金城」。日治時期以後屢次修建，城堡已不復舊貌，戰後國民政府改名為安平古堡，為現今紀念館園區。

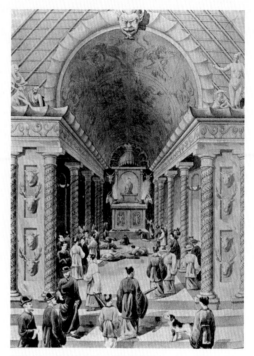

荷蘭人駐台殖民時所建的教堂想像圖

安平古堡在日治時期一度為日式海關宿舍

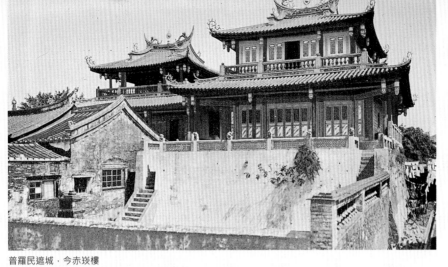

普羅民遮城，今赤崁樓

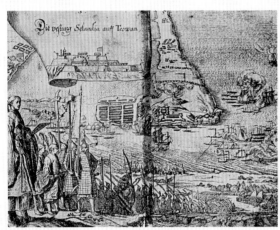

鄭成功攻台版畫圖

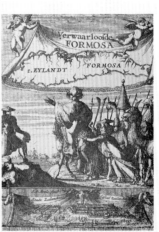

最後一任荷蘭東印度公司台灣長官揆一
所著《被遺誤的台灣》封面

政治目標明顯的明鄭時期

　　明鄭時期，從鄭成功到其子鄭經，鄭氏家族始終將台灣視為反清復明的根據地。所幸在鄭經時期，由陳永華提出建議，在台修築孔廟，從教育著手培育人才，鄭氏王朝才有短暫的建設。陳永華對台灣的經營與建設，替當時的台灣民間社會扎下了文化的基石，然而，鄭家父子的心終究不在台灣上，政爭更削弱鄭氏王朝的實力，最終只延續到第三代鄭克塽，後被投靠清廷的施琅所滅。

在戲曲方面，明鄭時期曾留下關於「竹馬戲」、「車鼓戲」等小戲的演出紀錄，若是依照漢人來台的歷史推斷，這一類民間小戲應該是源自於福建一帶，有時是農民閒暇時的娛樂，有時也做為廟會慶典的陣頭展演。

當時民間流行的這些小戲藝陣種類繁多，像是草暝弄雞公、布馬陣、踩高蹺、客家採茶戲等藝陣，種類多達十數種。這些小戲的呈現形式多半較為輕鬆詼諧，而演出當中經常以丑跟旦（當時大多為男性扮演旦角，稱為乾旦）對答，相互鬥嘴對褒來增加其趣味性，演出中更大量的搭配當時流行的民歌及南管等音樂，對於後來的台灣民間戲曲發展有相當大的影響。

至於藝陣小戲除了做為民間娛樂外，也有另一種說法指出，當時流傳的民間小戲，也是人們平時在訓練武備的一種操演方式。姑且不論其目的是否為操兵練武，當時台灣民間流行的藝陣小戲展演形式豐富，而且展演的內容都是相當貼近人民的生活，其中又以「車鼓戲」的表演最

台南孔廟

為豐富，就如一般所熟知的牛犁陣、番婆弄、桃花過渡等藝陣，都歸屬於「車鼓戲」的展演劇目。藝陣小戲往往充滿了草根旺盛的生命力，因此至今在民間的廟會慶典中，依舊有其不可或缺的重要性，只是幾百年來的社會變遷，無可避免的讓許多珍貴的藝陣面臨失傳的困境。

明鄭王朝覆滅後，清廷對台灣的經營原本舉棋不定，之所以產生

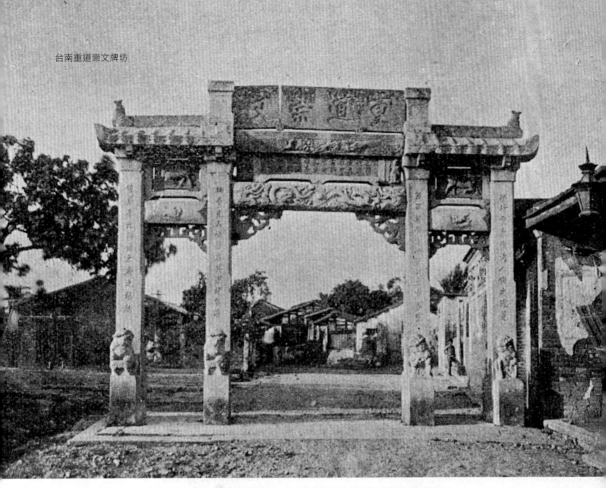

台南重道崇文牌坊

早期移民為爭生存權，民風剽悍，常常有械鬥事件發生，具有強身與防衛鄉里的武陣即廣為發展

了轉折，主要的原因在於清康熙 23 年（1684），時任海軍提督的施琅
向朝廷上呈〈台灣棄留疏〉，分析棄留台灣的利弊得失。最終，施琅
說服了清廷，轉而決定將台灣正式納入清朝的版圖。

漢人大量移入的清領時期

清領初期的台灣，可以說是尚未完全開發的「化外之地」，除了
府城修築城池之外，當時擔任諸羅（今嘉義）縣令的官員為求人身安
全，每天往來於諸羅跟府城之間。而渡海來台的閩粵人士，為了求生
存，經常是以族群為核心的群聚生活在一起，共同對抗外來的入侵者，
時時傳出各族群之間為了搶水源、爭高下、拚信仰、比場面，經常發
生各種類型的械鬥事件。有時也會因為宗教信仰的不同發生械鬥事件，
甚至，在基隆地區曾發生因為北管「西皮」與「福祿」的兩派別子弟
互不相讓，一言不合就產生的爭鬥。此類械鬥所造成的死傷數不亞於
族群械鬥的傷亡，因此，清領時期的人民可以說是每天生活在浮動不
安的環境中。

即使來台不易，再加上各種爭鬥不斷，卻也未能阻擋中國泉州、
漳州、廣州一帶的人，冒著失去生命的危險渡海來台，戲劇的種子也
隨移民渡台落地，在荷據與明鄭時期萌芽，成為戲劇發展的醞釀時期；
而進入清領時期則以社會環境的狀態又可區分為前後兩期。

十九世紀末日本領台時期

1894 年中日甲午戰爭後，滿清簽訂《馬關條約》將台灣割讓日本，
直到 1945 年日本宣布無條件投降，做為一個完整的歷史分期，日本統
治的 50 年期間，戲劇的發展不論是傳統或現代都開啟了全新的一頁。

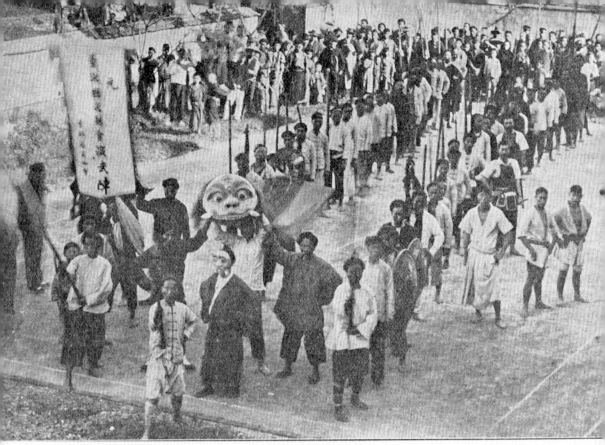

獅頭領前的武陣演出

　這一個時期大量的京班陸續受邀來台演出，歌仔戲、掌中戲都由野台
進入了充滿機關變景的內台榮光時期。日本留學歸國的青年學子，以
及台灣本島的熱血青年，開啟了風靡一時的「新劇運動」；無聲黑白
電影的引入、台灣第一首流行歌曲《桃花泣血記》，讓當時第一電影
辯士詹天馬所填的詞傳遍大街小巷。以至大戰後期「皇民化運動」，
迫使歌仔戲台上，才子變武士，佳人抹白粉穿和服，舞台上的忠孝節
義，也轉變成為「胡撇仔戲」風格。

戰後國民政府遷台時期

　　1947 年國民政府遷台後，不久即因二二八事件的爆發，讓革命之火蔓延全台，事件後台灣開始漫長的戒嚴時期，全民陷入白色恐怖的陰影之中。然而，在這政治環境壓抑的威權時代，台語電影短暫的榮景卻成了此時期人民的共同記憶，而原本只是受邀來台短期登台公演的京劇名角顧正秋，始料未及的終其一生都留在台灣，亦因此京劇藝術得以在寶島扎根，但戲劇發展的同時，卻得不到自由的發揮，在反共抗俄及國語運動的國策推動下，受到層層阻礙。

　　社會的壓抑到了 70 年代，因為經濟的快速成長起飛，讓社會政治逐漸鬆綁，漸漸走向解嚴後多元自由的台灣社會，打開了長久以來被壓抑噤聲的社會風氣，當代思潮的快速引進，加上人民生活水平的提升，使大眾娛樂事業與藝術活動如繁花盛開，現代戲劇也在這一個時期開始

野台戲演出

加入人民的生活休閒娛樂之中。進入 90 年代的台灣社會隨即快速發展成「眾聲喧譁」的時代。

　　直到今日，國際之間頻繁的相互觀摩與交流，急速的打開了台灣戲劇創作者的視野與高度，傳統與現代的對話之中，也擦撞出令人驚豔的火花，加上戲劇專業人才的培育以及政府整體政策的大力推廣，提供了更加專業的舞台。而民間團體自辦的藝術節，在這幾年不間斷的努力下，讓戲劇展演的空間更加多元。

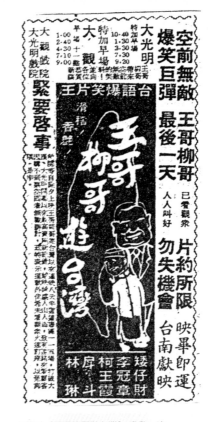

台語片《王哥柳哥遊台灣》轟動一時

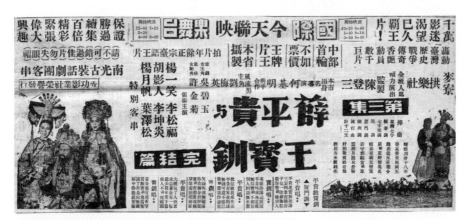

以薛平貴與王寶釧故事拍攝的電影歌仔戲，由麥寮歌仔戲團拱樂社演出

台灣戲劇的過去與未來

經由上述的種種因素來看，戲劇在台灣的發展史，相較於歐美國家來說，最大的危機在於面臨了幾次重大的政權轉換，讓台灣的戲劇發展不斷的面對種種阻難與斷裂。

然而危機卻成為養分優勢，也因為融合了不同政權的文化，讓台灣戲劇本身得以展現出一種多元文化相互交織後的獨特性，這是台灣戲劇發展的幸與不幸。但如果用觀眾的市場機制來看，一個劇種的產生與消逝，都說明了其形式在發展上是否為當時人民所需求。

在台灣的許多城市中，我們或許還得以一窺當時戲劇發展的景況，這些珍貴的資產靜靜的等待我們去發掘背後動人的故事。而更多的是，原本可供我們賴以想像，並得以進一步理解台灣戲劇發展背景的許多珍貴歷史文化資產，像是早期戲劇的文本、錄音、影像等資料的遺散與損壞，以及許多早期的劇場建築、舞台結構、電影製片廠等建築空間，都在時代的變遷中被更新重建，變成一棟棟鋼筋水泥的高樓大廈。身為台灣的一份子，每每聽到哪一個歷史建築又在一夜之間摧毀殆盡時，心中難免感到無比的傷痛與感慨。然而，現今仍還有許多珍貴的歷史空間，像是「電姬戲院」、「西螺戲院」、「台中天外天劇場」等，處在保存與拆除的命運線兩端，如果能夠透過「城市閱讀」，讓更多人對於歷史空間與文化資產有更詳盡的理解，並進一步達到保存與維護的共識。

「城市閱讀」是近年來在世界各地相當流行的一種藉由實際行動搭配相關的地景文學、影音資料，走訪於城市中進行綜合閱讀的全新觀

點。透過不同的角度與觀點記錄下來
的城市文本，可以發現一座城市的多
元樣貌。除了景觀上的感受外，對於
城市的理解與觀察可以更具深度。更
重要的是，透過「城市閱讀」也許得
以讓原本不受到重視的許多城市角落，
可以被更多人看見。

面臨拆除危機的台中天外天劇場／胡文青提供

當然，城市在發展的同時也會創
造新的歷史。2000 年後，可以發現戲
劇的發展快速且多元的在台灣各地發
展出獨特的樣貌。新形態的戲劇形式
紛紛出現，全新建置或是改裝的演出
場館，成為喜愛戲劇的民眾新的聚集
空間。因此，在回顧過去的同時，有
許多硬體設備或是有別於過去的展演

荒廢中的西螺戲院

空間都更加完善，也等待民眾去探索、去發掘。

因此，也希望在紀錄下台灣戲劇史的過程裡，提供民眾另一種面向與
觀點，有機會重新觀看自身所處的台灣。更可透過戲劇史的解說，搭配重
要場景與具有代表性的常態活動介紹，讓讀者有機會嘗試經由戲劇史的角
度來「閱讀台灣」。一旦跨出步伐走進歷史現場之中，相信你會感受到歷
史紀錄中更加立體的台灣。藉由這些場景背後的故事，以及時光在這些空
間所留下的刻痕，可以更貼近早期人們的生活，進而真實且深刻地感受到
充滿活力與生命力的台灣。

過黑水溝開根散葉的
戲曲之聲——傳統戲曲的移入

南北管、京劇、崑曲、布袋戲、傀儡戲等劇種，究竟在何時移入台灣？台灣的藝陣與車鼓小戲，如車鼓陣、採茶陣、番婆弄、桃花過渡、布馬陣等，又是從何而來？民間常言道：「吃肉要吃三層，看戲要看亂彈」，說的又是哪一齣？傳統戲曲在這塊土地熱熱鬧鬧上演，「歌」、「舞」、「演」、「樂」樣樣具足，並與庶民生活息息相關……

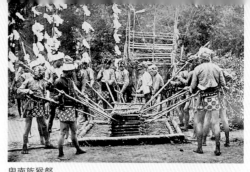

卑南族猴祭

隨著漢人移進的傳統戲曲

在台灣戲劇發展的最初，若是暫且不將原住民的祭典儀式納入歷史脈絡之中。最早的戲劇、戲曲在目前為止，所可以參考到的記載，都將傳統戲劇、戲曲的發展，直接與漢人的移入作為相當大的關聯性，目前在台灣的傳統戲曲劇種，只有歌仔戲可以說是真正土生土長的台灣本體劇種。

日治時期調查屏東寶來平埔族，其中有手捧月琴之族人

話雖如此，但究竟現在我們所能接觸到的南北管、京劇、崑曲、布袋戲、傀儡戲等劇種，究竟在何時移入台灣？

目前所能參酌到的史料紀錄，有關戲劇移入的時間點，大多是在學者經過長時間資料收集研究後，所推斷出來的可能方向。雖然沒有明確的一個參照數據，但是所有的資料都可以確認台灣這一塊土地上戲曲的移入，跟漢人的移民有著不可分割的密切關係。

接著，就讓我們一同跟著學者專家的紀錄來探究，究竟最早跟隨著漢人的移入，引進寶島的劇種是哪一個劇種？其主要的表演形式又是如何？

與民眾生活關係緊密的藝陣、民間小戲的移入

在前文描述台灣歷史的分期時，已經有大略的提到，在荷據到清朝統治時期，台灣的民間就已經可以見到有「竹馬戲」與「車鼓小戲」這

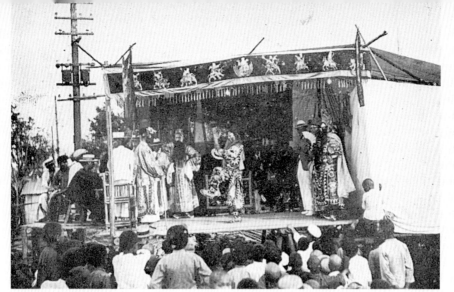
日治時期野台戲的演出情形

一類的民間小戲演出紀錄，出現在現存的史料之中。

　　根據研究，目前在台南新營土庫的「土安宮」中，仍保留一個歷史悠久的業餘竹馬戲劇團。其演出時，演員分別飾演十二生肖中的人物。這樣的表演型態及內容與竹馬戲的發源地福建漳浦所記錄的形式已經有了相當大的差異。[1]

　　台灣的藝陣與車鼓小戲的演出形式眾多，像是：車鼓陣、採茶陣、番婆弄、桃花過渡、布馬陣等形式是一般民眾較常聽見的。此外，更有在地方上傳承至今，相當具有特色的藝陣類型，像是：北港的「龍鳳獅陣」、台南麻豆的「十二婆姐陣」、高雄內門的「宋江陣」等，而在這一些藝陣與民間小戲中，以「車鼓小戲」最具有代表性。

　　如果從中國各地人民長久以來的生活習慣與習俗來看，這一類的小型戲劇演出，與人民的生活關係最為密切，尤其是過去男女兩性在社會傳統禮教的限制下，經常必須透過民間重要慶典的賽會習俗或是平日農餘時期的山歌互褒等活動，進一步的促進未婚嫁之男女之間

1. 林鶴宜，《台灣戲劇史》，台北，台大出版中心，2005。

彼此互動與認識的機會。

也正由於其內容與形式貼近生活，因此這一類的小戲或是對歌的形式，往往內容逗趣，用簡單的曲調作為基底，時而搭配著誇張的動作，讓表演的內容可以在民眾共同的聚會之中充滿娛樂的效果。

而這一個類型的表演形式，其發展的地域空間主要來自於民間，因此在語言的使用上，就不是著重在文辭的刻鑿與修飾，語言使用直白且貼近生活，在文學藝術的表現上，往往是透過簡單的韻文來加強其語言的音樂性，有些甚至直接在其間夾雜了大量與「性」相關的暗示詞彙。

由於這一類戲劇、樂曲的形式，在全世界都可以發現有相似的內容，出現在早期以農業為主的社會之中。因此，可以推斷這一類的小戲是最有可能在初期就跟隨著漢人移民而進入台灣的戲劇形式。

當我們回過頭去追溯與研究東西方的戲劇發展中，最早盛行於民間

桃園文昌公園

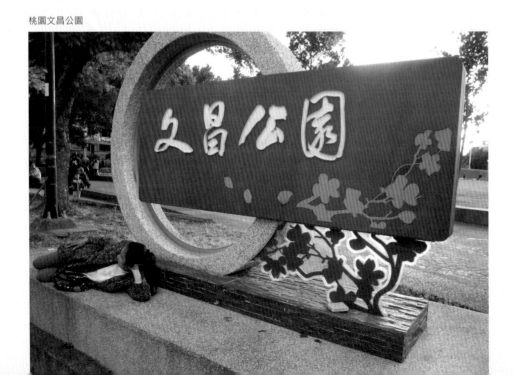

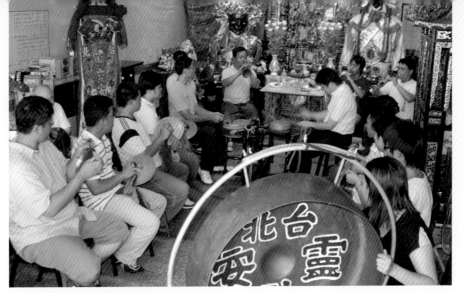

2007 年台北靈安社排場／郭喜斌提供

的戲劇，不論是日本的「落語」、希臘「喜劇」，或是義大利「即興喜劇」等劇種，都可以從中找尋到大量與「性」有關的用字遣詞或暗示充斥於表演之中。同樣的，由中國民間隨著移民一同帶入的「竹馬戲」、「車鼓戲」、「桃花過渡」等戲曲形式的小戲中，也可以從中發現到許多與「性」相關的語彙，在日據時期還曾經在報紙中明文禁止車鼓戲的演出，如下：

〈關帝廟信，淫戲宜禁〉

最易啟人淫亂，紊人綱紀，則惟車鼓為最。……日前在臺南製糖會社第二分工廠演唱之中，殊屬不堪耳聞，觀者紅男綠女，擁擠不堪。……

（《漢文臺灣日日新報》1908.05.20，第四版）

多年前，筆者在家鄉桃園，都還經常得以在市區內的「文昌公園」中，偶然遇見客籍的老一輩們齊聚在公園內，用客家山歌一來一往的相互演唱對褒，充滿了趣味。可惜近幾年再訪文昌公園時，就不曾再見到這一類客家山歌互褒的活動了。

目前在北部仍然尚有幾個地方，像是：「林口竹林山觀音寺」、「台

林口的竹林山觀音寺常見老藝師們聚在一起彈奏傳統樂器。圖為竹林山寺公園入口牌樓

北青年公園」、「八里水興公廟」等地，有民眾曾見過老一輩的藝師聚在一起演奏、彈唱。因此，民眾或許可以利用假日，或是初一十五時參訪這些地點，試著碰碰運氣，說不定還可以遇見國寶級的老藝師，或是對傳統樂曲有興趣的票友們齊聚在一起，就著簡單的樂器彈唱的珍貴畫面。

然而，隨著老一代藝師的日漸凋零，倘若真有這樣難得的機會碰上，千萬別忘記好好的感受一下這些老藝師們對於藝術的熱情，以及經過歲月歷練過後充滿故事的樂舞與歌聲。

有別於民間俚俗的雅樂正音「下南腔」

而有別於充滿草根味的民間小戲，就整體演出的形制來看，較具規模的戲曲，就是南管系統的戲曲劇種「下南腔」。相對而言，南管戲曲移入台灣的時間就會是比較後期了。

　　直到清康熙年間，在研究當時社會民間風俗相當重要的一本著作——郁永河的《裨海紀遊》中，透過當時他來台灣採礦時所記錄下的所見所聞，我們才得以推斷在當時台灣的廟會中，已經相當盛行搬演「下南腔」的演出在廟會中酬神。

　　而這裡所謂的「下南腔」，就是今日我們俗稱的「南管戲」。「下南腔」的引進，大致是隨著泉州人的移入而隨之進入台灣，當時社會除了稱之為「下南腔」外，也有人稱之為「老戲」。除了「下南腔」、「老戲」等名詞之外，在中國大陸民間也有稱為「南音」、「泉腔」等稱謂。而以此類樂曲所演出的戲劇，則有「梨園戲」或是「七子戲」之稱。

　　這一類「下南腔」的戲曲正式移進台灣的時間點並不明確，然而在郁永河的紀錄下，可以推斷這一類「下南腔」的演出，在郁永河來到台灣時，當時民間就已經相當盛行，而每到節慶廟會，廟口便會做大戲酬神。因此，「下南腔」的演出，在當時民眾的生活中，舉凡戲劇與生活

研究清代台灣社會的重要著作《裨海紀遊》（郁永河著，又名《採硫日記》）/ 引自「粵雅堂叢書」版本

2009 年台北靈安社 139 週年子弟戲演出扮仙 / 郭喜斌提供

祭祀已經有著相當緊密的關係。

　　而這裡所提到的名詞「南音」、「泉腔」等音樂類型，在現代我們較常稱之為「南管」。而「梨園戲」、「七子戲」也就是以南管樂曲為基礎所搬演的「南管戲」。「南管」這一個用詞僅出現於台灣。之所以會稱之為「南管」主要是為了跟鹿港開港後，「北管」子弟戲的移入區分差異，透過南北的分別，突顯兩者的風格。

　　「南管」顧名思義，原本盛行於中國偏南方的區域，其特質在於文雅溫婉，重絲竹管弦，因此有「雅樂」、「正聲」的名號。南管樂曲中使用的鼓也相當獨特，演奏所擊奏之「南鼓」，必須要由擊鼓的

鼓手，將腳壓在鼓面，透過腳的力道來控制鼓皮的鬆緊，藉此打擊出不同層次的鼓聲，因此稱之為壓腳鼓。

南管大多是以「館閣」的形式聚集同好，清朝初期在台灣南管的館閣以鹿港、台南、台中較為興盛，而北部的南管館閣相較於南部較晚之後成立。雖然時隔如此之久，至今鹿港具有悠久歷史的館閣，都還持續的在聚會中。

演員身段如同傀儡的「南管戲」

「南管戲」其正式的稱謂應該稱之為「七子戲」或是「梨園戲」，之所以稱之為「梨園戲」，在於早期南方將戲台稱為「梨園」，演戲的優伶則稱為梨園子弟；而「七子戲」的稱謂，則是因為其演出的行當包含了「生、旦、淨、末、丑、貼、外」等七個行當別，因此稱之為「七子戲」。

而看過南管戲的觀眾，大多對於其演員身段的獨特性難以忘懷，因為在南管戲的演員身段中，有許多動作看起來像是傀儡偶的動作般，有別於京劇、歌仔戲等身段動作。

南管戲有其自成一套的身段呈現的系統，演員的動作細膩講究，但依舊維繫了南管的「雅」，因此較少大動作的呈現。在動作的展現上，較其他劇種來說規範的更加嚴密，有「十八步科母」的身段訓練規範，演員的身體空間展現則可以由「舉手到目眉，分手到肚臍，拱手到下頦」這一類的訓練口訣，得知演員在呈現動作時基本上鮮少離開身體中線。也正是因此，有一說法是南管戲的演出，不需要相當大的演出場地，往

往只需要兩塊門板大小的空間，就足以提供演員演出的舞台。

　　南管戲的演員除了身段上須動作程式化的講究之外，因為其演出的節奏緊跟著音樂而推進，因此身體與音樂之間產生出極其微妙的舞蹈性。如果真要探究南管戲與其他劇種最獨特的差異，誠如戲劇研究專家林鶴宜在其著作《台灣戲劇史》中所說：「台灣本土劇種中，可以說，唯有南管擁有『歌』、『舞』、『樂』、『劇』分庭抗禮的全面藝術表現，內涵十分豐富。」（林鶴宜 2015，P78）

清代前期隨之進入台灣的其他劇種

　　清代前期雖然目前的史料記載以南管為當時民間流行之大宗，但其實除了南管之外，還有像是皮影戲、傀儡戲這一類的古老偶戲，可以確定的是在當時也已經隨著漢人的移民進入了台灣。而在學者專家的研究中，「潮劇」也曾經在台灣風行一時，只是現在已經隨著時代的汰換，在台灣的社會已然不復見了，而皮影與傀儡戲的引進，除了作為一般民眾的休閒娛樂外，傀儡戲更是與台灣當時的宗教祭祀有著相當密切的關係，因為當時人們相信，跳「嘉禮」（傀儡的閩南語音）可以驅邪鎮煞，

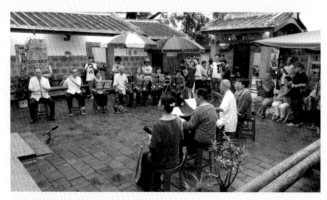

中瀛南樂社在台南陳家古厝居廣居的演出

中瀛南樂社演出文宣

目前在台灣要尋訪經常有公開常態性聚會的南管館閣，可以到充滿歷史氛圍的中部知名的鹿港小鎮來拜訪歷史悠久的知名南管館閣 —「雅正齋」、「聚英社」、「遏雲齋」。在這裡可以體驗到從古色古香的古蹟中，欣賞優雅溫婉的南管樂音的悠閒自在。

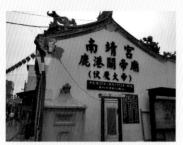
進入鹿港老街中，很快就可以看見相當具有代表性的群眾廟「南靖宮」

在鹿港的館閣當中，歷史最悠久的就是「雅正齋」，其目前的常態聚會位在知名的鹿港老街之中的歷史古蹟「公會堂」（昔日作為老人會館），建築地一旁即是當地相當重要的群眾廟「南靖宮」。

建於昭和3年（1928）的鹿港公會堂，目前是南管「雅正齋」的集會地點

「聚英社」的常態聚會位置，則是位在古色古香的歷史古蹟龍山寺中。假日若是來到龍山寺，經常可以巧遇「聚英社」團練，這時便可以在廟埕參天古樹下，坐下來好好感受一下南管樂音之雅，能在國家一級古蹟中聆聽絲竹管弦之樂音旋繞，著實別有一番風味。

而身為鹿港三大南管館閣之一的「遏雲齋」，目前登記的館址為彰化縣鹿港鎮郭厝巷147號，然而幾次探訪都但巧未能遇見其活動的時間點，聽說「遏雲齋」的聚會場所，有時也會在同為歷史建築的日茂行中，但數次拜訪也一樣沒能看見「遏雲齋」的活動。若是就活動與聚會的頻繁度來說，目前在鹿港的三大南管館閣中，還是以位居龍山寺的「聚英社」活動較為頻繁。

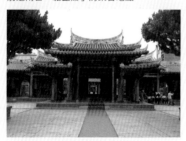
「聚英社」的聚會地點為一級古蹟龍山寺，此為由拜殿向外所看見之早期戲台

除了鹿港具有悠久歷史的館閣之外，其實在台灣南北各地也有相當具有歷史發展與規模的南管館閣，像是：台南的「振聲社」、「南聲社」、「閩南樂府」、「華聲社」等館閣，都持續在台灣南北各地保持活動，而各館閣每年都會在春秋兩季，由知名的館閣發起祭祀南管祖師爺（五代後蜀後主孟昶）的孟府郎君春秋祭典與整絃演出的聚會，同時邀集全台各地的館閣共同交流。

在龍山寺的戲台正上方，仍然可見保留得相當完整且雕工繁複的「藻井」

「奠濟宮」位在熱鬧的基隆廟口小吃匯聚的觀光景點，是當地人重要信仰中心，
同時也是北管「西皮得意堂」的重要據點

因此大多數台灣的傀儡戲班都與民間宗教的祭祀活動有關，而關
於傀儡戲在台灣發展的消長，我們留待後面再詳細敘述。（邱坤良，
1983）

時代的新寵「北管」的移入

　　相較於南管的「雅」，在乾隆 49 年（1784）鹿港開港後，中
國有「官音」或「正音」之稱的北管，從鹿港開始向台灣的南北
開展。如果說南管是輕音樂，那麼北管可以算得上是當時的搖滾
樂，因為南管重絲竹管絃，而北管則是加入了熱鬧的嗩吶鐃鈸，
充滿了蓬勃生命力且熱鬧的北管，在清朝的後期，一下子就在台
灣蓬勃發展，在當時將一般業餘的北管組織稱為「北管」子弟班，
而專業的北管劇團則是稱之為「亂彈戲」。（王振義，1982）

原本「亂彈」指的是當時崑曲以外的「花部」劇種皆統稱為「亂彈」，而在台灣的北管系統當中，本來就是多聲腔的組合，因此稱為「亂彈戲」是相當合適的。然而，北管的發展在台灣很快地產生了不同派系的分歧，因此就衍伸出了「新路」與「舊路」之區別。「舊路」又稱為「福路」，或稱「福祿」；「新路」則稱為「西路」或者「西皮」。（林鶴宜，2016）

目前一般民間，區分「福祿」與「西皮」，較為簡單的分別在於其所使用的器樂上有著明顯的分際。「福祿」所使用的主要弦樂器以採用椰殼製作的「提弦」（又稱椰胡、殼仔胡）為主。

而「西皮」所使用的伴奏弦樂器則是近似於京胡，聲音較為尖銳，因此又被稱為「吊規仔」。當然「福祿」與「西皮」的區別不單單是樂器使用上的差別，只是透過這一個簡單的特性，我們可以很快的區隔出兩大系統。

北管音樂與戲劇相較於南管來得更加熱鬧，因此廟會慶典中，很快的北管戲的系統取代了南管的地位。北管在民間的盛行，可以由民間所流傳的諺語「吃肉要吃三層，看戲要看亂彈」中窺知一二。

加上北管戲中具有相當代表性的「扮仙戲」，更使得北管與民間廟會慶典之間的關聯性更加緊密，時至今日，不論是歌仔戲班或是客家戲班，雖然其演出內容並非以北管為主，但是演出前的扮仙戲，依舊保留了北管的形式與聲腔。由此可知，北管的引進對於台灣傳統戲劇的發展有著相當重要的影響地位。

北管子弟拚戲、拚台也拚生死

在早期的台灣，可以說是大小械鬥層出不窮，社會因此也是動盪不安。清朝除了要面對與政府對抗的民變，像是：戴潮春事件、林爽文事件、朱一貴事件之外，還要面對以各種名目為由的大小械鬥。像是一般較常聽見以族群為號召，所引發的械鬥，例如：「漳泉械鬥」、「閩粵械鬥」等。此外，更有像是「福祿」與「西皮」這樣的北管子弟班，因為長久以來互看不順眼，所引發的大型分類械鬥。

基隆中元祭典的由來，除了是漳泉兩派人民的基本信仰上就有相當大的差別之外，再加上兩派人馬的的地界相當鄰近，因此造成大大小小的械鬥事件頻傳。而清朝當時又因為「福祿」與「西皮」兩大派系之間的衝突，積累的矛盾進而引發大規模的械鬥，造成了相當慘重的傷亡。為了避免再次造成無可挽回的悲劇，因此由原本的賽戲等較勁的活動，改為以姓氏為核心，逐年舉辦的中元祭典規模來互較高下。

原本中元祭典中，還可以見到兩派北管子弟在中元遶境中，互相派員比陣仗的場面，但是隨著時代更迭，現代的年輕人對於北管的熱情不似當年，因此，參與其中的成員越來越少，這也是傳統戲曲在這一個時代變化下所面臨的共同處境。然而，在今天的基隆地區，像是暖暖一帶，每每遇到田都元帥誕辰，或是西秦王爺誕辰的遶境活動，其規模在台灣各地來說，仍舊屬於少見的大規模。

走進歷史現場｜基隆北管「西皮得意堂」據點「奠濟宮」

　　如果要追溯基隆之所以產生分類械鬥的主要原因，其實直接走一趟基隆市區便可以了解其端倪，因為「福祿」、「西皮」兩派人馬之間，僅僅相隔一條旭川相望，地理界線的模糊，再加上兩幫人馬的核心據點位置太過相近，因此，每到廟會祭典時期，兩幫人馬就會互相較勁。從最初較勁、賽戲最後演變為一發不可收拾的暴力衝突。而北管子弟館閣的信仰據點，今日到基隆市中心都還不難尋見。

　　早期在基隆、宜蘭一代的「西皮」館閣，大多以「堂」為名，而「福祿」的館閣，則是大多以「社」為名。早期所留下的紀錄，只要每每遇到大型的廟會祭典期間，「福祿」、「西皮」兩派人馬皆會因為互相看不順眼而導致大大小小的衝突不斷。

　　「西皮」、「福祿」除了命名上的差異外，兩個派系之間所祭祀的戲神系統也完全不同。因此，如果有機會到台灣最知名的雨都中，別忘記可以到基隆相當重要的北管據點參訪，順便可以參拜兩大北管系統的祭祀戲神。西皮「得意堂」主要祭祀的戲神供奉於「奠濟宮」，為相傳本名雷海青的田都元帥。而福祿「聚樂社」主要祭祀的戲神則是供奉於「城隍廟」，相傳本為唐太宗的西秦王爺。

　　若在基隆要探訪北管西皮的「得意堂」主要據點，其位在當地人相當重要的信仰中心「奠濟宮」之中。要尋找奠濟宮最簡單的方式，就是詢問當地人知名的「基隆廟口」就可以輕鬆抵達奠濟宮。因為，知名基隆廟口小吃所指的「廟口」，正是「得意堂」所在據點「奠濟宮」。

奠濟宮主要祭祀的是漳州人的重要信仰神祇「開漳聖王」

拜殿一樓側邊櫥窗內陳設著得意堂的相關演出物件與文物

而這一個以特色小吃馳名中外的廟宇，除了是北管西皮派系的重要據點之外，根據記載也是後來歌仔戲的國寶廖瓊枝女士的出生地。這兩者或許看來是一個巧合，但是若是一旦連結整個歌仔戲的發展歷史時，又會覺得似乎一切冥冥之中，有著令人不可思議的安排。

今日，如果參拜的香客，一進到奠濟宮內，便可以在一樓面向開漳聖王神像的左側，看見「得意堂」布幡展示在此處。只是往來香客大多不會刻意的注意到關於「得意堂」的陳設。而早期的樂器，依舊吊掛在一旁的辦公室牆上，目前，只要遇到基隆大型的廟會慶典活動中，仍舊可以看見「得意堂」在當地頗具規模的展演。

田都元帥是奠濟宮祭祀的神明之一

循著廟中的祭拜路線，一到了二樓的拜殿，信眾便可以看見二樓的拜殿中，主要供祀的神祇就是北管西皮子弟所祀奉的戲神「田都元帥」——唐代忠烈樂工雷海青。而民眾若要在眾多神祇中，辨識出哪一尊神像所刻之神祇為「田都元帥」，並不是相當困難，因為「田都元帥」的神像，最明顯的共同特徵，便是神像的額頭中心皆畫有「毛蟹」的圖案。

受到北管戲曲的影響，在台灣許多歌仔戲班中，也都同樣供奉著「田都元帥」，因此「田都元帥」可以說是台灣民間最被廣為祭祀的戲神。明華園的當家小生孫翠鳳，曾經出版其自傳式小說即取名為「祖師爺的女兒」，這裡所說的「祖師爺」就是歌仔戲班的戲神「田都元帥」。

而相傳田都元帥雷海青原本是一名棄嬰，因毛蟹以唾沫餵養相救，因此得以延續其生命，故信奉「田都元帥」為祖師爺的戲班，演員有一個相當重要的禁忌，那就是不可以吃「毛蟹」。因為毛蟹是祖師爺的恩人，一旦逾越禁忌，就會得到祖師爺的懲罰，相傳當天的演出就會不得安寧，因此大多數戲班子弟對於這樣的禁忌，都是寧可信其有。

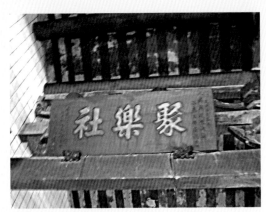

城隍廟拜殿上方橫梁特別掛著「聚樂社」的牌匾

　　原本在許多史料的紀錄中，福祿派「聚樂社」的據點應該就在距離「奠濟宮」不遠的「慶安宮」。可是實際走訪慶安宮，卻不見任何與聚樂社有關的絲毫線索。原本想說，可能因為年代久遠了，再加上活動的相關文物跟聚會的場域都已經漸趨減少，因此不難解釋這些據點史料的闕漏。

　　正當尋訪聚樂社的念頭要打散之際，聽當地一位耆老說，聚樂社的相關文物跟聚會的場域都已經改到了城隍廟。打聽到或許還可以找到聚樂社的相關線索，馬上興奮的趕往距離慶安宮不遠的「基隆城隍廟」。

　　基隆城隍廟相較於香火較為鼎盛的奠濟宮與慶安宮來說，多了幾許古樸的氣氛，進入廟宇當中感到格外的莊嚴。就廟宇在地方的重要性而言，城隍廟一樣具有極為重要的宗教地位，也是當地人們具有代表性的信仰中心之一，然而在建築風格上卻迥然不同，少了金碧輝煌的雕梁畫棟，卻多了幾分難得的寧靜。

　　隨著廟中參拜的動線，上了二樓就會看見標示著「聚樂社」的牌匾。而正中央供奉著的正是福祿派所信奉的戲神「西秦王爺」。西秦王爺在民間有眾多傳說，一說是唐太宗；另一說則為精曉音律的唐玄宗，也就是民間盛傳曾遊歷月宮的唐明皇。

　　或許正因為「西秦王爺」的身分不似「田都元帥」那麼具有宗教上的神祕感。因此，祭祀西秦王爺的祭殿感覺更為簡樸清雅。

日治時期台灣戲劇
暗夜中的星光

台灣經歷了日本長期的殖民統治，傳統劇種發展的根基雖面臨政治上的層層限制，但也激發出另一波的戲劇榮景，舉凡歌仔戲的風靡、「新劇運動」的誕生，以及新時代媒體的興起，在在說明戲劇於黑暗低潮的時代中，仍有在地草根劇團，試圖掙脫壓抑迎向黎明，綻放迷人的鋒芒。

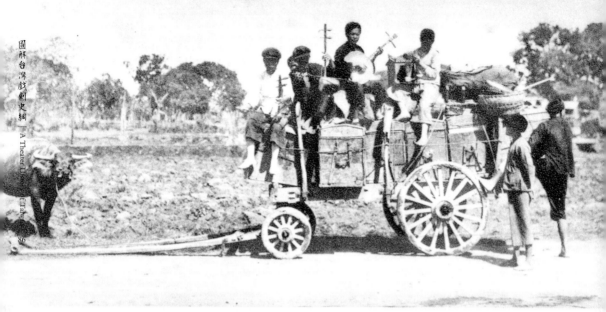

古早時代以牛車一村走唱過一村的野台戲曲形式

台灣戲劇全新的里程碑

　　清政府在 1895 年簽署了《馬關條約》，將台灣割讓給日本，直到 1945 年間，台灣歷經了日本 50 年的殖民統治，就歷史上的意義來說，一個新政權的轉移勢必會壓抑原本殖民屬地的文化發展。而台灣在被殖民的狀態中，政權幾度經歷巨大的轉變，也就在不同的階段給予台灣戲劇發展上不同的養分。

　　日本殖民台灣時期，戲劇猶如暗夜中點點星光，散發出迷人的光芒。因此，我們得以在這 50 年間，看到台灣當時新型態的戲劇，以及歌仔戲劇種的興起；同時，藉由當時日本劇團受邀來台，以及赴日學子歸國，將日本取法自西方的現代戲劇引入，揭開了「新劇運動」。到了殖民後期，因為社會整體發展曾出現短暫平穩的時光，民間娛樂因而蓬勃發展，當時全台各地，興建了大小劇院與展演中心，戲劇的發展也就出現百花齊放的現象。

　　隨著戲院開始遠邀京班來台演出「京劇」，民間的「落地掃」也漸而走入內台，諸如各種機關變景的內台歌仔戲、掌中劇（布袋戲）、影戲、新劇、電影等戲劇形式，紛紛進入了展演戲院。直到第一次世界大戰末期，日本因戰事告急，開始加強對台殖民政策，因此自 1936 年開始到 1945 年宣布無條件投降期間，大力推動「皇民化運動」。

　　當時成立的「皇民奉公會」、「台灣演劇協會」，正式對戲劇劇本與演出內容施行審查及禁演政策，讓原本社會多元的娛樂型態，隨著統治者政策而造成環境的轉變，更加劇了原本就被侷限、壓抑的處境，許多劇種紛紛走上轉型，甚而消失。（江燦騰、陳正茂，2008）

日治時期台灣本土最具代表性的劇種──「歌仔戲」

　　日本在接收台灣初期，其實面臨了許多的考驗，當時由民間發起的武裝抗日運動不斷，經常衝擊、牽制日本本島的經濟發展。為了鎮壓當時大小武裝抗日活動，所消耗的經費大大拖累了日本本國的經濟，故曾經一度有意要將台灣的殖民統治權轉賣給法國。

日治時期的內台戲，舞台上的搭景、道具與服飾已較為精緻化

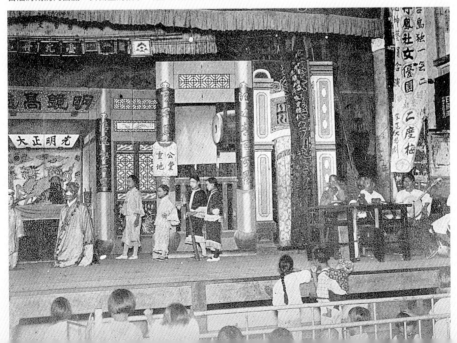

野台戲為了夜間演出效果，也會加入螢光色燈光及旋轉彩球燈。圖為珠寶桂歌舞團演出

　　台灣在還未完全穩定下來的狀態下，大約在 1900 年的宜蘭員山，悄悄開展出一種名為「落地掃」的表演型態，這是一種融合當時南北管及民間小戲、車鼓等新型態劇種。其開端是由漳州人從大陸民間流行的「歌仔」轉變成「本地歌仔」，語言上所使用的「閩南語」，既不屬於漳州腔，也不屬於泉州腔；而是使用台灣本地雜合了各族群的語言，發展出屬於台灣本島通用的「閩南語」（今日的中國大陸，僅有廈門一帶所使用的閩南語與台語相近）。（林鶴宜，2016）

　　因為語言上的通俗性，致使「本地歌仔」迅速在民間流傳開來，且深受喜愛，當時的各個劇種紛紛跟歌仔班合作，而這些歌仔班也如同海綿般，在吸收各個劇種的特色後，逐漸形成具有特點，又兼具獨特風味的「歌仔戲」。

楊麗花戲劇家族與歌仔戲的發展

探究歌仔戲發展的歷史脈絡時,如果將它與歌仔戲天王「楊麗花」的家族史相疊合,可以發現,楊麗花之所以成為台灣歌仔戲重要的代名詞並非巧合。除了楊麗花本身是出生在歌仔戲發源地——宜蘭員山,從其祖父起,已加入戲班擔綱扮演「乾旦」(由男性反串扮演旦角,稱之為乾旦)的角色行當,由於早期歌仔戲尚未普及,台灣的子弟戲還存在著女性不得上戲台演戲的禁忌,一般須由男性來扮演女性角色。

到了楊麗花的父母輩,歌仔戲班逐漸蓬勃發展之時,其母親還是經營自家戲班的團主。因此,可以說楊麗花自小便耳濡目染,承襲了歌仔戲的演出技巧,隨著長時間在戲班中的浸染,長大後的楊麗花便開始對外發展,扎實的身段與標準的唱腔,相較於其他人,她的戲途更為平順;而個性的直率、灑脫,與天生造型扮相上的優勢,更增添其舞台魅力。楊麗花雖未曾經歷日本殖民時期,但其實父祖輩家族早已滲入整個歌仔戲的歷史發展中。(林美璱,2007)

日治時期的台灣社會,對於「歌仔戲」的風靡程度與日俱增,表演藝術型制也由小戲發展成大戲,整體的表演型態趨向完備;再加上,日本逐漸走向大東亞共榮圈的國策,將台灣視為國土往南延伸的一部分,各種工業化建設開始啟動,台灣本島的娛樂產業,隨城市化的快速發展,即可見各地戲院陸續增建。

戲院中除了搬演受邀來台演出的中國傳統戲劇,以及由日本留學生引進台灣,仿效當地劇場所流行的「新劇」外,也促使1920年以後,歌仔戲由野台轉入到內台演出的契機,更開啟了在舞台技術上更加專

業的「內台歌仔戲」黃金時期。

　　此時的內台演出，為了吸引觀眾，除了在表演的內容上著手改良之外，更引進當時最先進的舞台技術，因此，「內台戲」的演出特色，可以歸功於舞台上的最新技術──「機關變景」。包括機械帶動循環的「走雲景」、吊鋼絲、翻轉式硬景、舞台噴煙、噴火、黑光燈製造的光影特效等機關特效，可說是五花八門。（曾永義，1988）

　　而歌仔戲的興盛，除了在台灣本島演得火熱之外，更因為語言的關係，約略在 1925 年時向外拓展，風行至廈門，直接帶起廈門「閩劇」的盛行。此外，在東南亞的菲律賓、新加坡、馬來西亞等僑民較多的地區，也成立非常多的歌仔戲班。時至今日，每年在大型節慶期間，仍可看見這些東南亞地區的戲班，會固定邀請台灣較知名的演員前往當地一同匯演，由此可知，歌仔戲在海外的魅力至今仍持續不減。（林鶴宜，2016）

台灣「歌仔戲天王」──楊麗花，
曾發行黑膠唱片／胡文青提供

楊麗花歌唱專輯黑膠唱片／胡文青提供

近年明華園也有舞台上的創新，圖為 2006 年「螺陽迎太平」在西螺福興宮前演出《濟公傳》／郭喜斌提供

2017 年文化部文化資產局出版發行以廖瓊枝為主角之歌仔戲繪本《來看歌仔戲》

走進歷史現場 歌仔戲的發源地：宜蘭員山結頭份社區

蘭陽平原是台灣分散式聚落的代表區域，廣大而平坦的地形，讓這裡的氣候與自然景觀皆令人心曠神怡，坐落在素有「水的故鄉」之稱的員山鄉結頭份社區，便是由「本地歌仔」發展成為「落地掃」，再吸取各個劇種精華而形成的「歌仔戲」發源地。因此，若要探巡歌仔戲的源起，且深入了解其發展背景，此地會是絕佳選擇。

做為歌仔戲的發源故鄉，在結頭份社區活動中心，或是員山公園之中，都可以看見當地居民聚在一起，傳唱宜蘭本地的歌仔戲，也可以看見大小不一的埤塘散落各地；此外，靠近雷公埤附近，可以看見一棵高聳旺盛的百年茄苳樹。

茄苳樹下，立著地方政府所規劃的宜蘭結頭份社區大樹文化的標誌，站立在百年大樹下，內心遙想著當年的「落地掃」，在日本還疲於消弭武裝抗日運動之際，此處已悄然展開歌仔戲的雛型。短短不到百年光景，「歌仔戲」就由當地民眾在樹下日常娛樂的「落地掃」，發展為登入國家藝術殿堂的在地戲劇代表。從戲劇的發展來看，歌仔戲旺盛的生命力，以及不停吸取各大劇種優點的特性，終至藝術的展現上臻於完整，其成就可謂相當快速。

位在宜蘭員山結頭份社區的路旁可以看見一棵大茄苳，樹下有特別標記的重要文化發源指標紀念碑石

位在路旁的百年茄苳樹下，相傳是歌仔戲最早的發源地

走進歷史現場 探索台灣戲劇館

如果想要深入了解宜蘭的歌仔戲發展歷史，可以參訪位於市文化中心旁的「台灣戲劇館」。台灣戲劇館一樓有北管器樂、祭祀等相關文物展示，二樓則是與偶戲相關的文物展覽，其中偶戲的類型多元，包括了現今台灣民眾較少接觸到的「嘉禮戲」（傀儡戲）；而展場的最後一層，則呈現了宜蘭土生土長的歌仔戲發展史，除了介紹歌仔戲的歷史與相關文物外，也陳列許多老藝師及歌仔戲天王「楊麗花」過往演出的紀錄與服裝。

「台灣戲劇館」僅有三個樓層的展示空間，普遍來說占地並非廣大，但是當中的展品卻十分豐富多元。對於北管、偶戲、歌仔戲等戲劇發展有興趣的民眾，走一趟「台灣戲劇館」必能大有所獲。

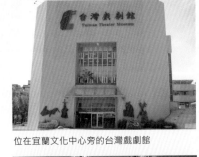
位在宜蘭文化中心旁的台灣戲劇館

北管陣頭遊行時出巡的神將

戲劇館提供參觀民眾憑證件可以在二樓借用戲偶，三樓借用戲服拍照。圖為館內傳統布袋戲彩樓

展場透過蠟像向民眾展示落地掃演出時的角色行當

宜蘭傳統落地掃的珍貴藝師：葉讚生、陳旺欉、林爐香

宜蘭國立傳統藝術中心一直都是傳統戲劇在傳承與展演上頗為重要的根據地。也是民眾前往宜蘭地區必定造訪的熱門景點，而透過政府補助，也有多期的傳統藝術傳習計畫在此進行藝術課程。

優美的湖光山色中，古樸的傳藝大街，有許多可以讓民眾參與的傳統古早味小吃與工藝，讓到訪的民眾彷彿走入時光隧道，過往每到年節、慶典時期，園區內的觀光客便擠得水洩不通。近年，傳藝中心更換經營單位，由財團法人全聯善美的文化藝術基金會入主傳藝中心，除了更改原本的參觀動線外，也增設了許多工藝單位入駐，為民眾提供了更多體驗工坊的課程。

更改營運單位後的傳藝中心，一方面提供參觀民眾更多體驗選擇，工坊的設備也更加完善。但由於目前民眾在付費進入園區後，想要參與所有課程體驗都還需額外消費，因此若是不想付費體驗的民眾，便會感覺像是不停的在逛賣場。而園區中原本安排有豐富的演出活動，現在的規劃上場次與演出團隊也明顯減少許多。營運單位或許可以更進一步思索，除了在經營生存的考量下所提供的收費性工坊之餘，同時也提供購票入園的民眾，能有更豐富的傳統藝術展演與欣賞的規劃。

宜蘭國立傳統藝術中心的售票處

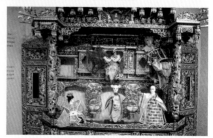
宜蘭傳藝中心展示的精緻掌中戲台與戲偶

傳藝園區的蔣渭水劇場外為專題特展空間，圖中展示為「金光布袋戲」特展

傳統藝術中心內的薪傳劇場

台灣「新劇運動」的拓荒者──張維賢

　　歌仔戲蓬勃發展之時，另一方面新的戲劇形式也開始在台灣萌生。如 1911 年日本的「川上音二郎劇團」在台北的「朝日座」演出當時向西方學習的現代「新劇」。「新劇」顧名思義，是一種全新，有別於傳統戲劇的演出形式，當時的西方，正受到「寫實主義」戲劇的影響，因此開始出現大量具有社會意識與民族意識的現代戲劇劇本。而新劇故事的時代設定，是以當代社會環境做為主軸，演出的舞台技術，也同時向西方學習，因此在舞台的照明與布幕場景上，展現出與當時傳統戲劇截然不同的聲光效果。

　　1911 年日本來台的「新劇」演出，並未刺激台灣本土新劇的誕生，直到 1923 年中部的青年留學生嘗試利用暑休時間公演新劇，1925 年組織設立「鼎新社」，台灣本土的新劇演出才算是真正揭開序幕。然而，一開始「鼎新社」並未有濃厚的政治意味，直到後來，由於「台灣文化協會」必須向民眾鼓吹民主立憲的社會意識，遂透過新劇開始下鄉到各地演出，而此時的「新劇」主要以政治宣揚為主，在藝術性上並非那麼的完整。

　　台灣「新劇」演出在藝術性上的提升，要到 1924 年，由日本留學歸國的張維賢開始推動的新劇，才算是真正邁向專業演出的階段。從成長背景來看，出身於 1885 年的張維賢，當時父母為了希望孩子好養，將其取名「張乞食」，張維賢事後才改名字，其父母在當時是經營南北貿易具有規模的商行「怡和行」，家境算是富裕。

1917年10月9日大稻埕台灣新舞台之活動寫真節目廣告

新舞台戲院以傳統戲曲節目為主，電影流行時改為混合戲院

家裡有足夠的財力送張維賢到日本留學，原本對他的期許是回國後承接家中的事業，但在留日期間，張維賢意外接觸了日本的小劇場，因而開啟了他與「新劇」之間的緣分。回到台灣的張維賢，抱持著對戲劇的熱情，成立了「星光演劇研究會」，首次演出《終身大事》並非在專業劇場，而是在當時名士陳奇珍的家中，沒想到初試啼聲就一鳴驚人，隔年1925年，《終身大事》即在台北的新舞台正式公演。

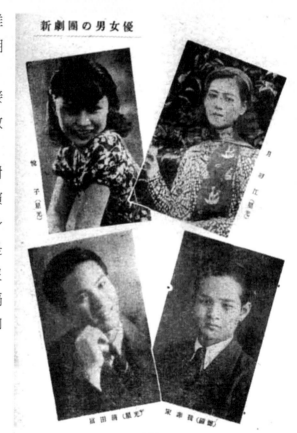

星光劇團新劇男女演員

明治時期日人高松豐次郎除了放映活動寫真與戲院經營，也組織台灣同仁社培訓台灣正劇演出。圖為 1910 年同仁社的正劇本事廣告

「星光演劇研究會」自此開始各地的巡迴演出。短短三年的時間，「星光演劇研究會」的發展如日中天，甚至在當時最新的表演場地「永樂座」一連演出十天，如此盛況是當時日本劇團都無可比擬的。然而，張維賢在這幾年的演出中，一方面將最新的舞台觀念與技術帶入台灣；一方面也從中發現新劇在表演藝術上面臨的瓶頸。

當時與張維賢經常處在一起的年輕人，像是醫師歐劍窗、天馬茶房主人同時也是知名電影辯士詹天馬、山水亭老闆王井泉等人，認為青年身上應該要肩負著社會興衰的重責大任。因此，張維賢也跟友人施乾等人成立了專門收容無家可歸的流浪人之家「愛愛寮」，這一群青年更鼓吹以社會中低階級覺醒為主的「無政府主義」，且稱自己為「孤魂聯盟」。

如此獨特的張維賢，不久後就發現台灣的新劇運動發展上最大的問題在於演員的訓練並沒有一套完整的系統，因此，他再次前往日本，要求進入當時最具代表性的「築地小劇場」中學習；張維賢對戲劇的熱情，讓他成為當時「築地小劇場」首位特允可以在各部門間自由穿梭學習的台灣人，此外，張維賢更是將「達克羅茲音樂教學法」（Dalcroze Eurhythmics）的舞蹈身體訓練系統引進台灣的第一人。

在「築地小劇場」兩年的學習，讓歸國後的張維賢重新出發，成立了「民峰演劇研究會」，除了自己對表演開出了專業的訓練課程之外，延攬進像是連雅堂、楊三郎等人，在今日都是會讓人驚嘆不已的文化名士。1933 年張維賢的「民峰演劇研究會」以「民峰劇團」的名義在永樂座公演自製劇《新郎》，當時受歡迎的盛況，連日本劇團都望塵莫及。（李筱峰、張天賜等，2004）

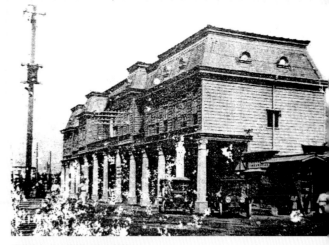

朝日座為日治早期的混合戲院

朝日座門口外

日本少女歌劇團在永樂座的公演　　　　著名的辯士詹天馬

可惜好景不常，日本發動太平洋戰爭，逐步加緊對台的整體控管。加上「皇民化政策」的實施造成時代氛圍大大改變，這也讓張維賢的劇場美夢由原本的積極創作轉為商貿發展。當時除了張維賢的「民峰劇團」外，同時期成立的其他劇團，也因政治的壓抑，大都消聲匿跡，原本遍地開花的「新劇運動」，從此轉為沉寂。誰也沒有料想到，下次浪潮的興起之時，一等竟是十年，直到林摶秋的出現，才在日治時期的尾端，再創「新劇」榮景。

新時代媒體在台創造新的時代之聲

就在張維賢回台重創「新劇運動」的黃金時期之時，台灣也同時引進西化的傳播媒體 —— 唱片公司的成立，讓當時的戲劇能夠留下時代的印記。1925 年日本「金鳥印」唱片公司為盲人歌手陳石春發行了以雜念仔調編唱的《安童買菜》黑膠唱片，意外成為了當時所發行的唱片中，銷量最佳的作品。（林鶴宜‧2016）

詹天馬曾創立天馬映畫社，代理影片進口。圖為
1933 年多部好片進口後的廣告

到了 1930 年後，台灣的唱片業如雨後春筍般相繼成立，這當中所灌錄的唱片類型相當多元。從唱念相間的念歌、新歌仔戲等傳統戲曲唱片，直到發展出台灣的流行音樂，諸如「古倫美亞」、「勝利」等唱片公司，也開始大量錄製了各類型的曲風。

其中最具代表性的當屬「古倫美亞」唱片公司。從海外留學回國後立即加入旗下的音樂家鄧雨賢，他主張「台灣人要有屬於自己的音樂」，於是著手創作具有台灣民謠風格的經典之作「四、月、望、雨」（意即：〈四季紅〉、〈月夜愁〉、〈望春風〉、〈雨夜花〉四首代表作的合稱）。當時的主唱「純純」、「愛愛」等人，遂成為台灣第一代偶像歌手。

然而，台灣的第一首搭配電影而紅遍大街小巷的流行歌曲，是在 1932 年當時由阮玲玉主演、詹天馬作詞、王雲峰作曲的黑白默片電影《桃花泣血記》同名歌曲。縱觀詹天馬的一生，除了參與張維賢的「新劇」之外，能譜寫流行歌曲，同時也是知名的電影「辯士」。由於電影剛發明之初還是黑白無聲的默片，因此在放映時，「辯士」就在當下替觀眾解說情節，一部電影的成功與否，「辯士」對觀眾的渲染力具有絕對的影響。而電影的引進，無非替台灣的娛樂產業帶來全新的可能性，新型態媒體的吸引力，也成為政治上對民眾進行思想傳播時，最好的利器。幾個放映技師，搭配宣揚政治理念的「辯士」。台灣文

化協會在 1925 年從東京購買了 25 部社會教育影片，並成立專門播放影片的「美台團」，就這樣在大街小巷中，透過電影對人民鼓吹獨立自主的民族意識。

知名唱片公司早期 VICTOR RECORD 黑膠唱片

　　1937 年以後日本政府開始施行同化政策與皇民化運動，限縮了台灣當時用本土語言演出的戲劇與媒體傳播。帝國主義思想的擴張迅速，讓日本妄想躋身世界列強，情勢的誤判，使當時的台灣也籠罩在太平洋戰爭的幽影之下。太平洋戰爭末期，日本急需補充兵力上戰場，為了使台灣人成為願意效忠日本天皇的「皇民」，從語言、姓名、文化、娛樂等面向，進行國民精神總動員，藉以強迫台灣人民在短時間內認同大日本帝國。這一波「皇民化運動」讓原本在台灣各地已開始蓬勃發展的各劇團，因為「台灣演劇協會」實施的劇本審查與禁演制度，讓原本的榮景如同泡沫般破滅。（楊渡，1994）

文化協會 95 週年舉辦之紀念音樂會宣傳

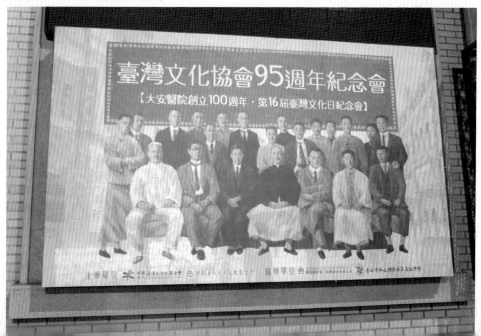

1939 年太平洋戰爭時期日本蓄音出品配合時局的唱片廣告

　　台灣流行音樂史有兩位非常重要的創作者，一是被譽為「台灣歌謠之父」的鄧雨賢外，另一位則是創作許多流行歌詞曲的李臨秋。而距離台北大稻埕知名的霞海城隍廟不遠的巷子內，至今還可以看到當時李臨秋的故居所在。從 1932 年至 1977 年。三十五年的創作生涯，除了具代表性的〈望春風〉外，更有像是〈一個紅蛋〉、〈四季紅〉、〈補破網〉、〈相思海〉等膾炙人口的經典歌曲。

　　在李臨秋故居前，很難想像如此重要的歌謠創作者，居住的地方竟如此簡陋，流行歌曲的轟動並未因此替李臨秋帶來多大的財富，能持續不輟的創作，唯有仰賴對於音樂的一股熱情。

　　如果想要參觀李臨秋故居，感受當時的生活空間與創作氛圍，故居內展示有生前的手稿、老照片，但須注意李臨秋故居在平時只採團體預約制或有特殊導覽日期才對外開放。

1937 年《望春風》電影本事廣告，由陳寶珠領銜主演

位在台原亞洲偶戲博物館正對方的巷子口就是李臨秋故居，但平日不開放參觀，民眾要參訪前須事先詢問

〈望春風〉作詞李臨秋，作曲鄧雨賢

黑暗時代的最後一瞬火光 ─ 林摶秋

　　張維賢從積極的創作展演轉為消極後，當時台灣社會幾乎只剩下為政治發聲的「皇民劇」才得以生存。這樣低迷的狀態，直到1943年，同樣留日歸國的林摶秋出現後，才激發「新劇運動」的另一波高潮。

　　林摶秋為台灣桃園人，若以家世背景來看，林摶秋跟張維賢非常相似。林摶秋家族所經營的「謙記商行」（「大豹炭礦事務所」），在鶯歌一帶經營礦務往來運輸與貿易事務，因此，在地方上也是極具知名度的望族。林摶秋在1938年自新竹中學畢業後，就前往日本留學，求學時間不算短，原本在1942年大學畢業後，應該直接回到台灣，但是畢業後的林摶秋並未立即歸國，反而加入東京當時以演出「新喜劇」而聞名的「紅磨坊劇團」，成為第一位在日本劇團的專業編劇；林摶秋更曾在當時的「東寶映畫」協助電影的拍攝工作，這些經驗，讓他結識了當時同樣留日的音樂家呂泉生、呂赫若等人，也奠定他在戲劇創作上深厚的基礎。

　　然而，甫回國的林摶秋卻面臨與張維賢相同的處境。由於家族的商業背景，對於林摶秋的期許也是歸國後能夠接管家族的事業，但熱愛看戲的林摶秋，求學時就常利用課餘時間穿梭在大小劇院中看戲，對於戲劇的熱愛，加上在日本劇場的工作經驗，讓他在往返日台期間，受邀參與當時「雙葉會」由簡國賢編寫《阿里山》劇目的導演工作。初試作品讓林摶秋的名聲迅速傳遍台灣戲劇界。隔年《阿里山》更在台北公會堂進行盛大的公演，連當時知名的聲樂家呂赫若也受邀在現場演唱。

　　名聲傳開的林摶秋，很快的就被延攬進入當時的「台灣演劇協會」中工作，不過林摶秋完全無法接受協會對於劇本的審查制度、演出形式的限制與更改等種種政策，因此過沒多久，林摶秋就辭去了演劇協會的工作。

　　1943 年 4 月 29 日，這一天除了是日本天皇誕生紀念日外，更是台灣戲劇發展史上非常重要的關鍵時刻。一票對日本政策同樣感到不滿的知識青年，齊聚大稻埕內由王井泉所經營的「山水亭」餐廳，除了林摶秋外，還包括小說作家張文環、音樂家呂泉生，以及當時任職在《興南日報》的聲樂家呂赫若等人。林摶秋等人對於日本政府的種種打壓感到憤慨不平的談話之間，眾人有志一同的決議，要創作一部給台灣人看的戲劇來對抗「台灣演劇協會」粗暴野蠻的行為，於是在山水亭中，「厚生演劇協會」正式成立。

　　充滿鬥志的一群人，很快就在專業分工下共同激盪出新劇劇本，一連四部作品在台北的永樂座演出，而最令人傳頌的事蹟，莫過於其中一部《閹雞》演出時，所引起現場觀眾的熱烈反應。《閹雞》由林摶秋編導，改編自張文環當時已發表的小說《閹雞》，劇中透過中藥房內的一個閹雞商標，來暗喻台灣人民在日本殖民統治下，如同被閹割了般的處境；演出一開始，音樂家呂泉生即安插了台灣民謠〈六月

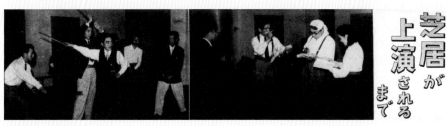

東寶劇場幕後排演工作情形

昭和年間日本東寶有樂座小劇場

茉莉〉、〈百家春〉等耳熟能詳的樂曲，據當時紀錄，現場觀眾聽得如癡如醉，然而，演出沒多久，即發生舞台電力系統中斷的狀況，原以為演出會因此被迫取消，但現場觀眾跟舞台兩側的工作人員，用手電筒照亮舞台，要求演出繼續進行下去。這樣的舞台事件，在台灣戲劇史中可說是絕無僅有的特例，同時說明了台灣人民，對於自我民族文化被迫噤聲的現象已達臨界點。

　　由於日本戰況越加吃緊，日本當局當然不可能就此漠視「厚生演劇協會」如此的行徑，演出隔天馬上被當局要求拿掉劇

小說〈閹雞〉在《台灣文學》（1942年第二卷第三號）雜誌連載

中安插的台灣民謠，否則就立即禁止《閹雞》的公演。林摶秋跟「厚生演劇協會」終究沒能躲過日本對於台灣戲劇的打壓，但是，卻也讓「新劇運動」在日本結束對台的殖民統治前，再次綻放火光。

「皇民化運動」下的其他戲劇劇種

「皇民化運動」時期，「台灣演劇協會」對於戲劇的審查與限制不僅針對「新劇」，其他劇種幾乎無一倖免，所有的劇種都被要求說日語，舞台上的角色必須穿上日式服裝，武器只能是武士刀。這樣的限制，連布袋戲、傀儡戲等非真人演出的影戲、偶戲也都必須遵守。一些為了生存下去的劇團，即使內心有千百個不願意，也只能被迫轉型，以符合當局的政策。

歌仔戲更不用說，在這樣的政令下，原本古冊戲內兒女情長或忠孝節義的劇情，演出都無以為繼，甚至出現歌仔戲演員身著日本和服，手拿武士刀的情況。此種為求一餐溫飽，即使拼湊、荒謬，也只能硬著頭讓戲繼續演下去。然而，習慣傳統演出形式的觀眾看在眼裡，只覺得不堪入目，於是這樣的演出在當時也被戲稱為「胡撇仔戲」。（陳耕、曾學文，1995）

風光一時的西螺戲院，也曾是新劇的表演舞台之一。圖為西螺戲院外陳舊的老照片

早期野台戲經常可見拚台的競演盛況，現代社會已經相當少見，嘉義鹿草余慈爺公匯演已是僅存少見的固定大匯演。一般日戲演「古冊戲」，夜戲就是轉型後的胡撇仔戲演出。圖為嘉義鹿草余慈爺公匯演前各團搭好舞台，正在預備夜間野台拚台的演出

荒廢已久、人去樓空的西螺戲院內部

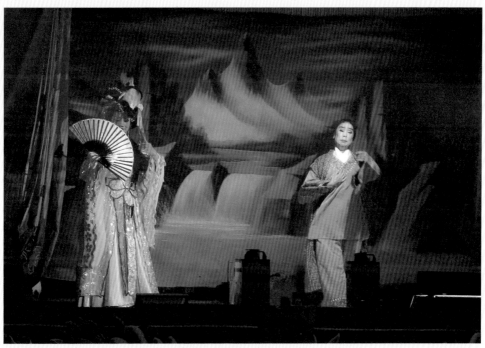

每年余慈爺公廟匯演都有固定的拚台盛況。圖為嘉義正明龍歌劇團演出劇照

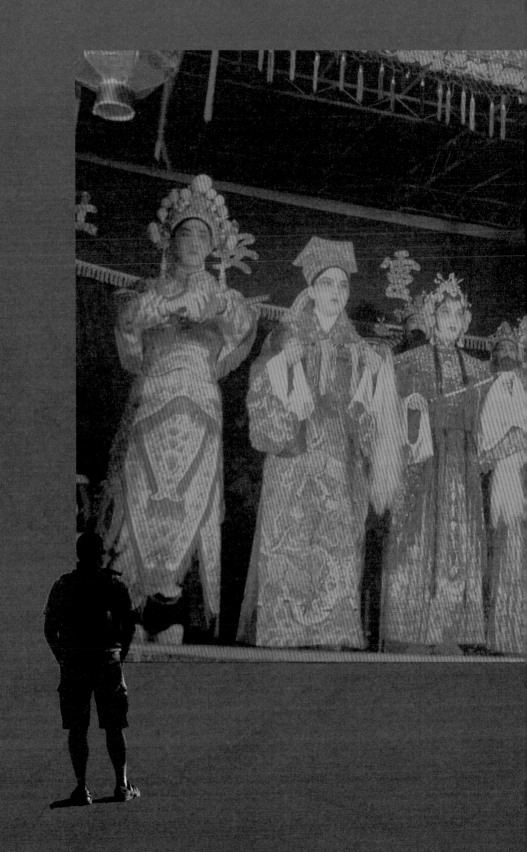

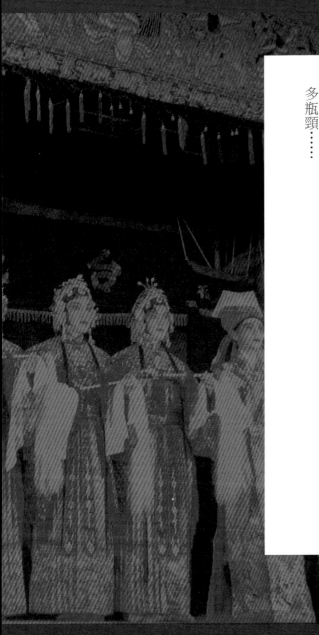

從日治時期到國民政府
解嚴前的戲劇發展

從日本投降到漫長的戒嚴歲月，政治環境的更迭造就了短瞬的戲劇盛況，大小劇院演出不斷，加上舞台技術的大幅提升，使得各個劇種資源一躍而起，人民的娛樂習慣也產生了重大的變革。然而幸與不幸，戲劇在威權體下下，發展遭受壓制並面臨許多瓶頸……

從日本投降到漫長的戒嚴歲月

大戰末期，日本本島在珍珠港事件後，廣島、長崎兩地遭受原子彈的攻擊。1945 年，日本宣布無條件投降，結束了在台長達五十年的殖民。

戰後的台灣，人民對於新政權的期待不到兩年的光景便完全落空，民國 36 年（1947）發生了震撼全島的二二八事件，對立的火苗迅速蔓延全島。

民國 38 年（1949），國民政府撤至台灣，正式接管對台的管理，台灣宣布戒嚴，進入了另一個幽暗且充滿恐懼的「白色恐怖」時期。直到民國 76 年（1987）宣布正式解嚴，終於結束長達 38 年的高壓統治與思想箝制的威權時代。

戲劇的發展也在此際伴隨著整體的社會環境，一同經歷充滿戲劇性的變化。

政治環境的更替造就短瞬的戲劇榮景

在結束了日本的殖民統治，從 1945 至 1949 年國民政府設立台灣行政長官公署對台灣的正式接管，而至宣布全台戒嚴期間，這當中出現一個短暫的過渡時期。雖然國家政權轉移的過程中，通常會發生各種衝突與亂象。但這一階段的台灣，或許是因為日本殖民統治期間養

成深厚的法治觀念，因此，在百廢待興的狀態下，反而產生一段極其短暫的榮景，直到國民政府從上到下的貪腐，導致台灣人民因為物資缺乏、通貨膨脹而陷入社會不穩定的狀態為止。

這段期間，台灣的戲劇活動在原本緊綁的狀態下得以暫時鬆開，而歌仔戲更迎來一波內台時期的難得盛況。當時大小劇院的演出不斷，加上舞台技術的大幅提升，讓內台歌仔戲的「機關變景」風氣更盛；除此之外，「廣播歌仔戲」的大量出現，也在 1945 年後的民眾生活中快速散布開來。

二二八紀念館內日本投降相關影像展覽

除了在台灣的各類劇種，從原本即將熄滅的灰燼中又燃起了一絲火光外，伴隨著由中國大陸來台接管的黨政軍，不乏有優秀的傳統戲曲藝師與表演藝人一同來到台灣。

一時之間，台灣除了原有的南管、北管戲曲、客家採茶戲、歌仔戲、新劇等劇種重回舞台之外，在中國各地具有悠久歷史的豫劇、京戲、評彈、秦腔、興化劇等戲曲，也興逢戰後的歡慶榮景而在台灣大量湧現。（焦桐，1990）

戰後受降典禮的地點在台北公會堂（中山堂）舉行

內台歌仔戲再造巔峰

從日治時期一路發展至戰後初期的歌仔戲演出，與今日我們所認知的想像十分不同。

現今的歌仔戲演出大多以廟口的酬神為主，然而在日治時期歌仔戲卻是走向劇場內台成為較為純粹的戲劇演出形式。

主要原因在於，歌仔戲當時尚未吸收北管亂彈中的「扮仙戲」，因此，廟口的酬神演出，仍以亂彈戲為主。

早期的戲班未有手寫「劇本」的概念，因此，演員的演出方式，僅依照專門描述內容的講戲先生口述演出綱要。

每次演出前，講戲先生就會在後台召集所有演員，然後對每位演

一般傳統廟口的演出，與早期內台戲時期，大部分都是做活戲。圖為新麗美歌劇團演出

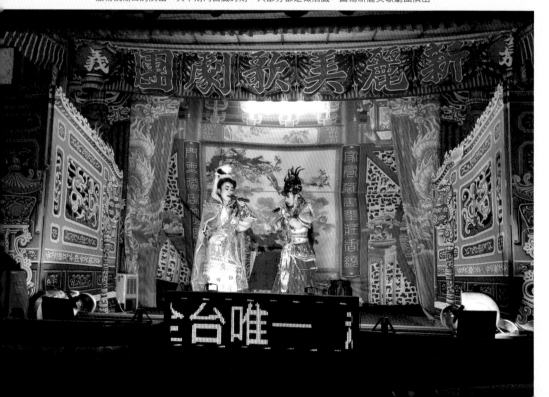

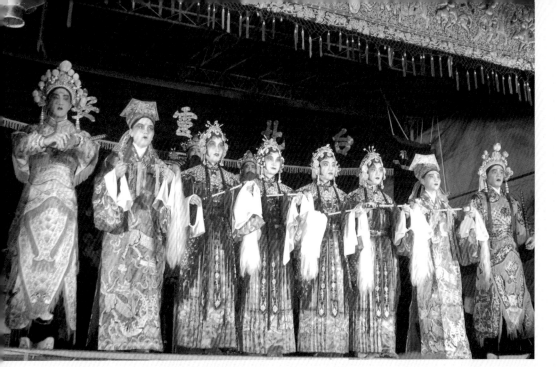

2009 年靈安社 139 週年子弟戲演出／郭喜斌提供

員講述進出場的順序及大致上演出的內容，如此沒有固定文本的即興演出，也稱之為做「活戲」。

　　演員在鑼鼓開場後，就必須各憑本事，角色出場時要很有默契的配合樂師「喊鼓界」，擊鼓的樂師聽演員所給的訊號，就會用鼓聲帶領文武場，演奏演員所要表演的曲調。

　　有經驗的演員在舞台上能信手拈來、出口成章，若能夠即興念出有節奏的韻文，以及唱出有押韻的曲詞，一般會說這個演員是有「腹內」的，意即演員的肚子裡是有墨水，並非省油的燈。

　　歌仔戲發展至今，舊有的劇目已無法滿足觀眾，為了應付日益龐大的演出需求，也會廣泛的向其他劇種取經。

　　一般而言，白天多為演出以傳統的歷史小說與演義故事，例如：

《宋宮祕史》、《三國演義》、《隋唐演義》、《封神榜》等古籍內容為主的「古冊戲」（或是稱為「古路戲」）。

到了晚上，其表演形式便傳習了日治時期所發展出來的「胡撇仔戲」風格，以民間野史、自編故事，或是改編故事為主的「變體戲」。這類演出，在形式上較為花俏，其內容不像傳統劇目一般正經八百，有時天馬行空，有時也會為了討好觀眾胃口，而充斥許多腥、羶、色的俚俗內容。

原本「胡撇仔戲」專指出現在日治時期，混雜現代情節、穿和服、拿武士刀的演出形式的歌仔戲。後來，這些演出花俏，甚至加入流行歌曲的「變體戲」也同樣被通稱為「胡撇仔戲」。

時至今日，歌仔戲於廟口的演出經常承襲了這樣白天演出「古冊戲」，晚上演出「胡撇仔戲」的狀態。

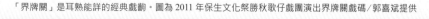

「界牌關」是耳熟能詳的經典戲齣。圖為 2011 年保生文化祭勝秋歌仔戲團演出界牌關戲碼／郭喜斌提供

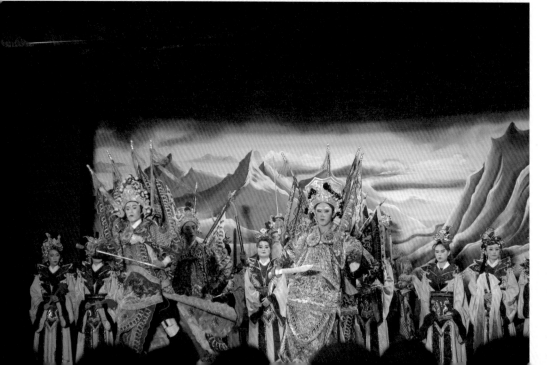

陳澄三與拱樂社王國的興起

　　歌仔戲演出做「活戲」的傳統，在民國 36 年（1947），因為陳澄三「拱樂社」的創立，而產生了重大的變革。

　　在學者邱坤良的研究記錄中，說到了陳澄三在創立拱樂社五年後，也就是民國 41 年（1952）開始，先後聘請了陳守敬等人，創作《金銀天狗》、《宮樓殘夢》等劇本。

　　這樣定本的歌仔戲，在演出品質上得以被掌控，避免出現演出內容參差不齊的狀況。如此創舉，也讓同一時期的劇團大隨跟風，使許多歌仔戲的演出有了可依據的文本，不再是專憑演員臨場應變能力表演的「活戲」形式。（邱坤良，1983）

　　陳澄三的拱樂社不僅改變了當時歌仔戲演出的文本內容，在內台歌仔戲興盛時期，更是造就許多當時的戲劇「大腕」。每一次的演出，

正宗台語歌仔戲電影《薛平貴與王寶釧》

觀眾是否買單進場看戲，除了演出劇目的形式與內容是否吸引人外，該次演出的演員是否具有足夠的魅力與號召力，往往也就左右了票房成敗。

陳澄三拱樂社的成功，讓當時許多專業的歌仔戲班也開始追隨拱樂社的腳步紛紛竄出，很快地，大小劇團進駐了各大戲院，並巡迴各地演出。

《薛平貴與王寶釧完結篇》
台語片廣告

在市場的競爭下，每一團為了能夠在當時獲得觀眾的青睞，都要塑造出可以挑起演出票房的台柱，因此，一個戲班如果要在當時的環境中存活下來，就必須要有足夠的舞台明星魅力來吸引觀眾。

陳澄三的拱樂社王國，除了在劇場內成功打造了屬於拱樂社的舞台王國外，民國45年（1956）陳澄三乘勝追擊，成立了「華興電影公司」，著手開始拍攝當時第一部成功賣座的歌仔戲電影《薛平貴與王寶釧》。

這一次的成功讓拱樂社抓緊時機，又陸續的開拍續集及其他影片。拱樂社的戲劇王國成功因素就在於，負責人陳澄三有獨到的眼光，並且勇於大膽的嘗試。（秦嘉嫄、蘇碩斌，2009）

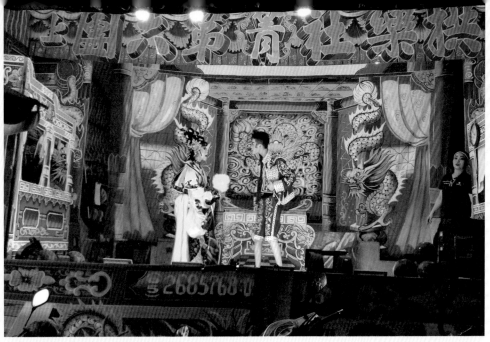

目前台灣民間仍可見拱樂社其分團於廟會時期演出，圖為第六團。

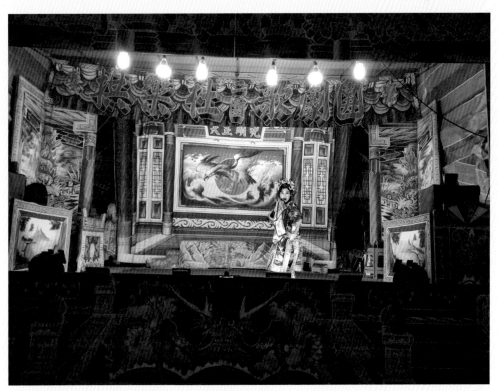

目前台灣民間仍可見拱樂社其分團於廟會時期演出，圖為第二團。

然而，如此龐大的戲劇王國，終究不敵當時政治環境的壓抑與困境，原本家喻戶曉的拱樂社王國，最終不得不走向消失沒落的道路。

很多人都說拱樂社的戲劇王國是已經「消失的王國」，但在今日台灣的民間廟會野台演出中，仍可看見以拱樂社為名的野台錄音班持續在為觀眾演出。

只聞其聲不見其人的廣播歌仔戲

歌仔戲除了在戰後有大量的舞台演出，其實從日治後期，陸續成立的唱片公司，就已經開始為歌仔戲灌錄唱片。

其中，較具規模的古倫美亞唱片公司甚至採用創新傳統歌仔戲的配樂方式，在其稱為「新歌劇」的唱片中加入西洋樂器的伴奏。

除了在樂器上的創新外，古倫美亞唱片公司為了整體製作的品質，

為了讓觀眾更加理解錄音班的特色以及其背後發展的歷史，正明龍歌劇團曾以錄音歌仔戲為主題，讓演員出現在仿錄音室的舞台上，同時搭配同步對嘴演出／江明龍提供

還邀請專業的編劇，為唱片歌仔戲編寫劇本，在提升唱片歌仔戲的品質之時，也培育了一票歌仔戲的編劇人才。

昭和3年（1928）「台灣放送協會」正式成立，昭和6年（1931）台灣廣播電台正式創立。只不過雖然設立了廣播電台，但由於電台所播送的節目內容以日文為主，民眾收聽機會普遍不高。

而廣播歌仔戲的正式普及與流行，是直到民國43到44年間，台灣的各大電台，如北部的中廣、警廣、正聲等，以及南部的鳳鳴跟勝利等電台都有特別錄製廣播歌仔戲的節目，因此很快的成為民眾日常娛樂的一種媒介。

為了表現出每一個電台各自的特色，許多廣播電台更直接成立了專屬的廣播歌仔戲劇團。到了1960年，廣播歌仔戲可說是達到了頂峰時刻，這個時期以正聲電台所成立的「天馬歌劇團」為主要的代表。

此後，將正聲天馬再推向另一高峰的主要原因為，歌仔戲天王巨

1931年古倫美亞唱片出品新譜廣告

星楊麗花在民國 54 年（1965）正式加入正聲天馬歌劇團，成為該團當紅小生。

除了歌仔戲天王楊麗花曾經參與廣播歌仔戲的錄製之外，在台灣的歌仔戲界中，如台灣第一苦旦廖瓊枝，或如洪明雪、洪明秀、謝月霞、林美照、小鳳仙、許秀哖等有名氣的演員也曾參與錄製。

廣播歌仔戲對於戲劇發展的貢獻，除了讓喜愛歌仔戲的觀眾可以透過廣播收聽精彩內容外，歌仔戲在此時伴隨著媒體形態的轉變，開始創作出「中廣調」、「送蓮花」這類新曲調，甚至融入當時的流行歌曲，創造出諸如「運河悲喜曲」、「寶島一調」這類型的新編曲調。

廣播歌仔戲後來也間接的影響了在演出當下錄音對嘴的錄音班。錄音班的出現，一方面是由於戲班內演員唱功參差不齊，並非每一個演員都有良好的聲調，因此，戲班就請來知名演員特別為劇團錄製專屬的演出聲音。

錄音班有別與一般演員當下的肉聲演唱，演員以肉聲演

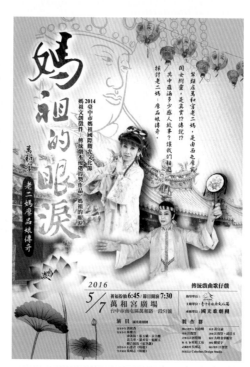

2016 年台中國際媽祖觀光文化季得獎作品《媽祖的眼淚》，即是由黃宣諭編劇，江俊賢改編及導演，由國光歌劇團演出

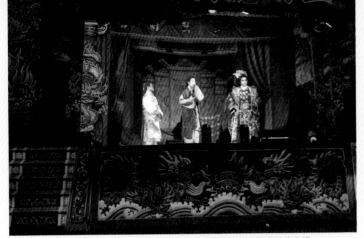

嘉義正明龍歌劇團，為台灣少見在錄音水準及演出身段都頗有要求的錄音班

唱，往往容易因手中握有麥克風而使動作受到限制，錄音班的表演方式則有更多的動作空間。此外，質量好的錄音班，演員對於劇目必須是滾瓜爛熟，如此對嘴時觀眾才不易看出破綻，也由於錄音班演員手中無需持握麥克風，因此在身段上的呈現便較為精細。

然而，隨著歌仔戲由內台走向野台，廟會的需求大增後，讓許多戲班投機取巧，除了翻拷別團的錄音檔案外，在表演質量上也不甚講究；而錄音帶轉拷過程又嚴重失真，造成聲音品質相當低劣，致使長久以來，民眾對於所謂的「錄音班」帶有負面的觀感。

位在嘉義民雄的「正明龍歌劇團」，本身即為家族經營的錄音歌仔戲班。團長江春銀除了在錄音音質上的講究外，為了符合外台的演出，更是著手將原本內台連本劇本，由十本精簡到四本，讓情節更加緊湊，更不惜巨資找來該時期的一線演員來進行演出錄音，像是早期曾找來當時拱樂社相當知名的小生黃美珠擔任演出錄音；後期則如台中國光歌劇團呂瓊珺等知名演員，都曾參與錄音。

　　錄音班的精緻化，江春銀在台灣可以說是第一人，在外台演出技術尚未成熟之初，更是將內台歌仔戲帶到外台演出的重要推手。「正明龍歌劇團」在 2008 年受邀參與保安宮文化季匯演，即以「關公出世」的錄音演出，成為台灣第一個將錄音歌仔戲帶進文化場的團體。

　　「正名龍歌劇團」新一輩的主要繼承者江明龍、江俊賢本身都是能演、能唱、能編、能導的全才演員。為了傳承家中錄音班的傳統，他們努力將錄音歌仔戲的演出質感做到最好，從邀請演員一同錄音、後製到身段的展現，都務必做到飽滿到位，目的要讓觀眾對錄音班原有的印象徹底改觀。

　　而錄音班到後來產生品質上的質變，最明顯的例子是當時原本屬於「拱樂社」，後來在民國 80 年（1991）分出創立的「紅龍歌劇團」，到了末期將專業錄音的經費減省，直接以野台現場收音，造成錄音品質的整體下滑。再加上許多專家學者，是站在戲曲的傳承觀點上，並不認同錄音歌仔戲的藝術性。因此，錄音歌仔戲就長期被忽略了。

走進歷史現場　錄音歌仔戲一頁書——正明龍歌劇團

　　位在嘉義民雄的「正明龍歌劇團」，由江春銀創立在民國 70 年（1981），在錄音歌仔戲中的地位可以說是與「拱樂社」、「日光」不相上下，尤其前兩者隨著時代改變後，已經幾乎消失之時，「正明龍」至今仍然維持著相當高的活動能量。而目前保存在「正明龍」團中的許多史料，可以說是紀錄了廣播歌仔戲整個發展最珍貴且完整的資料。

　　江春銀在過去投注了相當多的心力改寫創作錄音歌仔戲的演出劇本，將許多內台時期的經典連本劇目，透過節奏的調整，刪去多餘情節，使其內容更加緊湊，得以符合外台演出的需求。「正明龍」跟「明華園」一樣，都屬於家族戲班，因此，可見到新一代江明龍與江俊賢倆兄弟都承接了家族的劇團演出工作。

　　江明龍與江俊賢雖然出身於錄音班中，但兩人本身的演出能力都相當良好，也多次受國內知名團體邀約共同演出。除了保留住原本錄音班的傳統，「正明龍」近幾年來，也多次製作創新的演出形式與題材，像是兒童歌仔戲《24 孝之孩孝！孩笑？》，以及以歌仔戲的發展史為題材的演出《阿公的話》，還有結合了多媒體影像的大型公演《法外青天》等。然而，即使兩人在幕前幕後都是全才的藝術家，卻依然心心念念其父輩一生的努力與堅持，如今家族傳統的保存與推廣才是兄弟倆的懸念與使命。

「正明龍歌劇團」目前仍然維持著錄音班的演出形式進行展演。有別於一般廟會戲團演出時演員需傳遞麥克風的方式，也因此，演員在身段上的呈現整體而言是比較完整的／江明龍提供

團長江春銀與妻子黃錦雲共同努力，讓劇團的演出品質在多年來得以維繫。目前在對外演出時，大多以其妻子黃錦雲為主，而江春銀則是以幕後工作為主／江明龍提供

為了維繫錄音演出的內容與聲音的品質，早年的演出文本，皆是由團長江春銀親手改寫。然而近年由於錄音班經營不易，在新的劇目創作上，其子江明龍雖為創作能手，但仍自嘆不及父親，因此也積極鼓勵江春銀能繼續創作新的劇目／江明龍提供

有別於其他由外台演出現場收音的錄音班,「正明龍」在演出的錄音檔案,皆是在
其劇團之中特別召集樂隊與演員在錄音室收音完成。除了錄音器材相當講究之外,
從創作、錄音到後製剪接都是一手包辦。也因此,得以完整保存許多珍貴史料/江
明龍提供

近年來,「正明龍」仍然會邀約國內各團體知名的實力派演員參與演出之錄音,像
是明珠女子歌劇團的李靜兒,國光歌劇團的呂瓊珉、知名演員呂美鳳等人都曾為
其發聲。早期影音紀錄尚未普遍的時代,要重新感受知名的前輩藝人的聲音魅力,
或許只能透過「正明龍」所保留下來的珍貴資料了/江明龍提供

「正明龍」為地方重要的藝文團隊，因此為了讓觀眾更加理解錄音班的特色以及其背後發展的歷史，「正明龍」就曾以錄音歌仔戲為主題，同時搭配同步對嘴演出，因此製造出演員現場表演，同時對嘴的有趣畫面／江明龍提供

南部的野台演出因競爭較北部來得激烈，常見演出時加入了大量的舞台特效，從噴火、噴煙、舞台煙火到吊鋼絲等各種特效都參雜其中，也成為南部野台演出的一種獨特風格／江明龍提供

為求演出品質，並在野台播放時仍能呈現出模擬演員現場演唱的質感。因此，除了錄音時要求收音品質外，幾乎家族中每一個成員都是後製高手。在演出的錄音後置所花費的心力，不亞於錄音當下／江明龍提供

歌仔戲也走進大螢幕

　　隨著電影技術快速的進步，台灣跟隨日、美等國電影拍攝的腳步，也打開了自製電影的風氣。首次嘗試拍攝成歌仔戲電影的《六才子西廂記》，由於技術尚未成熟，聲音與影像無法同步，並未造成大眾太多的關注。

　　直到歌仔戲王國拱樂社的陳澄三在民國 45 年（1956）成立了「華興電影公司」，出資拍攝了《薛平貴與王寶釧》，結果一舉成名，大獲好評。

　　拱樂社的成功，馬上就引發歌仔戲電影的風潮，短短數年間，歌仔戲電影大量的拍攝播映，更直接帶動了台語電影的流行熱潮。

　　電影的流行直接衝擊了當時劇院演出的市場環境，民眾一窩蜂的湧進電影院，導致許多劇團的生計受到波及，許多劇院在收入日漸減少的情況下紛紛轉型，有的劇院採取戲劇演出與電影輪替的方式營運；有的則是改為專門播放電影的影院。

最早的十六釐米台語歌仔戲電影
《六才子西廂記》廣告

電視出現後，大大影響了
民眾觀賞戲劇的習慣／張信昌提供

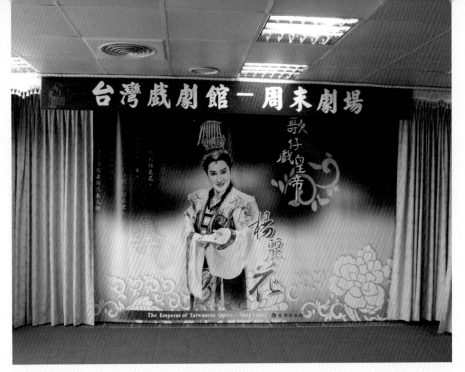

楊麗花外型出眾，扮相俊秀，氣質不凡，堪稱台灣歌仔戲代表人物之一

　　戲院演出除了要與電影搶觀眾之外，民間興起的歌舞團，像是藝人文英參與的黑貓歌舞團（1952）、藝人小咪參與的藝霞歌舞團（1959）等，這類大型歌舞團，在當時效仿日本寶塚歌劇團，標榜以華麗的舞台布景、清一色清純美麗的女性舞者在舞台上一字排開的大場面，整齊劃一的跳著當時流行的舞步。

　　只不過歌仔戲電影、台語電影的榮景並未維持太久，一方面新型態的電影很快就轉移了觀眾的目光，再加上大型綜藝歌舞團的夾殺下，導致電影歌仔戲在大環境的變動中逐漸消失。

改變戲劇史的小黑盒子

　　科技進步日新月異，新型態媒體的出現，讓原本社會大眾的娛樂習慣產生重大的變革。

　　一個小黑盒子的發明，讓廣播、電影、劇院、野台戲等娛樂媒介，都面臨了相當嚴重的考驗。這一改變人們娛樂習慣的黑盒子就是現今家家戶戶都有的「電視」。

　　民國 51 年（1962），台視做為台灣第一個電視台正式開播，所幸當時媒體的類型並不像現在這麼多元，因此，觀眾習慣的娛樂方式還是較為傳統的。雖然歌仔戲電影一時之間沉寂無聲，但做為當時大眾接受度高的劇種，很快的就在電視中推出歌仔戲類型的節目。

　　電視台第一個歌仔戲節目，是由「金鳳凰劇團」演出《雷峰塔》，而擔綱的演員正是傳統戲劇國寶廖瓊枝。

　　緊接在台視之後，第二個電視台「中視」在民國 58 年（1969）也開播了。中視為了搶占收視率，特別網羅了葉青、柳青、小明明及王金櫻等演員入主中視。面對強敵緊逼在後，台視也不甘示弱，特別成立了「台視歌仔戲劇團」，並交由楊麗花擔任團長領軍。

　　楊麗花外型出眾，扮相俊秀，氣質不凡，再加上多年磨練下來的唱功也是了得，很快的就擄獲所有觀眾的目光，而「楊麗花歌仔戲」的黃金時代，也在此刻寫下傳奇的一頁。

　　民國 60 年（1971），華視開播後正式加入電視台戰局，三台鼎立的時代正式展開。此時，電視歌仔戲演得火熱，觀眾也是相當入迷，每到演出時段，家家戶戶必定準時守在電視機前，眼睛直盯著電視，心情也隨著情節跌宕起伏。

　　反觀原本座無虛席的內台歌仔戲，台下瞬間冷冷清清，許多劇團更因經營不善，紛紛解散。

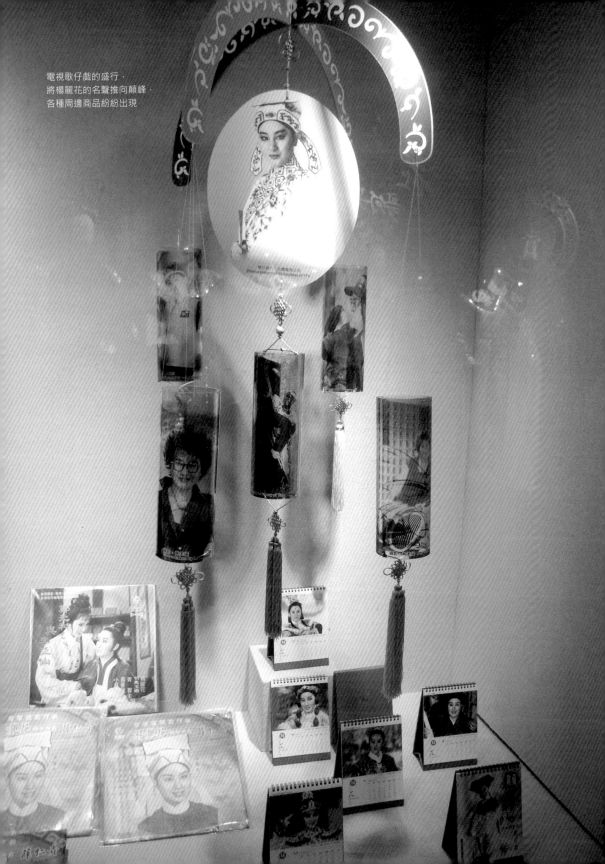

電視歌仔戲的盛行，
將楊麗花的名聲推向顛峰，
各種周邊商品紛紛出現

電視歌仔戲發展到後來，三家電視台分別打出各自專屬的明星牌，藉此留住忠實觀眾。三台的鎮台大將分別是：台視 — 楊麗花；中視 — 黃香蓮；華視 — 葉青。

電視歌仔戲雖然在此時締造了台灣戲劇史上輝煌燦爛的榮景，但隨著時代的進步，傳統型態的演出形式已無法滿足觀眾的胃口。電視歌仔戲一方面在鏡頭特效、場景搭建、造型服裝上下重本外，更為了讓觀眾容易對劇中曲調朗朗上口，還加入許多新編的「電視調」。

然而，隨著有線電視媒介的到來，觀眾的選擇性愈來愈多，媒體綜藝化的現象，很快就影響了閱聽人原本的收視習慣，電視歌仔戲在1990 年後，顯得後繼無力。（林鶴宜，2016）

有國軍撐腰的京劇成了「國劇」

日治時期就有不少中國的戲班來到台灣演出，大多受到民眾的喜愛，也等於是提供了台灣本土戲班觀摩與學習的最佳契機。

中國戲班的到來，讓本土戲班有進步與提升的養分，並得以迅速在表演的藝術層次與形式上的完整性能夠大幅度的進步。

戰後初期台灣的京劇演出，大多隸屬於軍隊，由陸軍成員所組成的非專業京劇團體，民國 37 年（1948）由當時已是赫赫有名的京劇知名演員顧正秋，所帶領的「顧劇團」風光抵台。「顧劇團」這次來台演出，除了演員陣容實力堅強外，當時所推出的劇碼，幾乎都是拿手項目。

　　「顧劇團」透過精彩的表演及吸引觀眾的故事，讓觀賞的群眾，不論是本省或外省人，只要是喜歡戲劇的人都為之瘋狂。雖然說京劇在當時廣受觀眾喜愛，但國民政府派遣接管的台灣民政長官，讓一場原本充滿期待的美夢隨後幻滅。兩地族群的隔閡，再加上初期國民黨政軍系統中部分成員的貪污迂腐。因此，美其名是接收對台的管理，實則是掠奪台灣的物資。政權轉移後，非但沒有讓生活更加安逸，反而在社會上發生種種令人焦慮不安的亂象。

　　民國 37 年（1948），由於上海爆發金融危機，當時國民黨輸出大量的貨幣，目的是為了取得當時台灣的米、蔗糖等資源，結果引發當時台灣社會產生嚴重的通貨膨脹。當時的民生用品物價一日多變，為了解決通貨膨脹的問題，國民政府只好於民國 38 年發行新台幣。當時持舊台幣 4 萬元，才能兌換一元的新台幣。

　　台灣人民的內心充斥著失望與惶恐，面對動盪不安的環境更是苦不堪言，原本還算平靜的生活，卻因為部分素質落差懸殊的外省民兵移入後，使得社會整體的治安敗壞，社會問題層出不窮。

　　令人民感到雪上加霜的是，社會所產生的劇烈變動，造成了經濟上嚴重的通貨膨脹現象。當人民最基本的生計都沒有著落時，哪還有能力進劇院去看戲，加上電影已吸引大多數的觀眾，眼見戲台下稀稀落落的景象，顧正秋心中明白，再這樣下去，劇團將難以為繼，因此在民國 42 年（1953）解散「顧班」。

　　所幸，雖然戲劇市場蕭條，但是在當時最有勢力的軍方，許多將領本身就是熱中於看戲的戲迷，相繼促成了許多隸屬於軍隊的戲班。

若依不同軍種劃分：民國 39 年（1940） 率先成立的空軍「大鵬國劇隊」；民國43年（1954）海軍成立的「海光國劇隊」；民國47年（1958）陸軍成立的「陸光國劇隊」；民國50年（1961）隸屬於聯勤總部成立的「明駝國劇隊」等，都是赫赫有名的劇團。

京劇在台灣由於受到政府的支持，演員領取的固定薪資是由軍中發放，在生活的條件上相對的穩定，而這些劇團也正因隸屬於軍方，主要都是以軍方辦理的活動及勞軍演出，對外則較少接觸。因此，京劇在這一時期幾乎可說是專屬於軍方的娛樂表演。

京劇中的武生

日治時期的掌中戲表演

直到民國 51 年（1962）台灣電視公司正式開播，首次在電視當中播出的京劇是由當時「復興劇校」所演出的《五花洞》。隔年台視組成「台視國劇研究社」，針對電視京劇的演出形式進行試驗性的嘗試，由於電視受限於技術影響，因此只能現場直播。台視甚至曾經在攝影棚中搭設小型劇場，同步直播舞台上的京劇演出。後來其他二台紛紛跟進台視的腳步，製作與京劇相關的節目，甚至在知名節目《戲曲你我他》

傳統演出「古冊戲」的掌中戲不同於金光戲的聲光效果。圖為 2007 年亦宛然演出《孫臏與龐涓》戲碼／郭喜斌提供

播出當時，就大量的購買了對岸劇團的演出版權。之後，電視京劇持續製作了像是《粉墨春秋》、《藝海人傑》、《戲話話戲》等節目。（王安祈，2002）

全民為之瘋狂的布袋戲黃金年代

日治時期，布袋戲在民間已是十分受大眾喜愛的表演藝術之一，不論是南管布袋戲，或是北管布袋戲，都各自擁有一票粉絲。

然而，在前文曾提到日本由於大力推行「皇民化」政策，使得布袋戲的熱潮逐漸降到谷底，直到戰後，布袋戲也跟其他劇種一樣，除了重整旗鼓外，更積極的改革創新，投入更多的心力在突破原本的演出形式，融入更多新穎的元素，期望藉此吸引到更多的觀眾回到戲台前。

歌仔戲在戰後進入了內台演出的巔峰，布袋戲也不遑多讓，跳脫了原本廟會野台的演出空間，布袋戲也一度進入戲院內台展演。

內台布袋戲既然成為售票的演出節目，從最根本的表演劇目上，就必須要能吸引觀眾。因此，原本的「古冊戲」演出也不足以帶給觀眾新鮮感了。

通常會買票進場的觀眾，往往偏好於情節緊湊，故事曲折離奇的演出。如此一來，戲班只要能夠增加賣點與特色，又能夠輔以舞台上炫麗的燈光技術與機關布景，創造出令觀眾隨著情節而感到緊張刺激的武打段落，便能夠吸引更多觀眾進場看戲。

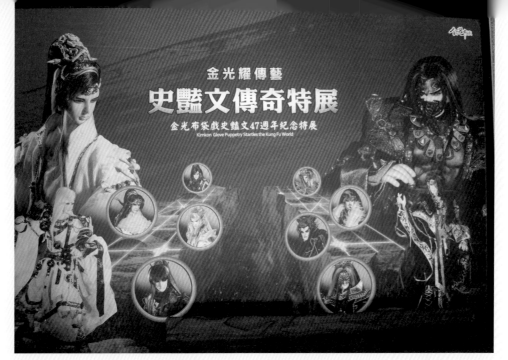

國立傳統藝術中心傳藝園區中，舉辦之史艷文傳奇特展

　　正因如此，內台布袋戲在情節上，開始發展出充滿刀光劍影、奇幻法術，以及突顯武俠小說俠義角色與個人絕技的「劍俠戲」，當各劇團都流行搬演劍俠戲後，為求標新立異，只好各出奇招，於是布袋戲的藝師便開始研究如何讓戲偶吞劍、噴火，甚至加入黑光效果，讓角色大展法術、口吐劍光。

　　也因此，布袋戲藝師們都會找到自己一套出色的代表劇碼，像是李天祿大師的「亦宛然」所演出的《少林寺》便是其拿手好戲；以及「五洲園」黃海岱的《忠勇孝義傳》，後來更塑造出讓全國人民為之瘋狂的「史艷文」系列。

現代布袋戲雖是同樣的舞台，演出的特效與服飾卻大不同。
圖為 2009 年蘆洲湧蓮寺圓醮洪基復布袋戲演出／郭喜斌提供

　　然而，「劍俠戲」很快的就無法滿足觀眾喜歡新奇刺激的胃口，
劇碼必須不停翻新的壓力，也成為戲班頭痛的問題。面對如此狀況，
布袋戲班也效仿起歌仔戲演「活戲」的模式，開始聘請專門設計情節
與演出橋段的排戲先生駐團創作，排戲先生除了要能根據戲班特色設
計內容外，更要清楚掌握觀眾的喜好，情節走向須高潮迭起，劇中角
色更要是非凡之人。（林鶴宜，2016）

　　在這樣的前提下，各種光怪陸離超乎想像的情節與人物便紛紛出
現，例如：劇中角色要不是「仙家門徒」，具有高深的法術道行，要
不就是修煉了絕世武功祕術有神功護體、金剛不死，更甚者，有的即
使在劇中已經氣絕身亡，忽然出現個奇蹟轉折，便又得以起死回生。

　　布袋戲發展至此，情節已不單是著重在武林劍俠的故事了，人們

現代布袋戲的聲光效果已提升到真實情境。圖為洪基復布袋戲演出╱郭喜斌提供

稱這一類天馬行空且舞台燈光技術炫目的演出形式為「金光布袋戲」。

從傳統布袋戲發展到「金光布袋戲」，除了演出的內容做了大幅度的更動外，戲偶的製作形式也有別於以往的變革，為了符合內台演出的舞台規格，遂產生了偶頭較傳統戲偶大上好幾倍的金光布袋戲偶。

民國36年（1947）由大師李天祿開始了內台布袋戲的風潮，並且持續到了民國50年（1961）達到巔峰，同時也伴隨著商業潮流影響了傳統的外台演出形式；音響技術的進步，讓布袋戲演出時能夠播放配樂與口白，大大降低了戲班外場表演的人力配置。此外，現成音效機器的使用更讓演出的聲勢更加熱鬧緊湊。

風度翩翩的史艷文布袋
戲，塑膠偶頭亦曾經流
行一時／張信昌提供

經過了內台布袋戲的創新與改革，大量新編劇碼跟角色人物的形象，提供了布袋戲充足的養分，使得日後持續的發展中，共創那個時代台灣人民難忘的共同記憶。（陳龍廷，2007）

布袋戲的發展史上，不能不提布袋戲大師黃俊雄，正由於他的勇於創新，在日後才能開闢出一個讓所有台灣人民都為之瘋狂布袋戲黃金時代。

「真五洲」的主要帶領者便是黃俊雄大師，布袋戲世家出身的他，父親是國寶級大師黃海岱。行事作風大膽，但在思考與創作上又尤其細膩且嚴謹的黃俊雄，就是當時改良戲偶尺寸的第一人。

黃俊雄布袋戲之所以被觀眾喜愛絕非偶然。當時「真五洲」的演出，除了在戲偶上做了更改外，黃俊雄更是大膽的將各種音樂曲風，甚至中西方的流行歌曲，通通放入演出中，相較之下，黃俊雄布袋戲在當時可說是風格較多元且具現代性的。

不僅是豐富音樂元素，黃俊雄更是將布袋戲的角色人物明星化，甚至特別為了劇中的角色創作專屬的主題曲。

在天時、地利、人和，萬般條件皆具足的情況下，民國 59 年（1970），黃俊雄布袋戲進入電

搭配黃俊雄布袋戲所推出之布袋戲歌曲專輯唱片

黃俊雄布袋戲知名歌曲〈恨世生〉原唱尤雅

雲林布袋戲館內展示之電視布袋戲知名主角苦海女神龍

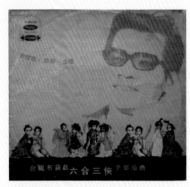

黃俊雄本人也會親自為其作品演唱，
圖為黃俊雄與歌手西卿共同錄製之專輯

視台，雖然黃俊雄並非是電視布袋戲演出的創始者，卻是成功掀起電視布袋戲熱潮的第一人。

黃俊雄在電視台初試啼聲的劇碼，便是其父親的經典作品《史豔文》，他跳脫傳統布袋戲的風格，加入了大量的流行元素，很快就紅遍大街小巷，播出時間也從半小時增至一個小時。

由於當時電檢制度對於台語節目的播放有嚴格的時間限制，但黃俊雄布袋戲的熱潮卻完全沒有受到影響，據說當時播出的時間是中午時段，經常會發生學生翹課回家只為了看黃俊雄布袋戲的情況。在《史豔文》之後，接著製作的《雲州大儒俠》跟《六合三俠傳》也接連受到歡迎。

當時台灣民眾對於黃俊雄布袋戲究竟著迷到什麼樣的程度，從《雲州大儒俠》創下神話般 97% 的高收視率，就可以想像，這樣的數字，等同於播出時，幾乎所有收看電視的人都定時的守在電視機前觀賞該節目。

伴隨著黃俊雄布袋戲熱潮，劇中角色的主題曲也就隨之傳唱起來，在台灣的流行歌曲中，就有大量的經典歌曲是布袋戲歌曲，尤其是當時由歌手西卿演唱的數量最多，此外像是邱蘭芬、尤雅等歌手，也都唱紅了許多經典好歌，包含由南管曲調「相思引」改編而成的〈相思燈〉、〈苦海女神龍〉、〈恨世生〉、〈粉紅色的腰帶〉等歌曲，黃俊雄甚至改編當時流行的西洋樂加入

雲林布袋戲館內展示之知名布袋戲演唱歌星荒山亮相關產品

雲林布袋戲館內展示之電視布袋戲《六合三俠傳》黑膠唱片

布袋戲作品中。

正由於黃俊雄布袋戲造成社會近乎瘋狂的熱潮，因此引來了當時新聞局的關注，同時以「妨礙農工正常作息」為由，強制要求電視台禁播黃俊雄布袋戲。

此後，偶有電視布袋戲的節目製作，但礙於政策而採用國語配音，因此，收視狀況並不佳，直到民國 71 年（1982），原汁原味的黃俊雄布袋戲又重出江湖，製作了《大唐五虎將》。然而收視不如預期，加上電視節目的類型逐漸多元，觀眾在有更多選擇的情況下，電視布袋戲的黃金年代便一去不返，黃俊雄也漸漸退出且停止投入在電視布袋戲的製作領域。

專賣局查緝私菸造成死傷血案並釀成二二八事件。圖為二二八紀念館內展示事件報導

受限於政治環境下的現代話劇

　　戰後初期的過渡時期，新劇也伺機捲土重來。原本被壓抑住的創作能量，在得到舒展的空間後，更顯得強烈。

　　日治末期就嶄露頭角，由林摶秋、王井泉、張文環等人組成的「聖烽演劇研究會」，在脫離日本殖民後，積極的投入全新的兩個演出製作——《壁》和《羅漢赴會》。這兩個製作在民國 35 年（1947）的六月，於台北的中山堂舉行首演，演出後大獲好評，於是原訂於七月再次加演；然而萬萬沒有想到，竟遭市警局以「煽動階級鬥爭」為由，強制禁演。

同年的九月，林摶秋等人再組「人劇座」，推出由林摶秋編導的《罪》與《醫德》兩部作品。

幾次演出的成功經驗，促使更多對戲劇有興趣的民眾紛紛投入參與相關工作，當時政府對於戲劇藝術所展現出來的態度是較為正面的，甚至「台灣省行政長官公署」還曾邀請上海的「新中國劇社」來台演出《鄭成功》、《日出》、《桃花扇》等劇碼。當時「新中國劇社」的演出，在票房與觀眾間的評價都是極其正向的，從幾次的表演盛況看來，當時觀眾對於進入劇場觀賞的意願相當高，因此，讓更多人看好台灣本土劇場的發展。

只是沒想到，民國 36 年（1947）的二月爆發了震驚全島的二二八事件。二二八事件所造成的影響，在當時幾乎延燒至台灣的各個角落，一夕之間土地上

《劇場》季刊是戒嚴時期一本介紹國外現代主義戲劇與前衛藝術電影發展動向的雜誌，1965 年 1 月創刊，到 1967 年停刊，共九期／黃子欽提供

二二八事件的起因地點在大稻埕天馬茶房前，今有二二八事件地點紀念碑

曾出現反映時局的反共抗俄布袋戲偶。圖為宜蘭台灣戲劇館典藏展出

充斥著肅殺與對立的氛圍，許多當時具有群眾影響力的知識分子紛紛停止活動，低調的隱匿消聲，以免被波及。

在二二八事件發生同年，台灣省行政長官公署制定「台灣省劇團管理規則」，要求一切的演出和活動都必須登記申請，這時登記在案的劇團有原先在台灣本地活動的文化界人士所成立的團體，也有大陸人士來台後籌組的劇團，甚至許多團體是由民間藝人所籌組的劇團。

這一時期新劇團演出的題材內容相當廣泛，組成的成員也來自四面八方，所接受的訓練背景與資歷大不相同，雖然演出活動看似相當蓬勃，但演出的素質卻一直無法提升，讓新劇的發展遭遇許多瓶頸。

民國 50 年代，台灣對進口的電影採取限額管制措施，促使原本衰微的台語電影有了得以復甦的契機。電影、電視等新媒體的普及與流行，對於演員的需求量增大，為求獲得更良好的發展空間與成名的機會，許多原本在劇團的演員紛紛投入電視及電影的拍攝工作，像是女

星陳秋燕、矮仔才、小厚斗等知名台語演員，都曾參與台語話劇劇團的演出。

用政治禁錮人民思想的「戰鬥文藝」

二二八事件發生後，台灣民眾一直處在不安與惶恐之中。民國 38 年（1949）國民政府全面撤退來台，同年五月下達「戒嚴令」，自此，全島陷入言論、思想以及人身自由被高壓管控的年代。為了確立國民政府在台的政權掌控，因此積極推動國語的普及，加強對方言的禁制；語言思想的禁錮，導致當時的台灣文化人士，毫無發展空間。

此時期的戲劇，直接成為管理階層掌控並改造人民思想的政治宣傳工具，為了強化當時台灣人民的國家認同意識，政府積極鼓勵並支持知識分子投入以「反共抗俄」為核心議題創作的「反共抗俄劇」。

民國 43 年（1954）更直接的提出「戰鬥文藝」的口號，象徵該時期一切的藝文活動，諸如出版、創作、展演等，其背後目的都在於加強官方政策得以徹底執行。

這樣一個沒有思想、言論與人權的時期，被稱為「白色恐怖時期」。原本在日治時期相當活躍的知識分子，遭受惡意迫害而入獄的大有人在，因被誣陷為匪諜而受刑入獄的更不在少數。而倖存下來的人，則長期活在被監控的恐懼中，至於能離開台灣而流亡海外的人，都抱持著終其一生再也無法回到祖國的內心磨難。

民國 40 年（1951），在「戰鬥文藝」的政策時期，政府企圖對台灣的本土戲劇進行改革，即使有台語劇團的成立，其背後也是推動「反

共抗俄」的政治思想。所有的本土戲劇，像是原本在民間盛行的歌仔戲，也都在政府施壓下，不得不調整演出內容。

這時期為配合政府的大方向，積極推動這類具有明顯政治目的的代表人物當屬李曼瑰。在李曼瑰的內心，對於國家主體的認同是十分「熱血」的，其演出的劇作，大多契合政府的「戰鬥文藝」方針。

然而，認定李曼瑰在戲劇所投入的熱情與心力，都只是在為政治服務，這樣的觀點，其實對李曼瑰在戲劇發展上的貢獻有失公允。不過不可諱言的，當戲劇演出背後的政治目的太過鮮明時，觀眾也就逐漸的遠離劇場。

有鑑於戲劇演出在當時造成觀眾大量流失的困境，李曼瑰特別前往國外進行考察，企圖向他國取經。民國 49 年（1960），李曼瑰返回台灣，隨即與教育部的「中華實驗劇團」合作，改名成立「三一戲劇研究社」，定期舉行對外公演，並且廣收學員，藉以增加投身於戲劇演出的人員，另外設立「小劇場運動推行委員會」，大力投身在戲劇展演的推廣。

從民國 51 年（1962）籌組「話劇欣賞演出委員會」開始，直至民國 73 年（1984），這二十多年之中，李曼瑰積極鼓勵青年學子參與投入戲劇的演出與製作，這當中辦理了許多年的「世界劇展」及「青年劇展」等以校園為主的戲劇聯演活動，提供當時年輕學子戲劇演出的重要舞台。

　　因戒嚴時期政府政策的種種限制，造成了演出劇碼在題材上過度狹窄單一，且在舞台的呈現上，往往是政治思想的傳遞會優先於美學形式的創造。因此，戲劇未能有足夠的空間及更多元的展現。

　　若不論李曼瑰的意識形態，她在戲劇方面不曾間斷的鼓勵年輕學子，並提供他們在校園求學階段一個良好的表演舞台。殊不知在這其中，隱隱點燃了許多年輕學子對於戲劇的熱情，在李曼瑰的影響與努力下，更為當時的影視與劇場展演中，培育出不少優秀的人才。

　　若非李曼瑰用其一生的努力，堅持不懈的在思想極度不自由且貧瘠的戲劇土壤中，持續灑下了豐沛的戲劇種子，當被壓抑的社會劇烈翻轉時，或許就無法如此迅速的結出豐碩的果實。從這個角度來看，李曼瑰對於戲劇發展所產生的影響，顯然是功不可沒的。

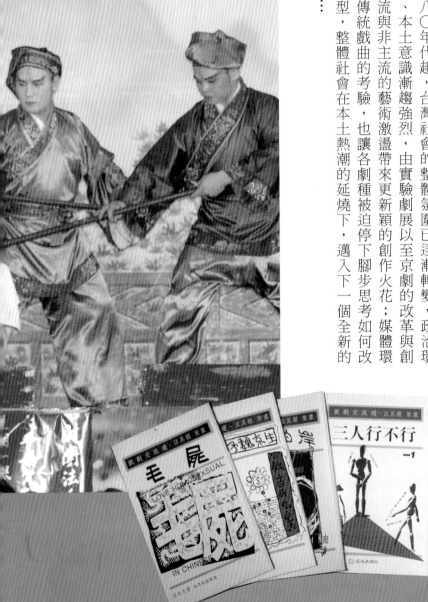

解嚴後各劇種的改革與轉型

自一九八〇年代起，台灣社會的整體氛圍已逐漸轉變，政治環境鬆綁、本土意識漸趨強烈，由實驗劇展以至京劇的改革與創新，主流與非主流的藝術激盪帶來更新穎的創作火花；媒體環境對於傳統戲曲的考驗，也讓各劇種被迫停下腳步思考如何改良與轉型，整體社會在本土熱潮的延燒下，邁入下一個全新的階段……

從「實驗劇展」開始現代戲劇的全新時代

台灣社會從 1970 年代開始，整體氛圍已逐漸轉變，到了民國 76 年（1986）正式宣布全面解嚴，社會風氣愈來愈能感受到民主自由與多元發展。

民國 69 年（1980）7 月 15 日，對於現代戲劇的發展來說，是一個相當重要的里程碑。當時擔任「話劇欣賞演出委員會」主委的姚一葦，推行了第一屆的「實驗劇展」。

此次劇展中，包含影響台灣現代戲劇極為重要的「蘭陵劇坊」成員，透過集體創作的演出《包袱》，加上由金士傑編導，堪稱成功結合現代與傳統戲劇，有別以往的作品《荷珠新配》，以及由姚一葦創作的作品《我們一同走走看》、黃建業編導的作品《凡人》，還有黃美序創作的《傻女婿》。這次劇展一共發表了五個作品，從作品本身，以及參與此次劇展的創作者，都大大影響了往後的現代戲劇發展。

此次劇展的成功絕非偶然，早在民國 67 年（1978）就由當時擔任「耕莘實驗劇團」負責人的金士傑，邀請曾參與紐約現代前衛劇場活動，同時也是心理學者的吳靜吉，為團員進行表演訓練。

當時吳靜吉將他在西方劇場的經驗，融合本身在心理學的專業，針對參與課程的演員，操作了像是表演內在的心理引導、心理劇形式的排練，以及大量關於演員肢體的開發課程，整整兩年，吳靜吉大量嘗試帶入各種經過整合歸納後，具有實驗性質的表演訓練。透過這些練習，演員建立與他人之關係，同時深入自我內在探索，整套課程深深影響了此後的演員發展，時至今日，許多現代劇場，都還能看到與

吳靜吉當時操作相似的訓練內容。

　　「耕莘實驗劇場」在民國 69 年（1980），正式更名為「蘭陵劇坊」，由金士傑擔任編導的《荷珠新配》，在第一屆「實驗劇展」中大獲好評。《荷珠新配》其靈感來源，主要來自傳統劇目《荷珠配》，但在演出內容與形式上，金士傑完全跳脫了傳統戲劇的框架，他成功的在《荷珠新配》中，轉化了傳統戲劇的舞台語彙，架構出具有傳統味道的現代戲劇台詞。

　　這樣大膽的嘗試，讓《荷珠新配》成為當時社會堪稱前衛的實驗性作品，當然也成為「蘭陵劇坊」最具代表性的傑作。至於前後多次重演，並參與過這部作品的成員，像是劉靜敏（後來更名為劉若瑀）、馬汀尼、李天柱、李國修、顧寶明等人，都是後來在台灣戲劇界中獨占鰲頭的重要人物。

　　第一屆「實驗劇展」的成功，讓這把火得以持續延燒。一共舉辦五屆的「實驗劇展」，雖終因經費不足而停辦，但透過劇展的支持與鼓勵，參與對象甚至有許多對戲劇有想法的知識分子，像是陳玲玲、蔡明亮、王友輝等人所組成的團體；也有以大專院校的戲劇相關科系與社團學生所組成的團體。

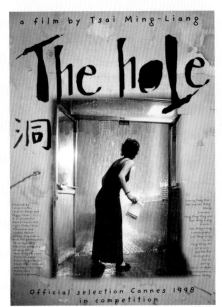

蔡明亮日後成為知名的電影導演。圖為蔡明亮導演的《洞》電影海報

「實驗劇展」在這五年間灑下的種子，在接下來的數年內遍地開花，劇展開啟了台灣知識分子投入創作的風潮，創作者內在湧動的力量並未因劇展的停辦而消散。因此，一個屬於「小劇場」的時代緊接到來。

首波小劇場運動的到來

從民國 69 年（1980）到民國 79 年（1990），這中間短短十年的時間，台灣劇場的活動由原本集中於北部，開始往全台蔓延。

一方面是年輕創作者需要大量表現的舞台，另一方面則是北部的劇場工作者，相繼受邀往中南部開班授課，將現代劇場的演員訓練方法、舞台技術課程、劇場設計美學等觀念擴向全台，於是各地的地方性劇團，紛紛在這期間陸續成立。

北部地區較為知名的現代戲劇團體，主要包含了由金士傑創立的「蘭陵劇坊」，還有許多後續活動力極為旺盛的劇團，例如：陳玲玲「方圓劇坊」、賴聲川「表演工作坊」、黎煥雄「河左岸」、李永萍「環墟」、吳興國「當代傳奇」、李國修「屏風表演班」、劉靜敏（劉若瑀）「優」、梁志民「果陀劇場」、田啟元「臨界點劇象錄」等。

中部則是由郎亞玲創立的「觀點」為代表，然而，「觀點」在最後一任團長張黎明時期，因成員之間對於創作的想法及理念不同，而結束在中部地區的活動。接著，郎亞玲另創「頑石劇團」，其作品充滿文學性，而她本人更是積極投入戲劇治療相關課程，也在中部多次舉辦跨文化的國際影展。

　　至於張黎明，則於民國 83 年（1994），創立了「童顏劇團」，劇團除了每年固定推出原創性作品之外，更長期投身於幼兒戲劇教育。

　　童顏劇團在中部的發展上，特別是團長張黎明多年與自閉症關懷協會合作，專門設計合適於自閉症患者參與的戲劇教育活動。千禧年後，更帶領新一代團員與人本教育基金會，在中部地區推動「青少年劇團」的培訓與演出計畫，在戲劇教育尚未蔚為風氣之時，張黎明已在中部默默耕耘且行之有年。

　　南部則以紀寒竹所成立的「華燈劇團」為代表，成員中主要的創作者當屬許瑞芳。許瑞芳除了在本土意識抬頭的年代，創作許多具有鄉土風格的經典作品《帶我去看魚》外，更是台灣引進國外教習劇場（T.I.E.,Theater In Education）的第一人，可惜後來「華燈」同樣面臨解散的命運。

　　在台灣後山地區，則由劉梅英所創立的「台東公教」，為東台灣戲劇發展的先行團體，後來更名為「台東劇團」。劉梅英多年來對於藝術的推動不遺餘力，除了讓台東劇團的創作在議題關注與美學展現上有別具特色的風格外，更舉辦「後山鐵道藝術節」，將全台優秀的演藝團體邀請至東台灣，藉由其熱情，縮短台灣東西部藝術資源的差距。

　　這時期成立的劇團中，值得關注的是由成長基金會所成立的「鞋子兒童劇團」，以及鄧志浩的「九歌兒童劇團」。這兩個團體對於台灣兒童藝術的創作與推廣上，有著不可抹滅的影響，在現代戲劇開始興盛的年代，「鞋子兒童劇團」與「九歌兒童劇團」，提供了許多台灣民眾難忘且愉快的童年記憶。

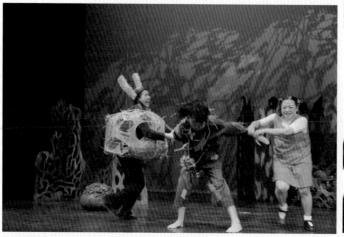

童顏劇團演出《稻草人紫色小花》劇照／童顏劇團提供

童顏劇團演出《稻草人紫色小花》文宣／
童顏劇團提供

童顏劇團演出《月台風》
劇照／童顏劇團提供

童顏劇團演出《龍族傳奇》劇照／童顏劇團提供

童顏劇團演出《星星之火》劇照 / 童顏劇團提供

主流與非主流的藝術創作分歧

此時期還有許多以大專院校中的社團或相關科系的學生為主要成員的劇團，像是由黎煥雄所創立「河左岸」的成員，多來自淡江大學對戲劇有相同熱情的有志之士共同組成。

而賴聲川的「表演工作坊」和梁志民的「果陀劇場」，這兩個劇團從設計群到舞台技術與演員的組成，大多來自藝術學院相關科系的工作者，因此，形成了劇場中除了工作關係之外，還包含學長姊或是同班同學等擁有學術背景的「學院派」出現。

當中有些劇團本身的社會與政治立場較為鮮明，其呈現出來的作品也更具有批判特質，另有一些演出形式還處於嘗試、創新與摸索的過程中，像是田啟元所創立的「臨界點劇象錄」，其發表的作品《瑪露瑪連》、《白水》、《毛屍》等，在性別意識上的訴求，與當下的社會環境，有著巨大的衝突與對立，觀眾便趨向於特定族群的分眾。

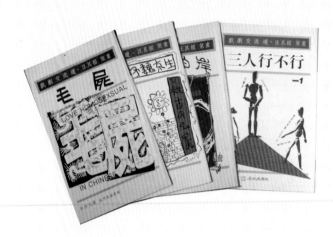

田啟元創作劇本《毛屍》，及
李國修創作劇本《三人行不行》
等，出自「戲劇交流道」叢書

　　這些「小劇場」的劇團雖然由對戲劇懷有熱忱的成員所組成，但若干劇團在演出形式上太過實驗，導致觀眾無法理解所表達的內容為何；還有的因表演技術尚未純熟，演出的習氣太重；又或者解嚴之後，劇團本身創作的作品政治立場過於鮮明，這些因素，都使「小劇場」的觀眾群愈來愈小。反之，也有演出的形式內容較為大眾所接受的劇團，逐步培養出基本的觀眾群，這一類的劇團如李國修所成立的「屏風表演班」、賴聲川的「表演工作坊」以及梁志民的「果陀劇場」等，皆因作品受到觀眾的接受與喜愛，而逐漸發展為台灣劇場中主流的大型劇場，並具有營利性質。這三個團體獨樹一幟的創作風格，在表演題材的選擇上，也有很大的相異性。

　　由賴聲川成立的「表演工作坊」，在早期推出一系列以相聲表演形式為基礎的舞台作品，當中參雜許多社會的議題與時事，透過演員生動的演出，使作品中既帶嘲諷性質，又不會過於嚴肅而減少娛樂性。這類的演出作品像是《台灣怪談》、《這一夜我們說相聲》、《那一夜我們說相聲》等，皆獲得廣大迴響。

除了這類以模擬相聲為演出形式的作品外，賴聲川也擅長透過「集體即興創作」的引導模式，帶領演員在排練中逐漸架構出整體的內容與情節，例如：《我和我和他和他》、《十三角關係》、《亂民全講》這類演出，即是賴聲川透過此方式，帶領演員共同完成的作品。

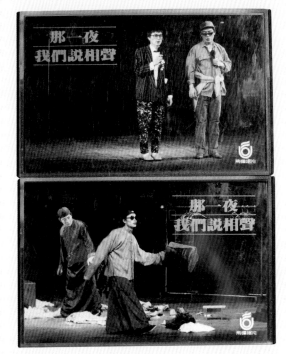

表演工作坊在 1985 年推出革新版舞台相聲《那一夜，我們說相聲》，造成轟動，更出版錄音帶產品

相較於賴聲川，李國修的「屏風表演班」則是在表演前，會先有嚴密的情節安排，之後李國修再與演員按既有的演出文本進行演練工作。「屏風表演班」初期的演出中，李國修的作品經常帶有實驗性質，讓表演者與角色轉換之間產生對應關係，像是《三人行不行》系列作品，大多是透過三個演員，一人分飾多角而構成的演出；《沒有我的戲》則是嘗試跳脫文本的語言限制，透過語言遊戲對現實人生產生呼應。

此時，李國修也藉由「屏風表演班」的名義，舉辦藝術季，邀請兩岸三地及國際知名的演出團隊來台。當時，在香港劇場中以實驗風格強烈著稱的「進念二十面體」，即是透過屏風表演班的邀請來台演出，也締結了往後香港知名導演林奕華與台灣劇場之間的緣分。

　　經歷過前期的實驗階段後，李國修的創作開始有了兩個較鮮明且專屬於「屏風表演班」的演出題材與形式。第一類作品，是透過戲中三流戲班「風屏劇團」的演出，創造出讓觀眾在笑鬧中思考人生議題的作品，像是《半里長城》、《莎姆雷特》等類型。

　　另一類則屬於李國修的代表作，以其生命歷程的成長經驗與記憶為藍圖，具有自傳風格的作品。李國修本身是屬於外省族群來台生活的第二代，其父親是祖籍山東做戲靴的師傅，因此在他的生命歷程中，存在許多關於國族與自我認同的矛盾與衝突，歷經家族移民來台，到社會政策前後的種種變遷；再到兩岸關係由完全的封鎖，直到開放大陸探親。

　　從家鄉的議題、外省老兵在台灣的省籍情結、中華商場在社會發展需求下被拆除，甚至外省族群藉由轉移情感思念家鄉的紅包場，都成為李國修創作中的題材，較具代表性的有：《京戲啟示錄》、《女兒紅》、《西出陽關》、《六義幫》等作品，都是帶入其生命風格的佳作。

　　由梁志民所成立的「果陀劇場」，則是大量移植西方經典文本，透過翻譯與改寫，期求符合觀眾對於內容情節的理解與感受，像是《大鼻子情聖西哈諾》、《淡水小鎮》即為這類型題材。

　　而「果陀劇場」還有另一大特色，就是結合音樂劇的演出，讓它得以在台灣的劇場界中屹立不搖。為了打造專屬於台灣的音樂劇場，

導演梁志民廣邀台灣流行音樂界中占有一席之地的音樂人,擔任其演出製作的音樂設計,包含了歌手張雨生、音樂製作人鮑比達、音樂製作人陳國華等人,為「果陀劇場」先後創作許多膾炙人口的經典音樂劇,例如:《吻我吧娜娜》、《看見太陽》、《情盡夜上海》、《跑路天使》、《天使不夜城》、《我要成名》等經典劇作。

現代劇場的發展中,觀眾的接受度直接反應在票房之上,商業劇場的產生,也象徵了經過社會長期的封閉後,劇場觀眾的回流。因此,各大團體在藝術層面的提升,也帶動更多人願意走進劇場,使藝術更加貼近群眾的生活。

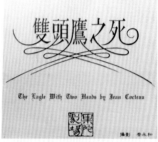

1990 年果陀劇場演出第六部作品,改編自法國劇作家瓊·考克圖的原著《雙頭鷹之死》DM

傳統戲劇在舞台展演藝術的提升與創新

1970 年代開始,台灣的整體社會風氣開始產生轉變,民眾對於大眾媒體的內容接受度也產生了變化,原本所盛行的電視歌仔戲,在社會環境的轉變之際,

收視率已明顯的下滑。

觀眾人數的銳減，讓電視歌仔戲直接面臨消失與停播的狀態，因此各類劇種在這樣的環境下，紛紛面臨了轉型的考驗。

戲班要如何產生話題來吸引觀眾，便要各憑本事，這當中，得以成功突破困境的團體，就是將歌仔戲由外台演出帶入另一個層次的「明華園」。

「明華園」創立的歷史相當悠久，成立於昭和 4 年（1929），創辦人陳明吉一手打造出具有龐大規模的家族劇團。由於「明華園」的家族體系龐大，光是分團就分為：天、地、玄、黃、日、月、星、辰八個分團，現在廣為大眾熟悉的明華園總團，其真正的名稱應當是「地團」。而星團則一度更名為「勝秋歌劇團」。

「明華園」歌仔戲王國的建立，除了在內台時期就已累積在特效上創新的能力外，明華園第二代經營者陳勝福一度跨足電影、電視圈，其背後所積攢的人脈資源對於明華園後續的發展有很大的幫助。

短短數年的時間，「明華園」的名號因為陳勝在參與電視劇《大巡按與番薯官》的演出，而成為家喻戶曉的台灣劇團，而後陳勝福逐漸將重心轉移到家族戲班的經營，其妻孫翠鳳早期曾在電影《桂花巷》中客串一個不太引人注目的小角色，原本對歌仔戲一竅不通的孫翠鳳，在嫁入明華園後，憑藉著後天的苦練，踏上歌仔戲的舞台，其天生的舞台魅力，再加上劇團的用心經營，一步步成為「明華園」中，不可或缺的當家小生。

2006 年「螺陽迎太平」，明華園在西螺福興宮前演出《濟公傳》/ 郭喜斌提供

　　「明華園」憑藉著炫麗的舞台特效，與強烈鮮明的視覺美學，成功打造出足以代表台灣傳統藝術的歌仔戲王國，雖然許多抨擊指向「明華園」的演出，是藉由外在形式與舞台特技來製造話題性，但以觀眾喜愛程度來看，明華園成功的讓觀眾重新聚集在戲台下，吸引數萬名群眾一同觀賞戶外大型演出的壯舉，論及傳統藝術在本土與國際的推廣普及上，「明華園」確實扮演著相當關鍵的角色。

　　除了「明華園」外，台灣因應本土化的政策，以及民眾意識的崛起，歌仔戲開始有精緻展演與傳承，不僅在演出的每個環節上更加投注心力，讓文本中的文學性更加提升；在音樂上，也在保有傳統曲調之時，大量創作新編曲風；而在舞台美學與演員身段上，也以朝向精緻的視覺美學為目標。

　　歌仔戲的演出型態發生轉變的關鍵，應當是民國 70 年（1981），「新象國際藝術節」特別邀請了由楊麗花所率領的「台視歌仔戲團」，

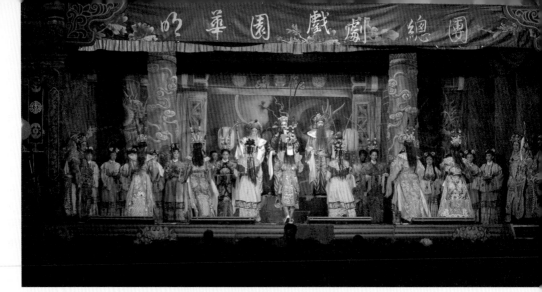

2009 年蘆洲湧蓮寺明華園演出《周公與桃花女》／郭喜斌提供

於國父紀念館推出大作《漁孃》，為歌仔戲登上劇院舞台的大型演出，跨出指標性的一大步。

民國 76 年（1987），「明華園」於國家戲劇院推出《蓬萊大仙》，這次演出亦大獲好評，奠定下「明華園」每年針對劇院推出藝文性質演出的基礎。

民國 78 年（1988），有「台灣第一苦旦」之稱的歌仔戲演員廖瓊枝，獲得國家授予「薪傳獎」，同年，廖瓊枝為了不負其「薪傳獎得主」美名，成立了「薪傳歌仔戲劇團」，將其一生累積之藝術成就，傳承給新一代。多年來，其所傳承之藝生遍布全台，而廖瓊枝至今仍持續不斷在歌仔戲的傳承上耕耘。

有楊麗花與明華園成功的案例之後，各大劇團紛紛將表演舞台拓展至正式劇院，民國 79 年（1989）成立的「河洛歌子戲團」，就推出了許多經典之作，例如：《殺豬狀元》、《新鳳凰蛋》、《台灣我的母親》等作品。而在「河洛歌子戲團」中，培養出來的歌仔戲人才更是多不

勝數，像是唐美雲、許亞芬、郭春美、石惠君、小咪等人，皆參與過許多演出。

「河洛歌子戲團」的參與成員，往後各自朝不同的地域發展，許多演員也紛紛成立專屬團隊，為歌仔戲的發展與傳承繼續努力，而傳統歌仔戲的演出，在追求精緻化的過程中也不斷嘗試新的題材與形式。

像是「唐美雲歌仔戲團」，就少有戶外野台的演出，而是專注於劇院藝文表演。透過舞台藝術性的提升，試圖將歌仔戲的展演帶入全新的面貌。因此，在文學性上，編劇施如芳嘗試讓演出文本，跳脫一般的文字形式，創作出許多令人驚豔的作品，諸如《大漠胭脂》、《無情遊》、《黃虎印》等劇作，從題材的選擇到文字的編纂，都是富有新意與水準之作。

「唐美雲歌仔戲劇團」除了在文本上的創新之外，在音樂呈現上，更是邀請音樂家劉文亮，成為劇團演出的專屬設計，期間更跳脫一般傳統歌仔戲的樂團編制，與台灣國立交響樂團合作，呈現出有別以往的舞台格局。

除了歌仔戲在表演藝術上的創新與提升外，各類劇種也紛紛擺脫以往的演出形式，大膽嘗試與挑戰新的表演形式。

京劇的改革與創新

戒嚴時期的藝術環境，因為受到政治的限制與打壓，長期處在低迷的狀態，唯有當時訂定為「國劇」的京戲，除了政府的經費挹注，還設有國家支持的表演團隊。

然而，背負著文化正統的「國劇」，在演出的形式上，為了保留國家傳統文化重要資產，往往不得任意更動，否則便會遭戲迷一陣撻伐。「因襲傳統」就成為了京劇在發展上的幸與不幸。（林鶴宜，2016）

由於京劇在傳統形式上對於「正統」的要求，造成演員的功底扎實，師徒制的傳承模式，讓老一輩的藝師，得以將其舞台藝術經驗，完整的交由新一代表演者身上。

然而，也因為對傳統形式的守舊，在 1980 年代整體社會不停發展之時，原本的演出方式便無法滿足觀眾觀劇口味的變動。

在整體京劇表演藝術的精緻化過程中，郭小莊、曹復永與王安祈三人，有著功不可沒的地位。郭小莊在民國 67 年（1978）成立了「雅音小集」，透過創作，將京劇的表演藝術質感向上提升。「雅音小集」中，郭小莊與曹復永聯手，從舞台展演的形式中做了許多嘗試與汰換，王安祈加入後，則加強編寫劇本在文學表現上的豐富層次，整個團隊，在京劇藝術的改革上，由內到外提升到更「雅」的境界。

當演出能帶給觀眾新意時，觀眾自然而然會回流。「雅音小集」雖然留住了許多觀眾，但時代觀念的進步尚未完全成熟，使其依舊須面對新舊兩派的議論夾擊。

若說到在京劇展演藝術上的大膽改革與創新，真正近乎擺脫傳統京劇框架的團體，當屬民國 75 年（1986），由演員吳興國所創立的「當代傳奇劇團」。

「當代傳奇劇團」多年來的創作，每一次推出的作品，都是令人驚嘆的「傳奇」之作。從創團之作《慾望城國》，到後來的《樓蘭女》、《李爾在此》、《暴風雨》等作品，劇本題材上大膽取用西方經典劇碼；而在美學風格上，更是嘗試透過許多當代的藝術風格與素材，打造出觀眾耳目一新的全新舞台風格。（盧健英，2006）

近年來，「當代傳奇劇團」更是廣邀不同領域之藝術家共同合作，像是《水滸 108》找來了流行音樂界具有知名度的創作人周華健，為京劇譜出全新的音樂風格；《仲夏夜之夢》則是邀請現代音樂劇的年輕音樂設計王希文，擔任演出的整體創作。劇團本身的年輕一代，也在其核心精神之下，融合當今流行的嘻哈元素，創作了充滿趣味的《兄妹串戲》系列作品。

在傳統京劇的改良與創新下，原本隸屬在不同軍隊的「海光」、「陸光」、「大鵬」三個劇團，於民國 84 年（1995）整併後更名為「國光劇團」，也跟著整體時代的發展趨勢，開始一系列的創新與實驗風格的作品。

「國光劇團」有傳統的扎實根基做為劇團發展的最佳優勢，因此，在嘗試創新的過程中，依舊保有京劇藝術本身的特點。在題材上，以台灣本土的議題為創作主題，推出了《媽祖》、《廖添丁》、《鄭成功》等作品。

除了題材上的創新外，劇團還特別邀請王安祈擔任劇團藝術總監。同時，也積極培育新一代創作者，像是導演李小平，就在劇團中推出許多經典作品，像是《閻羅夢》、《三個人兒兩盞燈》、《快雪時晴》等精彩劇作。

「國光劇團」可算是匯聚最多京劇硬底子演員的團隊，劇團中的演員唐文華、魏海敏、朱勝麗等演員，幾乎都是演出的票房保證。

此外，劇團也多次邀請國內現代戲劇的知名導演一同合作，試圖替劇團的作品帶來新的氣象。例如：與知名的編導汪其楣偕同創作，以現代戲劇的舞台技術與美學為基礎，製作了《紅頂商人 —— 胡雪巖》，即深獲好評。

受到國際關注的霹靂布袋戲

早期電視布袋戲在新型態媒體與娛樂多元化的衝擊下，觀眾人數快速下降，野台金光布袋戲，因為廟會型態的轉變，加上演出形式的變動，導致最後淪為信眾酬神還願的一種形式而已。

這樣的情況持續到 1980 年，布袋戲大師黃俊雄之子黃文擇，開始籌劃並監製一系列以「霹靂」為名的電視布袋戲劇集，竟因此在台灣掀起一波「霹靂布袋戲」的風潮。

霹靂布袋戲的成功，除了在電視特效上竭盡心力，呈現出炫麗且吸引人的聲光特效之外，在整體戲偶的改良上，更是將比例與操偶的方式，做了很大的調整與更動。改良後的戲偶，本身就是十分精緻且值得玩家收藏的藝術品。

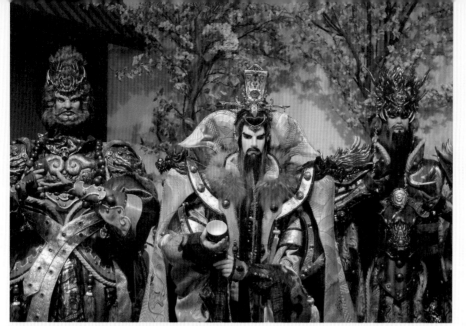

雲林布袋戲館內展出高大俊美、衣飾華麗的霹靂布袋戲偶

　　原本在電視上定時播出的劇集，晚期已經無法滿足觀眾們的需求。因此經營的觸角也朝向數位發行的市場，大量產銷影像光碟，民眾可以隨時租借回家觀賞。透過行銷策略與話題操作，「霹靂布袋戲」快速的在市場中占有龐大的商業價值，周邊產品更是不斷的推陳出新。

　　「霹靂布袋戲」從原本的電視播出，快速的建立起一票忠實的觀眾群，在觀眾的娛樂需求下，「霹靂電視台」順勢而生，並建立起專屬的影視帝國。

　　不僅如此，「霹靂布袋戲」仍不滿足於製作上與市場上的成就，在民國 87 年（1998）登上國家戲劇殿堂演出《狼城疑雲》，除此以外，野台金光布袋戲受了盛行的霹靂布袋戲之影響，也在表演中加入大量的聲光特效，同時在舞台牆面上同步投影，讓觀眾可以直接感受電視中刀光劍影的氣氛。

雲林布袋戲館是以布袋戲為主題館的博物館，
展示許多霹靂布袋戲偶及布袋戲在雲林的發展史料

　　「霹靂布袋戲」的風潮不僅是在台灣本島延燒，甚至在國際中也引發熱烈的討論。國外的霹靂迷，甚至還將台語發音的布袋戲，配上英文配音，甚至與日本合作以日語發音發行。「霹靂布袋戲」一夕之間躍上國際，成為最被大眾所知的台灣文化藝術代表。

　　不滿足於電視螢幕，「霹靂布袋戲」更轉戰電影大螢幕，民國 88 年（1999）耗資三億，製作布袋戲科技電影《聖石傳說》，在整體拍攝技術

雲林布袋戲館內發展史料展示。
圖為布袋戲大師黃海岱影像

因電視科技而發展出來的霹靂布袋戲偶，比例與早期的掌中戲大出許多

上，透過現代科技運鏡結合 3D 動畫，將布袋戲的影像帶入另一個全新的層次。電影成功的製造話題，帶動票房上亮眼的成績，而後在 2015 年再度耗資，推出布袋戲電影《奇人密碼》，可惜在題材與宣傳策略等因素，造成上映期間實際票房與預期落差甚大。

其他傳統劇種的傳承與發展

當電視、電影這一類的新興媒體漸趨興盛之時，歌仔戲、布袋戲、京戲，也都在歷經大起大落後的改革與創新，許多劇種在種種因素的影響之下，面臨了後繼無人的問題，以及即將失去表演舞台的命運。

然而，既使環境如此艱困，各個劇種仍是用盡方法，試圖生存、

保留與傳承。較幸運的「客家三腳採茶戲」，如同歌仔戲的發展一般，也歷經過內台演出、廣播、唱片等時期，然而，客家族群在歷史的發展過程中，面臨世代文化斷層的問題更為嚴苛，在新一代的年輕人中，會聽會說客家話的數量大幅減少。

因此，可以看見許多原本專門演出客家戲的戲班，為求生存，轉而表演台語版的歌仔戲，而堅持演出的戲班，也不得不吸收其他劇種的表演形式。

1980 年代，台灣伴隨著本土化意識的崛起，各個族群的文化保存意識也隨之增強。因此，客家戲班開始努力找回且保留自身的文化藝術，但整體的演出製作方面，事實上有許多劇團已沒有足夠的資源與能力，製作出能被觀眾認可的作品。

當中較獨特的是「榮興客家採茶劇團」，從演出的呈現手法與製作精緻度上開始改變，得以在市場日漸式微的困境中生存下來。「榮興客家採茶劇團」除了在演出質感上做提升外，也在社會逐漸開始重視客家文化的這波浪頭上躬逢其盛。

2001 年「客家事務發展委員會」的成立，讓文化資源的挹注增加，於是各地的客家劇團，原本幾乎處於停滯的狀態，也因政府開始對客家文化發展的重視，讓各地劇團重新復甦起來。而「榮興客家採茶劇團」在此時，更被列為文化發展與保存的主要團體。

2003 年客家電視台成立，在製播的節目中，便有常態性的客家戲曲節目。節目中會邀請各地客家劇團推出不同的劇目，而這些演出團

體，依舊是以「榮興客家採茶劇團」為大宗。（黃心穎，1998）

除了客家戲劇的保存，台灣傳統戲曲中的「南管」，各館閣雖依舊持續在推動傳承的工作，但在語言與社會節奏步調的轉變中，參與人員日漸減少，一度面臨滅絕的命運。

而南管戲（又可稱做梨園戲或七子戲）的保留，在民國 69 年（1980）透過「南聲社」邀請當時旅居菲律賓的李祥石開班授課，當時的學員大多以女性為主，因此大家便稱她們為「十三金釵」。其中包含了後來獲頒國家文藝獎的南管戲傳承藝師吳素霞，而李祥石在台兩年期間，主要傳承了《益春留傘》、《入山門》、《跳牆》（牆頭馬上）及《陳三五娘》等幾個劇目。

隨著兩岸開放，文化上的交流漸趨頻繁，自民國 86 年（1997）「福建省梨園戲劇實驗劇團」受邀來台演出後，民眾得以欣賞較正式且具規模的南管戲劇演出。而後其數次來台的公演，也都廣獲好評。

南管目前仍舊是以「樂」為主，器樂搭配演唱是最常見的演出形式，每年依循往例在孟府郎君春秋兩大祭典，會齊聚一起進行交流。2016 年開始，連續兩年，位在中部的「中瀛南樂社」每年固定一次，在台南的陳家古宅居廣居進行小型的對外表演，演出依舊是以器樂搭配吟唱為主，另外搭配小片段的南管戲，雖然並非完整的戲劇呈現，但對於民眾來說，實為難得的經驗。

目前較常見在演出中搭配南管戲劇演出的團隊，就是當年「十三

金釵」中的吳素霞所創立的「和合藝苑」。2016 年在台中市政府花都藝術節的「古蹟音樂會」活動中，便推出完整南管戲劇《三娘教子》。目前搭配政府補助的「傳習計畫」廣招藝生，每年針對南管戲進行傳承，但整體演出的細緻度上，仍舊與職業劇團有程度上的落差。

另一北管劇種在台灣也大多剩下器樂演奏為主，以搭配廟會祭祀與喪葬活動的機會較多，目前像是基隆的「得意堂」、暖暖「靈義郡」、鹿港「振樂軒」等北管子弟館，都在地方重大慶典活動中，持續出陣演出。

過去北管子弟戲在歌仔戲進入野台演出之後，其發展空間便大量銳減。民國 79 年（1990）原屬「新美園劇團」的藝人潘玉嬌籌組的團體「亂彈嬌」，在一般民眾當中算是較為人知的團體。民國 81 年（1992）還曾由文建會出資錄製了《潘玉嬌的亂彈戲曲唱腔》專輯。

面對北管演出空間的壓縮，政府為了保留珍貴的戲曲資源，自1990 年代開始，透過影音保留計畫，前後多次針對北管戲的劇目進行錄製與保存。

目前尚持續進行北管戲劇演出的團隊，主要是「漢陽北管劇團」。2016 年的「台北大龍峒保安宮文化季」中，「漢陽北管劇團」就分別演出「西皮」與「福祿」兩派別的劇目。

「高甲戲」在台灣並非擁有眾多團隊，因此，隨著時代的變遷及年老藝師的消逝，一度在台灣的土地上消聲匿跡。目前在彰化伸港一帶，還可見「南管新錦珠劇團」，以及南北管戲曲館有招收藝生，每

基隆得意堂北管子弟館於基隆中元祭參加遶境

年同樣在政府的經費補助下，透過「傳習計畫」培訓藝生並舉辦公開展演，將高甲戲傳承至下一代。2016 年彰化「南管新錦珠劇團」還曾率團至廈門與中國大陸「金蓮升高甲劇團」進行交流演出。

　　此外，自清朝就隨著移民進入台灣的皮影戲與傀儡戲，在一般民眾當中，就更難見到其對外演出的活動。

　　皮影戲在台灣地區特殊文化資產上，主要屬於高雄地區的獨特文化項目。過去在高雄的大社有知名藝師張德成及其子張博國，而在高雄的彌陀則有潮調皮影戲藝師許福能及其弟許福助。藝師許福能在癌

基隆得意堂北管子弟館出團遶境

症過世前，還曾於民國 87 年（1998）受邀遠赴法國「亞維儂藝術節」
進行展演。

　　目前，高雄政府為了能將皮影戲保留，更希望向大眾進行推廣，
故每年都定期舉辦全國皮影戲的競賽活動，參賽隊伍有逐年增加的趨
勢，可見皮影戲在台灣民間尚有很大的發展空間。

　　對於民眾而言較具神祕感，一般民間多用於驅邪鎮煞的傀儡戲，
更在社會快速發展下迅速的消失。台灣傀儡戲主要分布在南北兩地，
北派傀儡戲中較為知名的團體「新福軒」與「龍福軒」，在後繼無人
的困境下，已難見有演出活動。目前一般民眾僅能在宜蘭的台灣戲劇
館中，透過常設展的陳設，來了解北派傀儡戲偶樣式，與其演出劇目
及角色的戲偶形象。

早期皮影戲版畫圖案

南派傀儡戲的劇團當中，在發展與傳承上，最為活絡的團體當屬高雄阿蓮的「錦飛鳳傀儡劇團」，為了能夠將傀儡戲的技藝完美的呈現給觀眾，劇團第三代傳人薛榮源數次遠赴中國大陸傀儡戲之都 —— 泉州進修學習，讓劇團的演出更加精進。

「錦飛鳳傀儡劇團」除了在推廣教學與演出上不遺餘力之外，更曾經在其所屬的阿蓮地區，成立了兼具商業觀光功能的「錦飛鳳傀儡戲園區」，可惜因經營成本過高，加上各地邀演的頻率增加，劇團無法同時兼顧而停止營運。

台原亞洲偶戲博物館特別展示了目前民眾較少見到的皮影戲偶

截至目前劇團的整體發展，除高雄「錦飛鳳傀儡劇團」仍保有旺盛的活動力，有頻繁的校園巡迴演出外，2017 年也受邀至高雄哈瑪星公開演出。此外，「雲林偶戲節」與宜蘭傳藝中心舉辦的「亞太藝術節」中也有相關展演。

由自由開放邁向多元並陳的現代社會

台灣自解嚴前，政治的「本土意識」就已開始影響當時的社會，造成震撼眾人的「美麗島事件」，幾乎是直接撬開了台灣封閉壓抑的社會之門。

解嚴後消除的黨禁、報禁以及對媒體的種種限制後，新型態媒體

宜蘭台灣戲劇館展示的傀儡戲偶

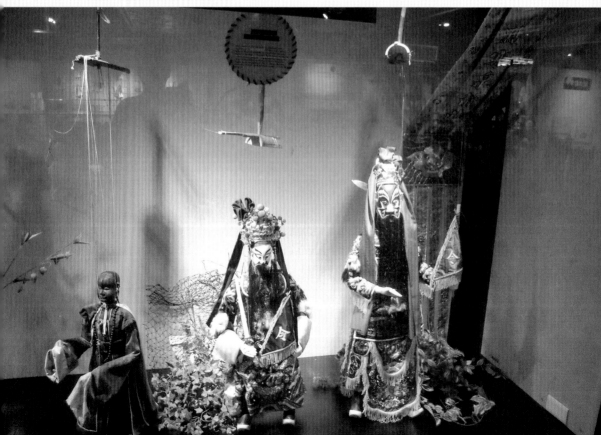

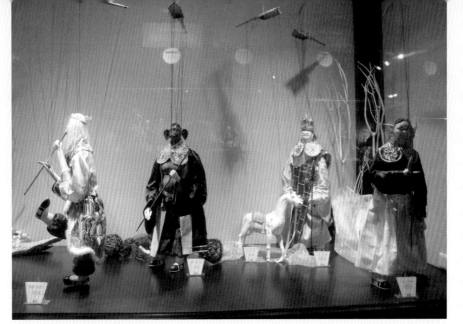

宜蘭台灣戲劇館展示的傀儡戲偶

快速成長。電視在一般家庭的普及程度，直接衝擊了戲劇在舞台演出的票房收入。

電視媒體為了推陳出新，大量的自製娛樂性節目與現代電視連續劇，傳統戲曲在各電視台的原播時段逐漸萎縮以至消失，電視歌仔戲的熱潮逐漸衰退，而原本在上午時段播出的京劇節目也被迫終止。

媒體環境對於傳統戲曲的考驗，讓各個劇種被迫停下腳步思考如何改良與轉型。所幸此時，政府的發展與規劃上，對文化政策的推動項目增加，投入了許多資源與人力、物力，讓各類劇種，得以在資源的挹注下，有足夠的空間進行改革嘗試，文建會（文化部）更在各劇種珍貴的影音資料保留上，有著功不可沒的重要成效。

「本土化」熱潮持續在台灣社會中不停延燒，自 1990 年開始，除了「本土化」意識的抬頭外，與國際的交流亦愈加頻繁。國際視野

的開拓，以及當代思潮的大量注入，使得「千禧年」到來之時，台灣的戲劇發展產生重大的轉變。海外留學藝術家的大量歸國，以及跨國合作的機會增加，讓台灣的藝術發展邁入下一個全新的階段 —— 從逐漸鬆綁到大膽創新實驗的戲劇天地。

在嚴苛的環境中走出新的道路

民國 38 年（1949），國民政府宣布戒嚴開始，到民國 76 年（1987）正式解嚴，台灣人民歷經世界最長的戒嚴時期，民眾的生活受到無形與有形的箝制與監控，人人皆聞「匪」色變；兩岸情治單位的諜報戰不曾休止，執法單位是寧可錯殺也不願錯放；漫天散布的黑函，導致無可計數的冤案，直至今日，仍有眾多的受害者下落不明，如同日治時期推行的皇民化政策，台灣在戒嚴時期，所有演出的劇目都必須經過審查，審查過後能夠演出的劇本，除了帶有政治宣揚與教化社會人心之外，其餘多半以歷史劇為主。

然而，每個時代中，總有一些人是具有勇氣且堅持信念，不願屈服於強權所制定的框架之中。以「戰鬥文藝」為主流的年代，劇作家姚一葦的作品雖然大多承襲了傳統話劇的形態，但其內容題材就跳脫了「反共抗俄」為主的劇作，先後創作了《來自鳳凰鎮的人》、《孫飛虎搶親》等，但也有像是《一口箱子》這類型，跟西方實驗性戲劇風格較相近的劇作。

台灣的整體社會到了 1970 年代，開始出現逐漸鬆動的氣息。因此，也見劇作家勇於跟進，大膽而創新的挑戰與過往不同的題材。

這時期也有以宗教信仰為主要創作動力的劇作家張曉風，張曉風與其夫婿林治平，共同號召各大專院校團契的師生組成「基督教藝術團契」，在這個團體之中，幾乎每年都固定推出一部全新的個人創作，其後來出版的《張曉風戲劇集》中就收入了五個齊具代表性的劇本，分別為：《第五牆》、《武陵人》、《自烹》、《和氏璧》以及《第三害》。

張曉風的劇作雖以宗教做為出發點，卻能夠細膩的刻畫人們的內心，與社會人性的種種議題。因此在當時，像這樣描寫實質人性內在的劇作，反而開啟了一種全新的題材方向，也讓戲劇得以更加貼近觀眾的生活環境。

在此一時期，最具創新風格的人才，應該就屬在法國攻讀電影，爾後回到台灣，深受當時戲劇影響的劇作家馬森。

馬森留學當時，法國因社會政治的狀態，使荒謬主義極為盛行。因此馬森回國後，開始嘗試創作許多帶有荒謬主義色彩的獨幕劇作品，其劇作後來集結出版了《腳色》、《馬森獨幕劇集》，深受當時的大專院校學生喜愛，並在校園中經常可見馬森的劇作被搬上舞台。

從「反攻大陸」到開始提倡「生根台灣」

1970 年代，台灣在國際政治地位上日益艱困，先是民國 60 年（1971），因聯合國承認中國，並同意中國加入聯合國，同年台灣宣布正式退出聯合國。爾後，在民國 68 年（1979）台美正式斷交。種種

危機讓台灣不得不正視，已然失去國際反共的優勢地位，而國際在面對兩岸政策上，為了利益，也紛紛靠向中國大陸。

國民政府撤退來台之初，總統蔣介石一直將台灣視為反攻大陸的一個暫留根據地，從未認真看待對台灣的發展與經營，就在國際情勢逆轉後，原本其心中所抱持著「反攻大陸」的理想，終究無法實現。

取而代之的，是人民對於自我認同的掙扎，以及要如何落實台灣主權的確立與經營。因此，回到以台灣為主體的「本土意識」就在此時迅速蔓延於社會之中。

對台政策的整體轉向，主要還是在蔣經國手中正式推動。蔣經國分別在民國 60 年代初期大力推動「十大建設」，而後繼續施行「十二項建設」。「十大建設」對於台灣的整體交通、經濟以及產業環境的提升與轉型，具有深刻的意義，更讓台灣進入經濟快速起飛的年代。

一個社會的文化與娛樂產業的推動，勢必要在經濟發展平穩的情況下，才能有足夠的空間，讓人民投入在文化與藝術的參與上。因此在整體社會發展趨向穩定之後，蔣經國更頒布了關於「文化建設」與「加強文化及育樂活動」的種種施政方案。

為了提升當時台灣人民對於文化及藝術的整體水準，政府開始成立官方的文化藝術推展部門。首先從有利於地方的文化活動推廣部門，與展演場館開始設立，於是台灣自民國 66 年（1977）開始，陸續在各地區成立地方文化中心。

地方的文化建設啟動之後，在民國 70 年（1981），中央正式成立

繼十大建設後，1978 年政府接續推動十二項建設，各地文化中心陸續興建，也包括國家級的音樂與戲劇兩廳院。圖為台中大墩文化中心

國家音樂廳與國家戲劇院 2003 年的戲劇節活動 DM

「文化建設委員會」（簡稱文建會），專門進行文化藝術、民俗活動、學術研究及國際交流等相關事務的推行，包括經費的審核與補助。

這時期，除了官方開始正視長久以來，因政治所產生的文化藝術發展斷層；民間單位也紛紛成立相關的「基金會」，透過民間的力量增加推動的資源，同時也協助政策得以落實執行。

民國 76 年（1987），坐落在「中正紀念公園」（一度更名為「自由廣場」）的園區中，「國家戲劇院」及「國家音樂廳」正式開幕營運，這標誌著台灣的文化藝術，正式有了國家級的藝文殿堂，同時也象徵一個全新的時代格局正式到來。

媒體的多元促使傳統戲劇轉而蕭條

媒體的蓬勃發展與社會開放後的藝術型態相繼陸續發聲，社會由原本的封閉保守轉換為多元並盛，現代戲劇直接大張旗鼓的開啟具有強烈批判性與實驗性的小劇場運動。

大眾媒體電視、電影的蓬勃發展，也讓民眾有了更多的選擇，由於經濟的快速起飛，使得人民對於娛樂活動的消費能力也隨之提升。

除了有熱中於文藝活動的觀眾外，民間也開始大量推出了與通俗的流行娛樂共構的大眾娛樂活動，像是歌廳秀以及各類型秀場的林立。秀場的快速發展，與當時社會大眾有關，在經濟環境更改後，為了要擺脫過去長久被壓抑的苦悶狀態，於是紛紛走入充斥著低級笑話與歌手華麗登台演出的秀場中。

這時的大眾流行文化，直接主導了整個社會在娛樂產業的發展狀態，秀場背後所帶來龐大的經濟利益，也吸引黑道勢力滲透至娛樂秀場之中，造成社會治安問題。新聞報導中，為了搶奪歌星演出的檔期，以及各種商業糾紛，因而發生的鬥毆與槍擊事件時有耳聞。

正當秀場興盛流行之際，歌仔戲在電視台中的熱潮也逐漸消失，民眾被更新奇的娛樂形式所吸引，原本供歌仔戲做內台演出的劇場，要不是因經營不善而熄燈結束營業；不然就是改為專門播放電影的影廳，或是提供成為秀場的演出場地，很殘酷的，歌仔戲便直接失去了原本展演的舞台。

由內台走向野台的歌仔戲

國民政府來台後，電影從台語電影、國語電影，到後來愛國電影與軍教片的盛行，歌仔戲面臨娛樂的年代所帶來的衝擊，從 1960 年代開始，紛紛由內台歌仔戲，轉而投入到外台歌仔戲的市場。

野台戲劇一般都是以廟會酬神的演出為主，因此，吸收了北管戲當中的「扮仙戲」，跟著進入廟會的演出市場。歌仔戲本身在語言上，就已占有較大的優勢，再加上內台歌仔戲時期的磨練，很快的便取代其他劇種，成為台灣廟會演出的主流。

歌仔戲劇團搭配廟會演出，一般的流程會先「扮仙」，向該宮廟主神恭祝聖誕，同時降福於觀眾。在台灣民間較常見的扮仙演出，通常為「福祿壽三仙會」及「大醉八仙」為主。

80 年代極為流行的歌廳秀 / 胡文青提供

「福祿壽三仙會」
的演出內容，顧名思義就
是福祿壽三仙同下凡間，
向神明慶賀，且各自帶來
喜神、麻姑、財神（有武
行的劇團有時會以白猿代
表）；同時，也象徵將財、
子、壽的福氣送給台下觀
眾。

「大醉八仙」內容則
是八仙齊聚，與王母娘娘
一同向神明慶賀，而八仙

地方小戲院廣告歌舞秀大公演的海報張貼秀 / 胡文青提供

因內心大喜，因此同飲至醉，最後同樣有降福人間的橋段安排。有別於三仙會的演出，「大醉八仙」中，角色人物鮮明，且具有人性的特質形象，因此會在演出中加入較逗趣的情節，像是「李鐵拐捉弄荷仙姑」、「李鐵拐身排天下太平」等橋段。

而比較講究的戲班，一般在完成扮仙戲後，還會加入兩個小片段。這兩段分別是「跳加官」與「才子佳人」，也是象徵扮仙慶賀最後有做到圓滿順利。

扮仙戲之後是請主的需求，一般演出分為「日戲」與「夜戲」，演出內容承襲了內台歌仔戲時期的形式。一般「日戲」的情節以「古冊戲」（或稱「古路戲」）為主；而「夜戲」則是加入了炫麗的舞台燈光，因此多為民間野史、俠義情節為主的「胡撇仔戲」，甚至在其演出中，經常為了熱鬧而加入大量的流行元素。

不管是何種情節，大部分歌仔戲的野台形式，都還是維持著由講戲先生在演出前，按照場次講述大致流程，同時配置演員當天所扮演的角色，通常稱之為「做活戲」的表演方式。

即使歌仔戲由內台朝向野台尋求謀生之道，但戲台下的觀眾仍是不敵新型態媒體的吸引，舞台上演員演得賣力，台下空無一人的狀況，也是時常可見。

歌仔戲在外台的演出，很快就被肉慾橫流的電子花車比了下去，穿著清涼的歌女，在台上搔首弄姿，扭腰擺臀，更是將戲台下的觀眾，

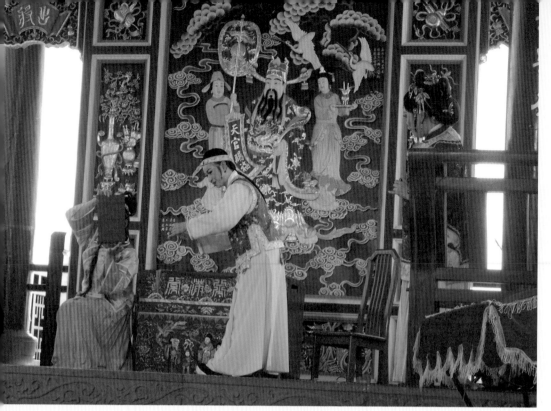

宜蘭傳藝中心文昌祠前，春秋表演藝術坊演出野台戲《秀才與千金》

帶走了絕大多數。洪醒夫的小說《散戲》跟凌煙的《失聲畫眉》中，
都用文學記錄著歌仔戲最艱困的時刻，甚至台上的戲演到一半，便穿
插香豔刺激的橋段來吸引觀眾。那是個令人感到唏噓的年代，幸而在
面對這樣的環境，還有堅持著不願離開舞台的演員，才能將歌仔戲的
藝術之美，讓觀眾重新看見。

　　說到在台灣有所謂「字姓戲」演出的傳統廟宇，當屬台北大龍峒保安宮每年「保安文化季」的大型匯演；再者就是台中南屯區（舊稱犁頭店）的三級古蹟「萬和宮」。

　　南屯萬和宮的「字姓戲」雖然無法與保安宮每年的盛況相比，但每年從媽祖誕辰前後開始，一演就是數個月，每天不間斷的演出頻率，實為台灣少見。除了當地民眾對媽祖信仰的文化傳承之外，對於戲班一連六十天，日戲加上夜戲，超過一百場的演出，也是艱難的考驗。

　　字姓戲的傳統從清朝就傳習至今，之所以稱為「字姓戲」，主要是每年到了廟會慶典期間，就會由姓氏為單位，逐家依人丁數目，收取「丁款」。因此每天付費請戲的經費便來自各個姓氏，故稱之。

　　據當地耆老分享，早期字姓戲的演出也是極為熱鬧，兒時的記憶裡，當時有演出北管戲、客家戲、潮劇、京劇，後來加入歌仔戲，廟會演出仍是民眾喜愛的娛樂活動，加上數個戲班「拚台」，使出渾身解數聚集人氣的場景也令人為之振奮。

　　現今，每年只剩一台戲棚，由固定團體駐演，近幾年表演的戲班，有的本身原為客家戲班，為求生存因而接演歌仔戲。有時還能聽見北管戲的曲調與演唱，雖然一連兩個月不間斷的演出，但台下看戲的觀眾卻寥寥可數，不知何時才能有機會重現當年演出的盛況。

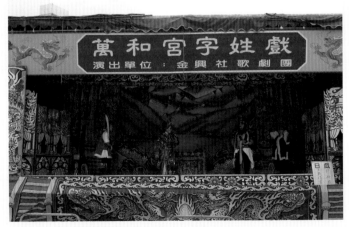

台中萬和宮字姓戲熱鬧登場，圖為金興社歌劇團演出

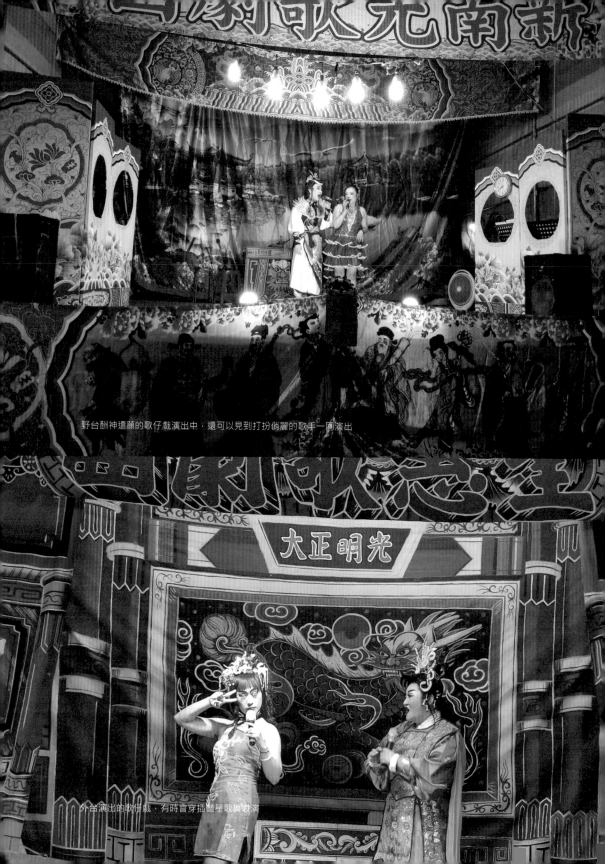

野台酬神還願的歌仔戲演出中，還可以見到打扮俏麗的歌手一同演出

外台演出的歌仔戲，有時會穿插豔星歌舞表演

廟會野台的另一大主力──野台布袋戲

當歌仔戲將舞台轉向「外台歌仔戲」時，「掌中戲」也面臨相同的問題，開始發展以廟會演出為主力的「野台布袋戲」。

一般傳統布袋戲會在古典的彩樓演出，一旁配有文武場樂師的現場伴奏，這樣的形式若是轉換成熱鬧喧騰的廟會，必然無法吸引觀眾，且不合乎成本。

因此，廟會的野台演出，大多是以聲光效果取勝的「金光布袋戲」為主。戲台上鮮豔的彩繪，在夜晚螢光燈照耀下，視覺上便顯得繽紛熱鬧，而電子音效與錄音伴奏，更是直接取代樂師的位置。

為了吸引觀眾的目光，「金光布袋戲」在演出上就必須各顯奇招，除了噴煙、噴火、爆破之外，有的戲班更是在戲偶上裝置了各種機關，配置

為了靈活適應各地演出，往往戶外舞台就是一輛貨車，布景也為了夜間效果而彩繪顯目的螢光色

雲林布袋戲館內布置改良的金光布袋戲戲台

馬達連動的循環移動式布景「走雲景」，角色便可以上天入地，無所不能。

後期的「金光布袋戲」甚至加上了雷射燈光特效，讓舞台上的刀光劍影更加吸睛，其充滿神怪鬥法、劍俠比武決鬥的故事情節，相當受到觀眾喜愛。

但隨著廟宇在請戲的預算日漸減低，許多戲班只好跟著縮減編制，口白與配音完全以錄音取代，而後台操偶師也縮減至兩人甚至一人即可執行演出，各地戲班的品質良莠不齊，甚至品質較差的戲班，也因價格便宜，較容易在廟會的市場中生存下來。因此經常可見廟會的廣場中，布袋戲台長年使用且老化的音響設備，讓觀眾無法聽清楚其內容，甚至戲台後僅一個操偶師就完成了一場演出。當然，戲台下看戲的人也就空空如也。

然而，若是從「金光布袋戲」本身的形式特色來論，只要到了優秀的藝師手中，便能化身為帶領觀眾進入無限想像奇幻世界的魔幻之鑰。值得慶幸的是，至今中南部仍有許多知名的戲班，在演出的品質要求上，堅持有極為嚴格的標準，為後來整體布袋戲在展演藝術的精緻化，奠定了良好的基礎。

解嚴後的眾聲喧譁

1970 年代社會風氣逐漸開放，台灣從農業社會轉型為以代工為主的輕工業社會。社會的轉型，使整體呈現出向西方學習，以追求快速現代化的狀態；經濟的變化，再加上政府原本對於媒體的管制鬆綁，使得藝術、文化和娛樂產業隨經濟景氣蓬勃發展。

然而，大量產生的新媒體，同時也擠壓了傳統劇種在電視節目原有的地位，電視節目大量購入西洋影集，本土電視劇也開始大量的產出，民眾的娛樂習慣因而產生巨大的變異。

雲林布袋戲館現場展演野台布袋戲

　　社會對於輿論的開放，讓知識分子與藝術家得以大膽的表達各種議題論述；在表演形式上，受到西方現代主義影響，也開始大膽突破與創新。

　　因此，整個 1970 至 1980 年間，戲劇發展上，最重要的莫過於現代實驗戲劇的大量產生，進而形成了「實驗劇場運動」。而這些具有創新實驗精神的團體，往往來自海外留學生回台後組成，或是大專院校的社團延伸出來的小型藝術團體，相較於大眾主流來看，這些團體的展演對象，還是傾向於小眾的知識分子階層，遂有人通稱這些團體所造成的風潮為「小劇場」運動。

劇場工作者林鴻麟目前長期旅居法國，早年曾參與台灣許多實驗劇場的演出，如臨界點劇象錄的《白水》等作品。圖為 2000 年參與「戲班子劇團」演出《東施眼裡出西施》的劇照／林鴻麟提供

走進歷史現場 全台最壯觀的野台大匯演

　　一般廟宇的大型慶典,或是多年才舉辦的建醮活動,若是能看到歌仔戲與布袋戲,再加上電子花車,且能有近十棚的野台戲,就已算是熱鬧壯觀的了。

　　但在嘉義鹿草地區,有一間建造於民國59年(1970)的「余慈爺公廟」,因為香火鼎盛,神跡不斷,讓一個小小的地方陰廟,在每年農曆四月二十三日神明誕辰慶典時,居然可以聚集由信眾出資前來還願的戲棚,多達兩三百棚,如此景況至今已經持續將近四十年,未曾間斷。

　　近兩年,由於還願信徒日漸增加,從廟口一路延伸到快速道路兩側的戲台,已多到無法再塞進任何一團,以至於必須分兩天進行,才有辦法讓信徒全數還願。每年此時,除了可以看到幾個在地知名的劇團,像是紀錄片《神戲》中擁有扮相優美的越南籍小旦的「新麗美歌劇團」外,平時較少見到,至今仍持續演出的「拱樂社分團」也都會參與此盛會。

　　走一趟「余慈爺公廟」的慶典,除了讓你大開眼界外,從肉聲班、錄音班、金光布袋戲、電視布袋戲,以及水準相差極大的戲團,通通顯而易見;南北各地的團體特色也大不相同。因此,每年一次的盛會可以稱得上是野台戲博覽會。

余慈爺公廟還願的戲棚大排長龍

參加演出的拱樂社分團

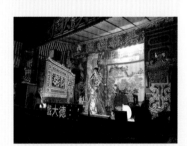

新麗美歌劇團的演出

嘉義水上水興閣展演的布袋戲台
螢光搶搶滾

從廟口一路延伸的各類戲台

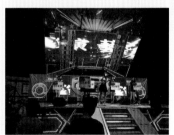

俗稱「變形金剛」的絢麗歌唱舞台,
在廟會活動或各式晚會已是不可缺席
的表演類型

當代戲劇進入眾聲喧譁的多元世代

千禧年後，台灣社會快速進步與現代化，提供了戲劇在發展上無限的想像可能。有別於過往創作上的刁鑽尖銳，新一代的藝術思維更加大膽創新，融合多樣元素，試圖建立獨樹一幟的表演風格，而戲劇也在其中爭相鳴放，進入眾聲喧譁的多元世代

……

從一言堂邁向眾聲喧譁

　　台灣社會在解嚴後，法律逐漸改革並直接保障了人民的言論自由，因此，以往曾被限制的種種社會議題與思想，紛紛在民主開放後被大量的提出討論。

　　過去在威權體制的監控下，一切言論都必須符合政府的規定與政策。這樣的社會幾乎沒有任何對話的空間，這樣的模式一般亦稱為是處於「一言堂」的社會狀態。

　　80 年代後的社會，開始出現大量不同的聲音，呈現出一個多音與複議的社會現象。西方學者巴赫金將這樣的現象稱之為「眾聲喧譁」。若是從社會整體來看，「眾聲喧譁」這個名詞背後代表的不全然是正向的意涵，當中也意味著社會中存在著分裂與對立的諸多現象。

　　因此，可以看見 80 年代的表演藝術環境，是充滿了各種對於政治及社會環境的批判之聲。然而，經過了十年的期間，政治環境的轉變讓藝術家的內在不再是那麼的忿忿不平，因此創作出來的作品也就不像過往如此尖銳。

　　隨著國際交流日漸頻繁，再加上解嚴後兩岸三地的開放，台灣的表演藝術開始在國際上展露頭角。而台灣本地大型國際藝術的舉辦，更是讓民眾得以看見大量國際級的藝術作品來台展演。

　　千禧年後，全球進入了網路 e 世代。日漸進步的科技產業，直接並快速的改變了大社會的整體樣態，3C 產品的快速普及，再加上科技發

展的日新月異，資訊的傳遞與接收在全世界都已完全的同步化了。

社會的快速進步與現代化，都提供了各種戲劇在發展上，無限的想像可能。劇種與劇種之間，更是在跨界與跨領域的政策支持下，摒除門閥之見，在當代表演藝術發展上，相互激盪與共構，創造出新型態的展演形式與內容。

而在當代戲劇發展上，更讓人感到欣慰的一個現象是，大量的專業人才的培育，除了留學海外歸國的創作者之外，台灣本土教育體系中，大量科班畢業生在離開校園後，因社會環境對於創作者較過去更為友善，青年創作者大多願意投入在藝術創作的領域中。

而在傳承上，更是需要時間去學習與打磨的傳統戲劇人才，經過了一、二十年的人才培育，也可以看見新一輩優秀的青年藝術工作者逐步成熟壯大，在傳統藝術的傳承與創新中，我們得以從這些年輕人的身上，看見更多的希望。

80 年代的戲劇充滿參與社會的能量，牯嶺街成為小劇場發展最重要的基地之一。圖為 2003 年牯嶺街小劇場節目活動文宣

第二代小劇場的大量出現

知名戲劇學者馬森，將 1990 年後，這十年之間大量出現的小劇場團體稱為「第二代小劇場」，並有別於第一代小劇場運動的團體。所謂第一代小劇場運動，團體本身在展演與創作上具有較強烈的政治立場，但在舞台美學的呈現上，往往則是透過自己的想像與摸索來土法煉鋼。

但來到第二代小劇場時期，不論是在表演訓練的系統，或是舞台藝術的美學開創上，皆受到國外的訓練體系與當代藝術思潮的影響。因此，相較之下在技術性與藝術展現的成熟度上，顯得更加成熟。而在當代思潮跟東西方文化差異的刺激下，這個時期的創作者對於在地文化的探索更加深入，不斷的在詢問「我是誰？」這樣的深沉議題中，發展出對於文化的深刻自覺。同時，在政治批判性不這麼強的狀態下，創作者回歸到自我的覺察，因此在作品中得以看見創作者對於自我主體性的追求。在訓練系統上第二代小劇場的藝術工作者中，大量的創作者自海外將自己在國外的學習成果攜回台灣。透過國外表演體系的學習，帶入對於台灣在地社會中種種議題的省思，並且在創作中尋找對於外來技法的自我詮釋。

像李永豐與閻鴻亞（鴻鴻），遠赴歐美學習歐美的表演體系與劇場經營管理及藝術評論的觀點。李永豐回國後，成立了「紙風車劇團」；而閻鴻亞除了在創作上交出了相當令人驚艷的成績外，在藝術評論上更有獨到的觀點，書寫了大量的影評與劇評，在藝術的分析上相當的精闢。

此外，自美歸國的王婉容，一方面積極的開始劇團的製作，同時也開班教授史坦尼斯拉夫斯基表演系統，以及史氏表演法在美國所延伸發展後的「方法演技」。史氏及其美國的繼承者和遵循他的理念的導演、演員們所發展整理的「方法演技」，可以說是至今仍對全世界的劇場、

影視等相關表演者，有相當重要的影響力。

而除了教授「方法演技」等課程外。同時期，王婉容還引進了獨特的亞歷山大技巧，其特別之處在於最早是因為一個知名演員，在演出即將到來前突然倒嗓，因此設計了這一套訓練課程幫助該演員得以放鬆。

而在近年，亞歷山大技巧除了應用在表演訓練外，也開始受到越來越多人的關注。因此亞歷山大技巧在近幾年中，除了幫助演員進行放鬆調整外，更特別發展出了適用於一般民眾，長期因壓力與身體動作的使用錯誤，藉此方法對其進行調整及姿態的矯正。

王婉容在 2003 年繼續赴英國進修，攻讀應用戲劇創作及研究的博士學位。返國後，目前任教於台南大學戲劇創作與應用系所，同時擔任校內國際事務處國際長，大力的投注心力，將國際資源帶入台灣，同時也積極的打造出讓青年學子們得以在國際舞台上獲得更多關注的機會。劉靜敏（劉若瑀）與陳偉誠則是在美國時有幸拜師出生於波蘭，提倡「貧窮劇場」的葛羅托夫斯基，並投入葛羅托夫斯基的表演訓練系統的學習。民國 74 年（1985），兩人為「蘭陵劇坊」的演出《九歌》進行演員訓練。這也是葛氏的表演訓練體系第一次在台灣正式運用在本土劇場展演的訓練上。

鄭嘉音則是赴法國學習偶劇操作方式；吳文翠則是學習日本舞踏表演訓練體系；當代傳奇的吳興國則是邀請提倡「環境劇場」的理查謝喜納來台。

我們可以知道，馬森所定義的第二代小劇場運動所出現的主要成員及團體，深受西方現代戲劇較為前衛的流派之影響，像是「荒謬劇

2017 年金枝演社《祭特洛伊》在彰化溪州戶外演出／胡文青提供

場」、亞陶「貧窮劇場」、「殘酷劇場」、理查謝喜納「環境劇場」、布雷希特「史詩劇場」等。

　　第二代小劇場除了將不同的體系帶入之外，也開始進行各種表演形式的嘗試。例如：打破與觀眾之間的第四面牆、跳脫一般傳統劇院的演出場域、跳脫傳統話劇以文本為主的框架、創作以身體及聲音為主體，非寫實的表演形式、舞台呈現上充滿大量的象徵與符號性的抽象語彙等實驗。（馬森，2002）

　　這段時期相當活躍的代表性劇團，許多至今仍然維繫了相當旺盛的創作能量，而由於各個劇團本身的創作風格鮮明，對於台灣戲劇的發展皆具有一定程度的影響力。在此列舉出幾個較具代表性的劇團，並簡述其發展方向與風格。

　　陳培廣創立的「進行式劇團」，後來與藝人郭蘅祈（郭子）成立「台北故事劇場」，是台灣較早期發展「都會型戲劇」為主的劇團。

金枝演社《祭特洛伊》戶外演出／胡文青提供

　　陳梅毛成立的「台灣沃克」、閻鴻亞的「密獵者」、郭文泰的「河床」等劇團，則是以創作較為大膽創新的實驗性戲劇為主。

　　李永豐的「紙風車劇團」主要以親子戲劇為主要創作，後來更聯合導演吳念真、柯一正等人成立「紙風車文教基金會」。劇團經營則交由任建成接手團長，讓劇團在藝術創作上持續發展。

　　出身於歌仔戲世家的王榮裕則創辦「金枝演社」，以改良式的新型胡撇仔戲為其演出創作的形式之一，發表了充滿濃厚鄉土氣息演出《台灣女俠白小蘭》、《可愛冤仇人》、《浮浪槓開花》等作品。此外，「金枝演社」也勇於在藝術形式上突破創新，發表了古蹟環境劇場《祭特洛伊》、《山海經》等作品。

　　王墨林的「身體氣象館」與鍾喬的「差事劇團」，在創作作品的議題中，明顯的著墨在資本主義社會、軍權政治中所產生的種種社會階級議題。王墨林的「身體氣象館」，近年更連續數年舉辦「六種感官藝術季」，透過藝術呈現，突顯出身障者與弱勢者在社會中的處境。

　　紀蔚然跟周慧玲成立「創作社劇團」。紀蔚然的創作中，充滿對社會底層階級的關懷，透過鮮活幽默的語言，嘲諷當下社會的環境與

政治，其中《夜夜夜麻》、《拉提琴》等作品，都是一針見血的諷諭當今社會。

這時期的劇場資源相對還是以北部為主，而南部劇團中，由陳姿仰成立的「南風劇團」，初期具有相當旺盛的活動力，可惜近年僅能偶見其展演。

蔚瑛娟的「莎士比亞的姐妹們劇團」，作品中大量關注社會中的性別議題，劇團廣泛的與不同藝術家合作，因此創造出許多風格迥異的經典作品。曾經參與過「莎士比亞姐妹們」演出製作的藝術家包含：旅法歸國演員周蓉詩、徐堰玲、黃士偉、王仁千（王廷家）、李易修、王嘉明、魏雋展等人，多年來，透過「莎士比亞的姐妹們」提供了新一代創作者一個相當良好的創作空間。

國家及民間藝文相關組織的建立

台灣從民國 66 年（1977）開始了各地文化中心的建設，民國 70 年（1981）中央出現了第一個專門負責文化藝術相關的推行單位「文化建設委員會」。解嚴後，兩岸三地以及國際之間開始了較密集的文化交流活動。

莎士比亞在台北兩廳院的節目活動

　　身為台灣早期對外貿易重要據點的大稻埕，除了是商業集地外，同時也是文人雅士匯聚的主要場所。因此，可說是早期台灣民眾休閒與商貿並重的精華地。

　　走在迪化街周邊，可以直接感受到大稻埕早期的繁華與熱鬧，近代經過整治後，在街道景觀的規劃以及商家設計上，都讓原本一度沒落的大稻埕恢復以往的活力。

　　而「台原亞洲偶戲博物館」則是由「台原偶戲團」負責規劃與經營。三層樓的展示空間，雖然場館不大，但其中的偶戲相關展品相當豐富，一旁的「納豆劇場」，也是近年許多小型演出的重要展演空間。

　　位在台灣重要布匹販售的永樂市場樓上，則是劃分為「大稻埕戲苑」。近年，在經營單位用心的規劃下，成為台灣重要的傳統藝術展演場地。

　　大稻埕早期也稱稻江或稻津，即一般民眾所熟知的過年期間採辦年貨的迪化街周遭一帶。由於附近緊臨淡水河碼頭，也是早期北部地區茶葉出口的重要商業地帶。此外，日治時期又有波麗露西餐廳、山水亭等文人雅士聚集之地，在台灣的發展史上，具有相當重要的位置。

　　大稻埕在戰後由於碼頭淤積，再加上茶葉的出口量銳減，逐漸失去其運輸及貿易功能而沒落。近年因為電影《大稻埕》、電視劇《紫色大稻埕》等媒體的宣傳，讓台灣民眾重拾對大稻埕的重視。近年迪化街周遭許多建築紛紛重修為文創商店，原本老舊的永樂市場也在 2016 年重新整理，已成為除了年貨採買之外，一處可以深度感受大稻埕過往繁榮景象，以及濃厚的文藝氣息的好景點。

位於大稻埕的「台原亞洲偶戲博物館」外觀

館內展示有早期傳統泉州布袋戲的戲偶

基於台原偶戲團多年與國內外團體合作，因此館藏中也大量展示了國外的偶戲藝術展演相關的戲偶與道具

在展場頂樓的外部，更設立了一個越南水魁儡的民眾操作區

民國 85 年（1996）成立「國家文化藝術基金會」，除了負責國內的各種文化藝術年度常態性補助外，同時更特別針對在國家文藝發展上具有重大貢獻的藝術家及藝師，設有「國家文藝獎」，藉以鼓勵具有影響力的國內傑出藝術創作者。

「國家文藝基金會」主要負責的事務，是積極的推動台灣與國際之間的藝文相關交流活動，例如：台灣團隊至海外展演活動的補助、國際知名團隊來台演出的規劃、藝文相關的學術研究補助、國際性質藝術研討會的辦理、本國藝術家至海外藝術村駐村，以及國際性文化藝術交流性質藝術節類型活動辦理等相關事務。

而在傳統藝術的推廣上，同年開始籌備傳統藝術中心，歷時六年的時間，在 2002 年正式成立。自籌備期間，許多傳統藝術的扶植專案，以及國際傳統藝術交流相關事務，已經開始逐步發展，以至於正式成立後，短短數年便開始快速的推動傳統藝術保留計畫、傳統藝術傳習計畫、亞太藝術節等大型計畫與推廣活動。目前隸屬於傳統藝術中心底下一共包含了：

除了台灣的傀儡戲之外，「台元亞洲偶戲博物館」館內更將各國的魁儡戲偶展示在一個櫥窗中，供民眾可以清楚比較各國魁儡的差異

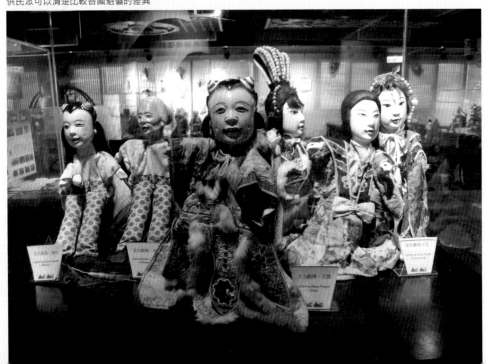

位在台原亞洲偶戲博物館旁邊，即是目前舉行許多小型展演場地的「納豆劇場」

位於永樂市場六樓的大稻埕戲苑，是近年來傳統藝術團隊舉行展演的重要場地

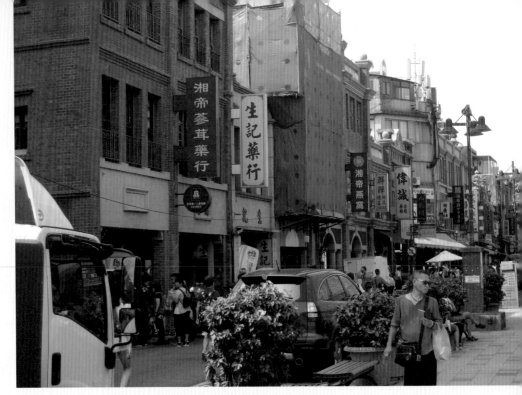

每年民眾採買年貨的迪化街，即是大稻埕地區。近年來在電影、電視的相關製作中，引起民眾對大稻埕地區重新的關注，因此整體規畫與整建讓迪化街一帶呈現新氣象

大稻埕戲埕與
傳統戲曲中心的節目手冊

宜蘭傳藝園區、高雄傳藝園區（建置中）、台灣戲曲中心、台灣音樂中心、國光劇團、台灣豫劇團及台灣國樂團等機構。

透過傳統藝術中心，初期在宜蘭五結的傳藝園區辦理了許多傳統藝術教學與觀摩的展演活動，更提供民眾一個可供假日休閒娛樂，同時親近傳統藝術工藝與展演活動的地方觀光景點。

後來傳統藝術中心將其後續提供展演與研習的場館逐步增建，除了宜蘭的傳藝園區外，2013 年成立台灣音樂中心，其核心主要在於保存並發展台灣傳統音樂，同時也支持各族群發展傳統音樂之現代化與創新。

更為了能逐漸達到台灣南北之間傳統藝文資源的平均分布，2017 年國立傳統藝術中心位在台北的台灣戲曲中心正式落成。因此，傳統藝術表演團隊，除了原本以傳統藝術展演的「大稻埕戲苑」外，戲曲中心得以提供演出團隊一個空間更具規模，且設備更加完善的藝文展演場所。

南部方面，傳統藝術中心以原名高雄中山堂的歷史建築為主，透過歷史建築與周邊環境之規劃，將這裡設立為「高雄傳藝園區」。目前仍正在建置之中，因此尚未正式對外營運，園區預定在 2019 年正式啟用。未來「高雄傳藝園區」將做為南部傳統藝術傳承與發展的主要據點。

除了政府單位部門的建立與政策推廣外，做為台灣的表演藝術主要殿堂 —— 國家戲劇院與國家音樂廳的相關展演與藝文推廣單位，一般稱之為「兩廳院」。在串聯台灣的藝術資源與提供宣傳及評論的平

台上，也身負著相當重要的責任。

民國 81 年（1992）《表演藝術雜誌》正式創刊，發行至今仍然是在台灣藝文界下，影響力最大的公開發行之月刊。

此外，由於台灣的藝文發展日盛，全台各地大小演出日趨頻繁，故急需解決民眾在購買藝文票卷上的相關事務。同時，也協助表演團體得以在票務推廣，與稅務計算的處理上，能夠更加簡便。因此，要推動觀眾購票進場欣賞演出的「使用者付費」的基本觀念，票務處理系統的規劃，是相當重要的一大環節。

因此，藉由兩廳院的相關資源，成立了「兩廳院售票系統」。系統除了負責國家劇院、實驗劇場與音樂廳的相關演出票務之外，同時也負責兼售全國各場館之大小藝文演出之票務；並針對委託其售票之演出單位，每月發行實體刊物，提供藝文團體一個針對全國發行的藝文活動宣傳平台。

除了兩廳院售票系統之外，同樣在台灣民間負責演出票務的銷售與推廣的，還有「年代售票系統」以及「寬宏藝術」兩大銷售系統。

近年更在台灣的超商業者規劃下，透過網路的全面串聯，因此，在遍布全台的超商營業點內，也都設有提供民眾，自行操作的網路票務銷售及當下選位的電子化服務工具。售票系統的普及，讓民眾得以在購買

藝文活動的票務處理上更加便利。

而民間經營的「年代售票系統」，除了與「兩廳院售票系統」一樣，負責各類型藝文活動的票務處理外。「年代售票系統」主要還承辦了大量的商業型展演活動的票務工作。屬於這類商業娛樂性演出性質的活動，包含：知名歌手舉辦的大型演唱會、國際馬戲團、特技團體的演出、民間團體舉辦的主題式特展等相關活動，皆是屬於此類型的展演活動。

另一個由民間經營的售票系統「寬宏藝術」，則主要以銷售其單位所規劃辦理的活動與展出，或是由其代理引進的國外大型演藝活動，以及大型商業藝文展演為主。

而民間的藝文補助及推廣單位大量的出現，也是推動台灣整體藝文環境得以快速向前的一大助力。例如：民國60年（1971）成立的「洪建全文教基金會」、民國67年（1978）成立的「國際新象文教基金會」、民國68年（1979）成立的「財團法人中華民俗藝術基金會」、民國69年（1980）成立的「財團法人施合鄭民俗文化基金會」、2001年成立的「財團法人台新銀行文化藝術基金會」等機構，都對於台灣藝術與文化的發展產生了相當大的影響力。如「洪建全文教基金會」因補助錄製，並發行了楊弦的專輯《中國現代民歌集》，直接協助推動了台灣70年代相當重要的民歌運動。校園民歌對台灣的影響，不僅僅是在音樂文化上的一股風潮而已，大量青年投身音樂創作，也在當時劇場演出的音樂設計風格上，產生了相當大的影響。

　　而「財團法人台新銀行文化藝術基金會」自 2002 年開始辦理「台新藝術獎」，每年都會針對該年度表現優異的團隊，經專業評選後，選出具有指標性與發展潛質的團體給予補助，藉以刺激優秀的創作團隊，得以有足夠資源能夠繼續維持其後續創作。而在傳統藝術的推廣上，同年開始籌備傳統藝術中心，歷時六年的時間，在 2002 年正式成立。自籌備期間，許多傳統藝術的扶植專案，以及國際傳統藝術交流相關事務，已經開始逐步發展，以至於正式成立後，短短數年便開始快速的推動傳統藝術保留計畫、傳統藝術傳習計畫、亞太藝術節等大型計畫與推廣活動。

　　透過傳統藝術中心，初期在宜蘭五結的傳藝園區辦理了許多傳統藝術教學與觀摩的展演活動，更提供民眾一個可供假日休閒娛樂，同時親近傳統藝術工藝與展演活動的地方觀光景點。

　　後來傳統藝術中心將其後續提供展演與研習的場館逐步增建，除了宜蘭的傳藝園區外，2013 年成立台灣音樂中心，其核心主要在於保存並發展台灣傳統音樂，同時也支持各族群發展傳統音樂之現代化與創新。

　　更為了能逐漸達到台灣南北之間傳統藝文資源的平均分布，2017 年國立傳統藝術中心位在台北的台灣戲曲中心正式落成。因此，傳統藝術表演團隊，除了原本以傳統藝術展演的「大稻埕戲苑」外，戲曲中心得以提供演出團隊一個空間更具規模，且設備更加完善的藝文展演場所。

電影《龍飛鳳舞》以歌仔戲班為題材

傳統藝術開始大量的革新與開創

　　台灣的傳統戲曲在過往的發展上，往往是傳承舊有的藝術風格與展演形式，在師徒制的帶領下，一代傳承一代。由於傳統戲曲的演出，完全是以「演員」為主體，在傳統劇團的編制中，就不會存有像在現代劇場中的藝術總監或導演的角色，因而一直以來，也就沒有人會特別針對整個團隊的演出美學與風格進行調整。

　　自 1980 年代開始了一波傳統藝術革新的風潮，除了在形式上，透過藝術總監及導演的角色參與演出製作外；在題材上，也開始大量改編西方經典劇作，以傳統的形式加以展演，更多團隊，開始與現代劇場的專業工作者合作。因此，傳統藝術的製作水平，在其本身原有紮實的功底下，快速的成長，在 2000 年後，傳統戲劇在政府的媒合下，產生了更多兼具實驗性質的作品，而跨劇種、跨團隊的製作也大量的出現。

　　在傳統南管演出的形式上，首先做出一大創新的團體，當屬由王美娥成立於民國 72 年（1983）的團體「漢唐樂府」。王美娥在離開「南聲社」後創立「漢唐樂府」，遇見了出身於南管世家，因嫁到台灣才落腳扎根的南管演唱家王心心。而真正打響「漢唐樂府」名號的演出，當屬其劇團於民國 85 年（1996）特別邀請曾在雲門舞集中演出的吳素君擔任演出特別指導，推出了《豔歌行》一劇。此次演出，替「漢唐樂府」定下了「新南管樂舞」的演出風格，此後陸陸續續推出了《韓熙載夜宴圖》、《荔鏡記》、《教坊記》等膾炙人口的作品。

　　在近代另一個較具有知名度的南管演出團隊，為民國 82 年（1993）

2011 年秀琴歌仔戲團在台北市保安宮演出《黃鶴樓》／郭喜斌提供

由周逸昌所成立的「江之翠南管劇團」。江之翠在演出形式上，以東方傳統藝術美學為基礎，加入現代劇場的表演元素，因此，其演出的評價整體而言，不亞於「漢唐樂府」。可惜近年因為劇團重大人事的異動，讓江之翠一下從頻繁的演出，轉為沉寂。

而原屬於「漢唐樂府」的知名表演者王心心，後來獨自成立了以其個人為核心的「心心樂府」。王心心出版了多張的實驗性南管音樂演唱專輯，近年來，積極參與許多團體的跨領域演出製作，在南管藝術普及與創新上，有著極大的貢獻。

另外，原屬於「國光」劇團豫劇隊，後來獨立出來改名為「台灣豫劇團」的豫劇演出團體，是台灣唯一的豫劇演出團隊。雖說是唯一

的演出單位，但在長期的努力經營下，劇團擁有一票死忠的觀眾群，劇團的主要台柱，當屬有台灣「豫劇天后」之稱的王海玲，在王海玲的帶領下，豫劇團近年來也是不斷嘗試新的演出風格，推出了像是《錢要搬家》、《武后與婉兒》、《約 / 束》、《度量》等風格新穎的作品。

而身為本土代表的劇種「歌仔戲」也在台灣社會傳統創新的觀念之下，各地具有代表性的劇團，也紛紛開始做出許多全新表演型態的嘗試。

如原本在「河洛歌子戲劇團」演出的郭春美在離開河洛後，在高雄成立了「春美歌劇團」。其中製作的劇碼《古鏡奇緣》，就大玩時空穿越，結合了現代及古代場景。而《青春美夢》更是嘗試以新劇之父張維賢的故事為題材，全劇的舞台場景時空都以日治時代為主，因此，在演出的音樂編腔，以及演員的身段肢體，為了配合情節時空，都必須特別編排。

郭春美在 2007 年，更結合了電子音樂元素，發行了台灣第一張電子實驗歌仔戲專輯《我身騎白馬》。2012 年郭春美還參與以歌仔戲班為題材的電影《龍飛鳳舞》的演出，在當中挑戰一人分飾兩角。郭春美的勇於嘗試，發展出各種歌仔戲的可能性。

除了「春美歌劇團」之外，原本是落腳在台中的「秀琴歌劇團」，因為劇團整體在中部的經營不易，因此移往台南發展，成為「台南府城秀琴歌劇團」。劇團主打二王一后，二王指的是團長張秀琴，以及編導演全才，跨生、旦兩大行當的演員米雪；而一后指的是有台灣「金嗓小旦」之稱的莊金梅。「秀琴歌劇團」經營多年，在全台都相當受到歡迎，因緣際會之下，劇團邀請現代戲劇資深編劇王友輝，為其打造文學性較高的文本《范蠡獻西施》，這次合作的作品成績相當亮眼，此後又邀請王友輝為其劇團創作了《玉石變》，以及現代多媒體歌仔戲《安平追想曲》。

搭配電視節目「我是楊麗花」，楊麗花進行全台的歌仔戲新秀海選爭霸賽

　　中部的歌仔戲發展，不像南北那麼蓬勃，照理說原本應該是南北戲曲的匯聚之地，但不知為何，反而戲曲在中部的發展一直無法真正地創造出繁盛的景象。如呂雪鳳、張秀琴等演員早期都是中部重要演員，後來，為了生計與生存也不得已一一出走。

　　近來中部地區主要以草屯的「明珠女子歌劇團」、「國光歌劇團」及「小金枝歌劇團」為主。其中活動力較旺盛的當屬家族劇團「明珠女子歌劇團」及「國光歌劇團」。

　　「明珠女子歌劇團」當家花旦李靜芳與李靜兒兩姐妹，自小就受傳統舞蹈、武功的訓練，因此演出的功底紮實，從扮相、身段到唱腔，都表現相當出色。李靜芳更錄製歌仔戲專輯《珠圓玉潤阿旦歌》獲得第二十七屆傳統藝術類金曲獎，最佳女演唱人的殊榮，後續更持續推出歌仔戲概念專輯《帝女花》。

演出製作上，則邀請現代戲劇的創作者，也是知名學者傅裕惠，為其劇團量身打造《馴夫記》及《南方夜譚》兩部作品。後來，李靜芳為了在藝術創作上有更大的空間，因此成立了「李靜芳歌仔戲劇團」。

而國光歌劇團在中部地區的演出並不算頻繁，主要以民間廟會野台演出早年戲路較多，後來因為社會環境改變，逐漸減少演出。然而，近年「國光歌劇團」本身持續的努力下，開始有藝文場的演出，如《宇宙峰》、《媽祖的眼淚》以及在 2017 年於台中花都藝術節的最新創作《花神》，都是製作相當精緻的作品。

近年來比較獨特的歌仔戲劇團，當以主要由年輕人組成的「台灣春

「我是楊麗花」新秀海選活動

風歌劇團」為代表。「台灣春風歌劇團」主打新胡撇仔風格的歌仔戲，演出風格有點仿效日本知名團體「寶塚歌舞團」，因此，發展出歌仔戲音樂劇的全新表演形式。劇團推出的《玫瑰賊》、《雪夜客棧殺人事件》等作品，打破傳統的演出形式，有相當亮眼的表現，也讓劇團連續兩年獲得「台新藝術獎」的肯定。

而在台北的「一心歌劇團」則是在多年的努力後，擁有一票固定的戲迷，持續的支持劇團的演出。劇團為了可以往不同的表演風格進行嘗試，因此特別邀請了現代戲劇相當知名的編導演全才，同時也是媒體知名藝人郎祖筠與劇團合作，推出了劇作《斷袖》，演出大獲好評，之後持續推出《芙蓉歌》等作品。

雖已站穩歌仔戲界龍頭位置的「明華園」，在近年的製作中，仍不斷嘗試加入不一樣的元素，持續的在演出上力求創新。而除了原本就已經相當拿手的演出型態外，更曾與表演工作坊合作新版的《暗戀桃花源》。導演賴聲川直接以明華園歌仔戲劇團原有的演出特性，邀請了陳勝在、鄭雅升及陳昭香三位實力派演員，演出文本中「桃花源」段落。新版《暗戀桃花源》因明華園的加入，更加突顯了原作劇本中，兩個風格迥異劇團，在因緣際會下湊合在一起的衝突性。

2017 年，明華園因專案製作，特別邀請編導黃致凱，以洪醒夫的小說《散戲》為基礎，創作了歌仔戲班在當代的處境為題材演出的《散戲》。許多觀眾在演出後的回饋中提到，導演黃致凱承接了師父李國修的能力，成功的打造了歌仔戲版的「京戲啟示錄」。

隔年，明華園更邀請郎祖筠合作，創作了結合音樂劇與歌仔戲的

2007 年亦宛然演出《孫臏與龐涓》戲碼/郭喜斌提供

演出作品《愛的波麗露》。風格上加入了許多類型元素，在演出上挑戰了傳統觀眾習以為常的認知，因此也引發了許多討論。不過，由此可知，明華園本身在面臨轉型的過程中，對於創新與傳統之間，仍舊不斷的嘗試摸索。

歌仔戲的發展，在千禧年後越來越興盛，除了政府每年在不同縣市舉辦的「廟口瘋歌仔——歌仔戲匯演」計畫補助下，台北「大龍峒保安宮文化季」也成為全台歌仔戲優良團隊共同觀摩拚場的一大盛會；而在展演場地上，位在霞海城隍廟旁，永樂市場樓上的「大稻埕戲苑」。在經營單位的努力下，也成為台灣傳統戲劇在北部演出的主要展演場地。在南部，則有高雄大東藝術中心，透過舉辦「大東藝術節」，每年對全國甄選全新的劇作，再委託知名劇團製作發表，讓新一代的創作者得以擁有被看見的舞台。

而在 2017 年，楊麗花進行了一項新一代歌仔戲人才培育計畫，希望能夠重新創造電視歌仔戲的高峰，因而在全台舉辦了「我是楊麗花」

的海選競賽。除了選出新一代的歌仔戲新秀之外，同年開始拍攝全新電視歌仔戲「忠孝節義」，由其弟子陳亞蘭擔綱演出，再加上海選出來的菁英高手，勢必會再次創造電視歌仔戲的相關話題與討論。

而布袋戲除了「霹靂布袋戲」的成功之外，傳統布袋戲並非就此消失，而是轉為校園推廣演出，以及藝文場的展演。像是「小西園」、「亦宛然」、「真快樂掌中劇團」等團體，依然持續保持精緻的傳統掌中戲美學，同時也因為各團體皆在傳承後，由新一代藝師接手，在演出上，也紛紛開始進行革新。一方面保留了傳統掌中戲的典雅特質，另一方面探索現代觀眾更易於接受的演出內容與形式。

近代眾多的布袋戲團體中，「阿忠布袋戲」是所有團體中，較為獨樹一格的團體，其演出內容大量融入當代時事，語言上也是加入了大量的當代流行用詞。因此，在娛樂性上較貼近大眾，但相對的演出整體在藝術性展現上，就還有相當大的努力空間。

「霹靂布袋戲」的王國日益壯大之時，同為黃俊雄家族後代的黃立綱延續「黃俊雄布袋戲」的「金光布袋戲」系列，成立了天地多媒體公司，發行一系列「金光布袋戲」的劇集。因此，大型電視布袋戲的商業市場中，形成「霹靂布袋戲」與「金光布袋戲」兩大團隊。除了原本的影視劇集、電影、唱片專輯外，在 3C 當道的世代，更推出布袋戲相關手機遊戲。這兩大系列各自發展其風格與特色，因此也各自擁有一群龐大的擁護觀眾。

雲林土庫因為黃俊雄布袋戲相關產業皆發源於此，因此，布袋戲便成為雲林地區的主要地方文化發展特色。每年雲林縣政府都會辦理

「雲林偶戲節」，活動中除了推廣性的校園團隊競演比賽外，針對國內知名團隊，也以拚台較勁的方式讓活動更加熱鬧。此外，也邀請來自世界各地的偶戲團體來台，一同匯演及交流。

接著，在台灣戲劇的整體發展中，在近年如同一匹黑馬竄出。其在台灣所有的劇種當中，由原本僅僅是小眾所喜愛的藝術表演，在台灣迅速發展繼而吹起一股影響世界的戲曲風潮，這一個獨特劇種就是「崑曲」。在中國戲曲的發展上，「崑曲」本身是歷史相當悠久的一種劇種，然而，在台灣的移民中，也因為主要移民的族群大多來自漳州、泉州等地，因此，崑曲的完整展演形式，並未被完全的帶到台灣這塊土地上。

在早期移民中，崑曲原本是以「崑腔」的形式存在於北管子弟戲中，在國民政府來台後，因為外省族群中，熟悉與喜愛崑曲的民眾人數增加，常有舉辦推廣與交流的活動，不過在當時的台灣社會中，仍舊較少出現較正統的崑曲劇目展演。

直到 1991 至 2000 年，這近十年期間，由學者曾永義與洪惟助兩人共同主持了「崑曲傳習計畫」，在計畫中邀請了許多中國大陸知名的崑曲藝師來台教學，這才正式的為崑曲在台灣的發展，打下了由業餘活動轉向發展專業演出的根基。此後，台灣開始陸續成立了像是「水磨曲集」、「台灣崑劇團」、「蘭亭崑劇團」等團體，崑曲在台灣的活動，因而日漸頻繁。

若要論崑曲在台灣正式掀起風潮的時間點，那就應該是在 2004 年，蘇州崑劇團來台演出全本《長生殿》開始。透過具有代表性的蘇州崑劇院，精彩的將崑曲藝術在舞台上展現的淋漓盡致，台灣的觀眾才真正得

以看見崑曲演出之全貌。然而，這次演出只是崑曲在台掀起熱潮的一個開端而已。

2001 年崑曲被世界聯合國教科文組織列為人類口述非物質文化遺產後，全世界便開始紛紛關注起崑曲。但是，即使崑曲開始受到世界的關注，且在中國還仍舊保有較為完整的崑曲展演藝術，但在年輕的一代青年觀眾對於崑曲鑑賞能力缺乏的斷層狀態下，崑曲在當代依然是面臨著日漸衰微的困境。

就在蘇州崑劇團來台演出同年，知名作家白先勇，在台北國家戲劇院推出了大型崑曲製作《青春版牡丹亭》。白先勇本身就是相當熱愛崑曲的戲迷，在其文學作品中，就書寫許多與崑曲有關的篇章，因此，從一個單純的戲迷，白先勇搖身一變成為在崑曲藝術的改革與推廣上，相當關鍵的人物。製作《青春版牡丹亭》這一個作品，也耗費了白先勇相當多的時間與心力。白先勇在蘇州、台灣兩地奔波，只為了完美呈現舞台美學跟演員的表現，能夠讓觀眾的內心因崑曲之美而受到震撼。因此，雖然是跟蘇州崑劇院來台同一年推出售票公演，但白先勇其實相當早就已經開始策劃《青春版牡丹亭》的演出，並且想盡辦法要求每一個大小細節在呈現時，可以近乎完美。

為了在舞台上呈現出牡丹亭文本中情竇初開的男女主角，但又要克服年輕演員在傳統藝術水準上火候不足的問題。白先勇先是從蘇州崑小蘭花劇場，挑選了俞玖林、沈豐英兩位相當年輕，雖然沒有太多正式演出的經驗，但資質相當好的演員，費了一番力氣請託具有深厚演出功力的國寶級大師汪世瑜和張繼青收兩人為徒，進行一對一的魔鬼式訓練，嚴厲打磨兩位年輕演員。

　　白先勇同時號召了台灣最精良的設計與導演團隊，從服裝的形式，演員的妝容，到每一個展演細節，都親自一一確認。透過整個團隊的精心製作，再加上文壇巨擘的親自操刀，果真讓《青春版牡丹亭》的呈現中，處處簡潔卻不失典雅。

　　白先勇透過《青春版牡丹亭》，可以說是成功打造出崑曲展演最精緻的舞台美學，將崑曲的藝術美學帶上了高峰。

　　《青春版牡丹亭》一夕之間享譽國際，世界各地的邀演不斷，此外中國各大城市也都競相邀演。《青春版牡丹亭》可以說是一演出後就停不下來了，十年期間在全世界各地超過百場的演出，所到之處皆是場場爆滿。而白先勇為了推廣崑曲之美，頻繁往來於兩岸三地的校園及企業團體中，辦理崑曲鑑賞的講座，成功讓年輕的觀眾，重新踏進劇院感受崑曲藝術之美。

2016 年 高雄左營舊城區所舉辦的大型戶外古蹟環境劇場《見城》／江明龍攝影與提供

《見城》全幅影像/江明龍攝影與提供

　　有了《青春版牡丹亭》的成功，之後又持續推出《玉簪記》的演出製作，依然是大獲好評，也讓台灣更多劇場藝術創作者，有機會開始與中國大陸合作，推出大型舞台作品。2012 年，導演王嘉明就參與了《南柯夢》的製作。

　　另一方面在台灣本地，則有以小劇場的展演為主的崑劇團體「二分之一 Q 劇團」。有別於大型舞台演出的講究，小劇場的展演製作，從文本到演出形式都有更多實驗的空間，因此，「二分之一 Q 劇團」可以輕易的擺脫傳統的包袱，屢屢推出令人驚艷的作品，像是《柳·夢·梅》、《戀戀南柯》、《掘夢人》、《亂紅》等作品，皆受好評。

　　而京戲除了前述的「國光劇團」、「當代傳奇劇場」等團體仍在不斷進行新的嘗試之外。年輕一輩的京劇團隊，當屬由許柏昂及黃宇琳兩人為主要代表的團體「栢優座」。作為年輕一代的創作者。兩人都是勇於嘗試與挑戰的年輕藝術工作者。許柏昂除了在京戲上的創作外，也擔任了春河劇團《我妻我母我丈母娘》的舞台設計；而黃宇琳則早期曾經參加「屏風表演班」《京戲啟示錄》的演出。正因為有多方的參與，使得「栢優座」近年的演出像是《惡虎青年 Z》、《栢優群伶 — 癡夢、扈三娘》、《行動代號：莫須有》等作品，皆有相當亮眼的成績。

《戲劇交流道：劇本系列》叢書

　　傳統戲劇發展至今，團體若是仍舊閉門造車，勢必就會與整體社會的發展脫節。因此，在 2010 年後，標榜著「跨界」、「跨領域」的舞台展演大量的出現，科技、舞蹈、多媒體等元素，開始出現在傳統戲劇的展演之中。

　　2016 年，於高雄左營舊城區所舉辦的大型戶外古蹟環境劇場《見城》，就是一部匯聚了各個劇種最專業的人士，並且加上舞台、燈光設計與多媒體等高科技技術的精英團隊，共同打造出令觀眾眼睛為之一亮的精彩之作。

《惡虎青年 Z》演出劇照／「栢優座」提供

　　此劇由京劇導演李小平擔任演出的總導演，演員則是幾乎匯聚
了來自全台各個歌仔戲劇團的台柱型演員，當中包括唐美雲、許秀
哖、小咪、陳昭香、郭春美等人。除此之外，還結合了「台灣豫劇團」
共同參與演出，而豫劇天后王海玲更是文武戲兼具，賣力的將最好
的演出呈現給觀眾。

　　在《見城》劇情中，豫劇天后王海玲與歌仔戲天王唐美雲互動
的橋段，讓兩個族群與劇種對話的情節，安排的相當巧妙；《見城》
的演出更動員了當地學校、社區居民多達百人，演出的盛況，可以
說是一次台灣相當成功的跨劇種大型演出的經典。

《降妖者齊天》演出劇照／「栢優座」提供

《惡虎青年 Z》演出劇照

《刺客列傳——荊軻》演出劇照

《獨、角、戲──吉嶽切》演出劇照

《椅子》演出劇照

《狹義驚懼》演出劇照

* 以上照片提供：「栢優座」，
攝影師：許邦妮、BuBuJoJo、張家齊

現代劇場的百花爭艷

歷經第二代小劇場後，民眾購票進入劇場的人數日漸增加，懷抱著不同創作理念及藝術形式的藝術工作者，積極創造出得以發聲的藝術平台，於是在全台各地大小的各類型劇團便紛紛成立。

同時，現代戲劇仍然積極的在教育推廣上努力，尤其是針對青年學子，曾持續舉辦了多年的「超級蘭陵王 —— 青少年創意短劇大賽」，同時提供給青少年一個透過戲劇表達自我的舞台空間。而「超級蘭陵王」的種子在進入各大專院校後，有的便持續朝向戲劇的理想前進。

從高中職直至各大專院校，校園內的戲劇性社團便如雨後春筍般的設立。當時的校園演出，除了展演自行創作的戲劇作品外，也經常會直接演出坊間已經公開出版的劇作，像是馬森《蛙戲》、許瑞芳《帶我去看魚》、汪其楣《天堂旅館》等劇作，都深受當時年輕學子的喜愛。

而在校園中，許多學校的語文相關學系，更是會在校內每年常態性的舉辦，像是「外文劇展」、「中文劇展」、「西文劇展」等，配合該科系所教授語言所辦理的學生劇展活動，在眾多的演出需求下，台灣大小團體對於劇本的需求日漸增加。

此外，為了讓優秀的劇作可以傳承下來，也有出版社彙集優質經典的劇作集結出版，像是《姚一葦劇作六種》、《馬森劇作集－腳色》等。

而近年來，較具規模的劇作出版計畫，則以民國 82 年（1993），由汪其楣所策劃的《戲劇交流道：劇本系列》叢書出版計畫為主，邀請

《台灣女聲——三部當代劇場之作》
（*Voices of Taiwanese Women: Three Contemporary Plays*）一書封面照片 / 該書總策畫人王婉容提供

了中部在戲劇推廣上相當重要的廖瑞銘一同參與審閱近 190 部來自各個劇團的演出劇本。最後，收錄了各種劇場類型的演出劇本 25 部，含括話劇、實驗戲劇、鄉土戲劇創作、親子戲劇等不同類型演出的劇本。

　　而汪其楣在 2004 年更節選了眾多經典戲劇的文本，發行了《國民文選，戲劇卷》上、下兩冊；而文建會則針對台灣的當代劇作定期的發行選輯。

　　此後，官方與坊間出版社，也陸陸續續看見優秀劇作家的作品出版，同時大量的翻譯國外的經典劇作，透過劇本的出版，保留近代優秀的劇場演出文本，也等於提供新一代創作者另一種參考途徑。

　　比較獨特的是，2016 年在台灣文學館的台灣文學翻譯計畫所贊助下，由美國康乃爾大學東亞系列出版，夏威夷大學發行 *Voices of Taiwanese Women: Three Contemporary Plays* /《台灣女聲 ― 三部當代劇場之作》合輯。美國資深的當代台灣與中國劇場學者和導演吳文思（John B. Weinstein）校長，擔任了這本劃時代台灣劇本英譯的主編，他還身兼《鳳凰花開了》一劇的英文翻譯以及三部劇作的英譯總校訂，

王婉容則擔任該書的幕後總策畫人，並親自擔綱《我們在這裡》一劇的英文翻譯，書中將台灣經典的三個女性編導的劇作英譯出版，其中收錄了許瑞芳《鳳凰花開了》（1997）、彭雅玲《我們在這裡》（1999）和汪其楣《一年三季》（2000）這三部代表性的劇作。雖是由台灣官方所贊助的翻譯計畫，但如果作品本身沒有值得介紹之處，也無法吸引知名的國際出版團隊願意挺身大力向世界推廣。相信這僅是開台灣當代劇作對外輸出的先河，後續必然能引發更多國際劇迷的關注；另一個層面，則是國際學者直接肯定了台灣當代劇作，不僅僅是「自己關上門玩得開心的作品」如此而已，而是直接且深入的感受到這三個作品中的創作視野與議題探討的觀點，雖是從土地的情感與記憶出發，但其實質展現的深刻性，完全跳脫了土地的框架，極具國際水準。因此，三部劇作的發行誠然是一次象徵性的開頭，更是台灣當代劇作邁向國際的一個里程碑。

另一方面，在教育部文藝創作獎中，每年都會頒發劇本創作類別的獎項，累積下來的劇本創作數量相當可觀，可惜的是當中被正式搬上舞台演出的作品數量並不多。因此，許多得獎作品都成為架上未曾演出的案頭劇本。

為了要找出真正可供演出的創作文本，許多團隊紛紛提供獎金，公開徵求劇本。像是嘉義近年來活動力相當旺盛的「阮劇團」，就推動「劇本農場」計畫，由劇團甄選出可供演出的優質劇本，然後再由劇團執行演出製作，讓優質劇作可以呈現在觀眾面前。

而國家多元族群發展政策的推動，也讓各族群自身的文化藝術，再次被重視與保留。更重要的是因為族群政策推動，讓許多原本處於弱勢的族群，在世代上原本面臨的斷層，逐漸透過傳承與再造，將斷層慢

台東劇團「後山流浪三部曲」
作品表演文宣

2002 年台東劇團第一屆
後山戲劇節作品甄選文宣

慢的銜接起來。

「客家事務推動委員會」（簡稱客委會），以及「原住民族委員會」的成立，除了在社會資源上，讓各族群得以獲得更多的資源之外，在文化藝術的發展上也具有關鍵性的重要位置。各地區也紛紛設立客家文化園區，以及原住民文化保留園區；在地方上，讓民眾透過文化保留園區，得以更加了解不同族群之特色。

而「客家電視台」與「台灣原民台」的成立，也直接提供及探究族群在社會發展上的相關議題；同時，也肩負著族群的文化教育傳承，以及母語的推廣。透過媒體記錄下族群原有傳統文化的資源，也提供給有心創作的藝術創作者一個公開展現的平台。

台灣整體社會，除了學校社團的推廣，再加上政府的補助向度漸廣，刺激全台各地大小劇團的成立，讓台灣的劇場一夕之間呈現出如同百花盛開般的景象。

北部長期以來，在藝文資源上相較於中南部來說，是較為充裕的。因此，中南部的劇場發展，在技術與資源分配上往往較為不足；更不用說，對於中央山脈另一端的東台灣，整體的資源分配更是明顯的缺乏。但是，在較為艱困的環境之下，東部以及中南部的劇場仍然在懷抱著滿滿的熱情下，創作出許多精彩的作品。

以《Zodiac》入圍第一屆台新藝術獎，獲評選為去年十大表演藝術的編導王嘉明，應邀擔綱「莎士比亞在台北」的開幕演出。

本劇情都充滿暴力，呈現了年輕的莎士比亞一股不畏社會的理想和未經修飾的青春能量，國際級劇場大師Peter Brook曾以此作實踐他心目中的「殘酷劇場」。

這次改編版邀請夾子電動大樂團的主唱應蔚民與操偶人石佩玉共同演出，以令人目不暇給的形式，讓莎劇回歸庶民狂歡的一面。

**Titus Andronicus
泰特斯-夾子/布袋版**

莎士比亞的妹妹們的劇團
Shakespeare's Wild Sisters Group *5|1～4 pm7:30 *5|3.4 pm2:30

導演 王嘉明
演員 安原良｜莫子儀｜張巧明｜賴姸希
　　藍文希｜徐華謙｜黃元廷｜溫吉興

莎士比亞的姊妹們劇團節目文宣

　　在台灣的後山東部，現代戲劇的發展一直都是以楊梅英「台東劇團」為主要的發展推動者，而在原住民族的藝術創作上，「原舞者」近年來就展現了相當旺盛的藝術創作能量。「原舞者」積極與不同領域的藝術家合作，力求跳脫做為一個僅源於原住民傳統舞蹈展演的舞團，近年的演出中，除了原有的舞蹈外，更融合了歌謠吟唱、戲劇及多媒體等元素，讓台灣民眾得以看見原住民族群在藝術上更豐富的展現。

　　而在中部地區較獨特的是，除了原本由「觀點」所分支出來的「童顏劇團」及「頑石劇團」外，也開始出現地區性的創作劇團，這些年來活動力相當旺盛的還有「大開劇團」以及「小青蛙劇團」。

　　此外，曾經在 2000 年前後，陸續出現了幾個在演出創作的風格上

台中 20 號倉庫群

台中車站後站 20 號倉庫,為
鐵道倉庫再生的首例,2000
年以後對外開放

相當前衛的現代實驗劇團,作品風格趨向大膽前衛,主要的影響因素可能是這些團體當中,主要成員有許多皆來自於「東海大學美術系」,並且又以「象劇團」及「十三月戲劇場」最具代表性。

由團長吳懷宣所帶領的「象劇團」,還曾經進駐台中鐵道二十號倉庫,成為駐村藝術團體。當時由「象劇團」籌辦了第一屆的鐵道倉庫藝術節,除了團長吳懷宣之外,藝術家盧崇真、王裕仁、姚鼎德、林景穎、李允權等人在創團後的四、五年間,擁有相當旺盛的創作能量。

「象劇團」的作品《怪小孩的儲藏櫃》、《羅生門》、《女僕》

等劇作，當時不論放在北中南三地來看，都是具有豐富美學形式的開創，而演出的內容也是深具強烈實驗風格的作品。

「十三月戲劇場」則是作家周芬伶所成立，後期團長轉由曾筱光為主要領導者，成員包含了陳資民、趙文瑉、尹文惠、賴紋美等人，前後也陸續推出了《妹個》、《人間戀獄》、《無痛自殺列車》、《春天的我們 — 許金玉》等作品。後來因團員在生涯發展上各自有不同的規劃，於是漸漸停止了演出活動。「十三月戲劇場」曾一度轉往北部發展，但未能持續推出新的創作。

而曾為「十三月戲劇場」的核心成員葉曼玲後來至北部，加入了「無獨有偶」的團隊，負責劇團演出戲偶的相關設計。舞台技術王天宏也往北部發展，目前仍與許多團隊合作，擔任團隊演出的燈光設計。

台南在民國 82 年（1993）更成立了台灣第一個以老年成員為主的老人劇團「媚登峰劇團」，原本活動力相當旺盛，但隨著劇團中的代表性人物李秀逝世後，劇團的活動力就慢慢減弱。

而南部代表性的「華燈劇團」，其作品主要以許瑞芳的創作為主，其作品像是《鳳凰花開了》、《帶我去看魚》都是相當具指標性的作品，充滿了對土地的情感與關懷。

後來許瑞芳在民國 76 年（1987）改「華燈劇團」為「台南人劇團」。延續「華燈」對土地關懷的精神，「台南人」近年來持續的創作與台南在地有關的作品，並且在藝術議題的面向上往多方延伸。而許瑞芳除了其個人的創作外，更引進了國外教習劇場（T.I.E），相繼創作了像是《大

厝落定》、《追風少年》、《何似歸去》及《終身大事》等作品。

更名後的「台南人劇團」更積極的鼓勵新的創作者一同投入劇團的創作，因此加入了像是李維睦、呂柏伸及蔡柏璋等人。近年來的表現相當亮眼，像是作品《閹雞》、《海鷗》、《安平小鎮》都深受觀眾喜愛。

「台南人劇團」中主要創作者之一的呂柏伸，其所製作的作品中，多次嘗試以台語來演繹西方的經典劇作，像是《安蒂岡尼》、《馬克白》等作品。呂柏伸的創作，在美學風格上，可以說為南部劇場帶來了新的可能性，以及不同的視野及格局。而在 2011 年呂柏伸與賴聲川共同打造建國百年音樂劇《夢想家》，於台中圓滿劇場演出。當時，因演出經費耗費巨資，而造成了許多的爭議。

「台南人劇團」除了呂柏伸之外，另一位主力蔡柏璋則是新一代表現相當亮眼創作者之一。他在劇團推出了《莎士比亞不插電》系列作品，以及台灣首部電視劇集式劇場作品《K24》，全本演出長達六個小時，後來更發展了《Q&A》、《Return》、《天書第一部：被遺忘的神》等精彩作品，可惜蔡柏璋於 2017 年於媒體上宣布告別台灣劇場界。

而在北部，原本已經相當具有規模的團體，像是「果陀劇團」、「綠光劇團」、「表演工作坊」、「屏風表演班」、「莎士比亞的姐妹們劇團」、「創作社」等長期經營的團體，近年來依舊持續的推出全新製作以及經典舊作的演出。

其中原本在小劇場運動中成立「環墟劇團」的黎煥雄，因其在導演風格上相當鮮明，陸續受邀擔任幾個大型戲劇及歌劇演出的導演。近年改變

向右走，
在這個熟悉又陌生的城市中
一定有一個人，一個號碼，一部電影
盼望和你不期而遇

幾米繪本 改編

向左走·向右走
Turn Left, Turn Right

杜琪峯 韋家輝 電影作品 金城武 梁詠琪 領銜主演

www.turnleftturnright.com

幾米作品《向左走向右走》也曾改編成電影

其原本的團體定位，轉換後成立了「人力飛行劇團」，劇團近年製作了幾米音樂劇場系列作品，《地下鐵》、《向左走向右走》、《時光電影院》等劇，以及具有黎煥雄個人導演風格的戲劇作品《China》、《台北爸爸紐約媽媽》等劇。

原屬「蘭陵劇坊」成員之一的劉靜敏（劉若瑀），在接觸了葛蘿托夫斯基的表演系統後，成立「優劇場」。創團前幾年，成員主要以行腳台灣，透過田野調查，將台灣鄉土文化與民俗活動等題材，經由藝術創作的轉化後，做為其劇團演出的內容。

後來，劉靜敏（劉若瑀）遇見黃誌群，由黃誌群帶領團員，發展出以擊鼓為主的演出風格，因此劇團改名為

「優人神鼓」。平時成員皆於老泉山上修煉擊鼓，每年更是透過全台行腳擊鼓的活動，讓藝術能夠下鄉，讓展演能更加貼近人民與土地。「優人神鼓」近年來也經常代表台灣受邀出國巡演。

在第二波小劇場運動後，北部的劇場界前前後後所創立的團體數量，用「難以計數」來形容也不為過。然而，雖然這些年來立案團體相當的多，但許多團體在立案之後，也許不到一年的時間便停止劇團營運，不再有相關活動，因此，要能在北部劇場生存下去，除了不停持續維持創作品質與能量，還必須長期經營並開發劇團本身的忠實觀眾。

在這樣的激烈競爭之下，每一個團體之所以能生存下來，都是相當具有特色的演出團體。近年來，活動力較旺盛且為人熟知的現代戲劇組織，例如：由邱安忱成立，推動許多跨國合作演出，本身也受邀至國外表演的「同黨劇團」。其次則如近年來相當受到矚目，由年輕的創作者李玉嵐領軍，成員中包含深受肯定的魏雋展、賀湘儀等人，劇團主要是以行動實驗來發展其演出製作的「三缺一劇團」。

而在商業類型的大型團體中，「大風音樂劇場」與「音樂時代劇場」主要是以製作台灣本土音樂劇為主。兩大音樂劇場，在近年來都有推出相當精彩的演出製作。而「大風音樂劇場」在製作《金蕉歲月》加演場的演出謝幕時，演員在舞台上驚爆負責人連乙州積欠演員演出費的財務糾紛，導致「大風音樂劇」停止活動相當多年。若僅是單一戲劇的製作盈虧問題，或許還不足為提，但有關「大風音樂劇場」的

財務問題長久來一直存在，商業劇場本來就有盈虧上的風險，若未能將財務問題處理妥當，直接受到影響的將是眾多在舞台前後賣力演出的藝術工作者以及廣大的觀眾。

除此之外，「天作之合」也在音樂劇的市場中，以較為都會風格的音樂劇展露頭角，打造出有別於大風與音樂時代的另一種風格。更重要的是，在這些音樂劇場的努力下，培育出許多台灣新一代的音樂劇創作及表演人才。

當然，除了這些以製作音樂劇為主的音樂劇場外，像是「綠光劇團」、「春禾劇團」、「非常林奕華」、「故事工廠」等劇團也都嘗試創作音樂劇的演出，反應與評價也都非常好。

另在 2012 年，則發生了震驚許多愛好音樂劇的觀眾與藝文人士的大事，那就是曾經主演許多音樂劇，素有台灣音樂劇百變天后之稱的知名演員洪瑞襄，突傳噩耗。消息一出，許多人都不願相信，因洪瑞襄在表演藝術的用心與專業要求眾所皆知，讓許多喜愛她的朋友與戲迷，留下無限的感慨。

同樣是大型商業劇場的「春禾劇團」（後來更名為春河劇團），是由藝人郎祖筠所成立。創立前幾年在創作數量與票房表現上都相當出色，中間一度停止演出製作長達數年，直到 2016 年才重新更名為「春河劇團」，搭配演員方芳推出新作《我妻我母我丈母娘》。

　　「全民大劇團」是由電視人王偉忠與編劇謝念祖共同成立，劇團本身豐富且龐大的媒體資源，再加上王偉忠多年的電視製作及行銷經驗，因此，「全民大劇團」在演出題材上，擅長結合當下時事以及跟隨當下傳媒風潮。近年的幾部作品《瘋狂電視台》、《情人眼裡出西施》、《同學會！同鞋》、《小三與小王》等作品，票房成績都相當亮眼。

　　而以肢體為主的肢體劇場，一直都是存在於台灣劇場的非主流團體，目前較為知名的肢體劇場，其主要的成員在台灣的劇場界都是相當具有資歷。像是以孫麗翠為主，近年發展出具備其個人獨特風格的默劇團體「上默劇」；還有在台灣肢體劇場中發展相當多年，以吳文翠為主要核心的「梵體劇團」；此外，還有以謝韻雅為核心，長年受邀於國內外演出的知名團體「聲動劇團」。

　　而當代戲劇發展中，有一個創作者其影響力之大，絕對不能不提，特別是他所領導的團體並不屬於台灣在地的劇團，但其作品卻深深影響台灣現代劇場的發展，這個人就是近年來，經常受兩廳院邀請，委託其製作許多大型跨年演出的香港導演林奕華。

　　林奕華在華人劇場的影響力非常深遠，因為他除了是一個勇於實驗的劇場導演外，本身也是一個相當資深的媒體人，更曾經擔任電影導演關錦鵬《紅玫瑰與白玫瑰》的編劇。林奕華觀察媒體及社會現象多年，因此其作品往往是直接且尖銳的在探究當今社會的各種現象。

春河（禾）劇團《歡喜鴛鴦樓》劇照／春河劇團提供

　　林奕華在香港曾參與「進念二十面體」的許多演出製作，「屏風表演班」在早期就曾經邀請「進念二十面體」來台演出，其本身的創作能量相當驚人，幾乎每年維持二至三個大型演出的製作。林奕華對台灣劇場發展之所以產生重大影響，除了其演出製作經常在台灣發表外，更重要的是，近年的作品更是大量與台灣的演員及設計團隊一同合作。

　　近幾年林奕華在台灣所推出的演出，票房經常是秒殺完售。在台灣的代表作品有：《戀人絮語》、《包法利夫人們》、《水滸傳》、《西遊記》、《華麗上班族》、《三國》、《賈寶玉》、《紅樓夢》、《梁祝的繼承者們》、《聊齋》等，對於當代兩岸三地的影響力，仍舊持續的不停發酵。

　　而在當代的劇場中，像是「外表坊實驗團」、「眼球先生」等，皆維持數年旺盛的活動能量。可惜的是，近幾年皆偃旗息鼓，未見有作品發表。

春河劇團《我妻我母我丈母娘》劇照／春河劇團提供

　　在當代劇場發展中，發生在戲劇界較大的變動事件，莫過於 2013 年七月，劇場大師李國修的逝世。屏風表演班在李國修逝世後，結束完《莎姆雷特》的全台巡迴演出，宣布正式解散。解散前，「屏風表演班」出版了全套的《李國修劇作集》，而團長李國修一生關於創作的精華，則由其弟子黃致凱整理後出版《李國修編導演教室》，將其一生的創作理念與教學資料，透過文字出版，讓更多的創作者得以做為參考。

　　「屏風表演班」解散之後，李國修門下兩大徒弟，黃致凱成立了「故事工廠」，而黃毓棠則是與亮哲共同成立「亮棠文化」；其子李思源則是將父親李國修經典作品《北極之光》搬上大螢幕。「屏風表演班」的新世代，透過各自的團隊，延續了「屏風表演班」多年來的創作能量。

　　黃致凱「故事工廠」成立後，創團之作《白日夢騎士》即獲得極高的評價，而後續的作品《三個諸葛亮》、《男言之隱》、《千面惡女》、

林奕華導演《紅樓夢 What is Sex?》演出劇照／「非常林奕華」提供

林奕華導演《水滸傳 What is Man?》演出劇照
／「非常林奕華」提供

林奕華導演《三國 What is Success?》演出劇照
／「非常林奕華」提供

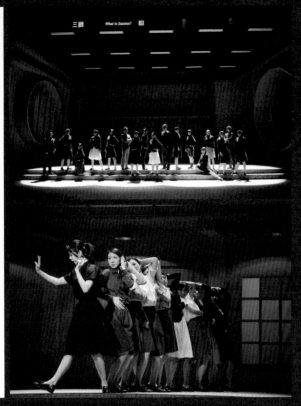

林奕華導演《西遊記 What is Fantasy?》
演出劇照／「非常林奕華」提供

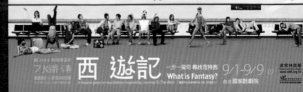

《莊子兵法》等皆獲得相當好的票房成績，作為公認是劇場大師李國修的接班弟子，黃致凱在近年的表現中，交出了一張相當亮眼的成績單。

當代劇場除了現代戲劇的創作能量相當旺盛之外，現代偶戲在近代也有讓人驚艷的表現。像是「偶偶偶劇團」的演出《紙要和你在一起》，藉由簡單的元素「紙」做為素材，發展出相當具有創意的兒童偶戲表演。

而「無獨有偶劇團」，在團長鄭嘉音的帶領下，創作精彩的演出《雪王子》。此外，更與匈牙利劇院合作，跨國合作激盪出了相當精采的作品《夜鶯》。

而早期成立「九歌兒童劇團」的鄧志浩，後來轉向中部發展，成立「只有偶劇團」，在兩年的台中市兒童藝術節中，創作了豐富精彩的作品。

親子戲劇在當代的劇場表演中迅速的發展，除了原有的「九歌兒童劇團」、「紙風車兒童劇團」外，「魔奇兒童劇團」、「一元偶戲團」、「豆子劇團」、「蘋果劇團」、「如果兒童劇團」、「小青蛙劇團」等也陸續成立。

親子劇團中最具規模的團體，當屬「紙風車劇團」。在「紙風車基金會」支持下，推動「三一九鄉村藝術工程」巡演計畫，讓位

在偏鄉地區的孩童一樣有欣賞優質表演藝術的機會。紙風車的演出規模也是在台灣親子劇團中，演出聲勢最浩大的，劇團推出許多大型作品，包括《巫頂》系列作品、《雞城故事》、《銀河天馬——唐吉訶德》、《武松打虎》、《順風耳的新香爐》等作品。

而頂著「水果奶奶」光環的演員趙自強，雖然在過去參與了許多電視劇以及舞台劇的演出，但是，對於提供優質的親子戲劇，一直是他心中重大的使命。由公共電視所製播的節目《水果冰淇淋》成功的打造其經典角色「水果奶奶」。因此，順著其當下對於親子觀眾的號召力，在 2000 年正式成立了「如果兒童劇團」。多年來推出了《隱型熊貓在哪裡》、《故事大盜》、《雲豹森林》等劇碼，都深受好評。

除了一般現代劇場的展演之外，劇場演出的形式更是跳脫了一般演出的形式設定，受西方劇場影響，台灣社會自 2010 年後大量出現新型態的劇場演出。

像是以日本漫才為基礎的演出團體「魚蹦興業」在台北的小型展演空間發跡。「勇氣即興劇場」則是引進即興劇的演出，演員於演出當下依觀眾的指令發展表演。《一一擬爾》、《飛人嚼事》則是以一人一故事劇場的演出形式為主。王仁千（王廷家）的「人形斑馬劇團」以及馬照琪為主的「沙丁龐克劇團」則是以默劇、小丑演出為主的劇團。

《莊子兵法》文宣／故事工廠提供．攝影柯曉東

《莊子兵法》劇照／故事工廠提供．攝影柯曉東

《3個諸葛亮》劇照／故事工廠提供，攝影柯曉東

《3個諸葛亮》文宣／故事工廠提供，
攝影柯曉東

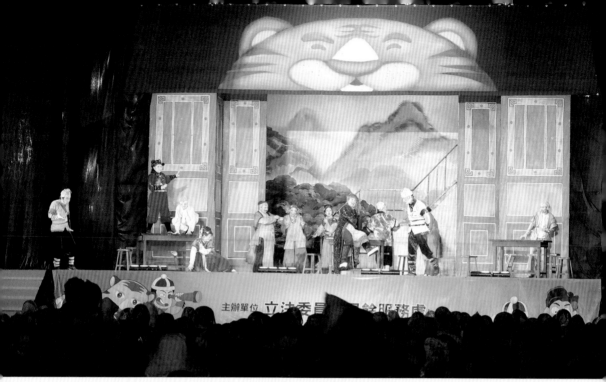

2018 年 1 月紙風車劇團到嘉義太保戶外公演《武松打虎》/ 胡文青提供

　　曾於英國留學，後來至法國駐村，並向形體默劇大師
學習的陳雪甄，近年來的創作力旺盛。曾連續三年入選「新
人新視野」的演出甄選，更以作品《黑白過》代表台灣赴
亞維儂藝術節演出，其法國學習歸台後創立「魔梯劇團」，
主要以形體戲劇為主的演出團體。

　　台灣劇場整體發展趨向多元，除了早期海外歸國的藝
術家帶進了新的視野之外，台灣開始陸續舉辦各種類型主
題的國際藝術節，將優質的表演藝術團隊引進台灣。

　　在舉辦藝術節之外，國際大師的工作坊、學術研討會等交流活動，也等於是替台灣整體社會打開了一扇窗，透過這些觀摩及交流互動，讓藝術創作的視野更加寬闊。

　　不過，在當今世界上造成影響最深的一環，絕對是媒體、網路的發展。在網路世界中，大量保存著過去人類發展史中，極其珍貴的文字與影音資料，不但是一個相當龐大的即時資料庫，同時更串連了全世界；再加上現代科技通訊工具的普及，讓所有資訊的取得與分享幾乎與世界同步。

　　因此，在過去近二、三十年間，台灣的種種政策發展與重要的藝文建設，其實都是為邁向下一個世代的來臨，做好完善的預備。

　　而教育界也在各大專院校相關科系的努力下，不斷的在教學策略及教學方向進行改革與創新，透過教育的努力，台灣持續培育新一代不同領域的專業人才。站在當代的角度上，我們可以看到下一個世代必然會存在著更多的可能性。

與國際同步的全新世代

歷經了政治、文化、族群等多元層面的洗禮，台灣已蛻變出更嶄新的風貌，在國際舞台上逐步扎穩步履，甚至透過許多跨國合作，展現令人耳目一新的演出。值得一提的是，在專業戲劇人才的傳承與培育上，前輩名師更是不遺餘力。這些努力，皆帶給創作者以及普羅大眾更寬廣的視野，並且迎向下一個全新的世代。

在國際舞台上發光的台灣

台灣雖是島嶼地形，但豐富的生態環境與族群的多元性，都讓改革開放後的台灣，在藝術的創作上擁有充分的自然及人文資源。

由於過去歷經了日本統治與國民政府來台後的戒嚴時期，時至今日，台灣社會在政治發展及族群的自我認同上，仍存在著複雜的因素。

也帶給台灣的劇場發展，在關於社會、政治、族群等議題的思考與探究上，可以包容更多的歷史發展脈絡，讓在地的戲劇創作，可以廣納更多元的面向做為藝術創作的題材。

從地理位置上來看，台灣從古至今，都是國際貿易上一個重要的樞紐。因此，各國的文化匯聚於此，致使台灣在藝術美學的展現上有更寬闊的視野。

從日治時期開始，台灣在藝術的展現能力上，就已嶄露鋒芒；郭雪湖、陳澄波等美術家的作品，在當時就已經受到相當程度的肯定。

在戲劇方面，張維賢、林摶秋雖是在日本當地的劇團進修學習，但個人天賦的展現，加上學習態度的積極，都讓他們在日本的劇團中表現出色，更不用說在台灣的新劇運動時期，張維賢及林摶秋的製作水準，經常是在各方面都勝過當時在台灣的日本專業劇團。

到了近代，至海外發展的藝術工作者，有許多都是在各領域表現相當出色的純藝術創作家，享譽國際的人才多不勝數，像是曾被雲門舞集

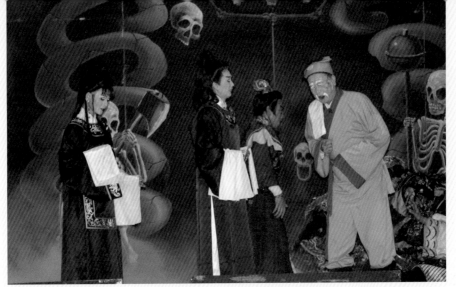

明華園歌仔戲劇團享譽國內外，是經常受邀至海外表演的團隊。圖為《濟公傳》演出／郭喜斌提供

邀請回台擔任舞台設計的李名覺，以及曾在國外舞團表現優異，後來回到台灣的許芳宜與布拉瑞揚；或是曾經參與太陽馬戲團表演而後選擇回台的特技表演者陳星合；甚至是目前仍然持續在荷蘭舞蹈劇場中，巡迴世界各地演出的舞者吳孟珂。

　　台灣的表演藝術人才，許多在出國學習之後，就被國際團隊延攬至旗下，因此，在國際舞台上，都可以看見來自台灣的優秀人才。同時，讓人感到相當遺憾與感嘆的是，為何這些藝術家必須要到國際上繞了一圈之後，才回過頭來受到台灣在地的重視與肯定？

　　除了在國際舞台上表現不凡的藝術人才外，台灣在地團體的表現，近年來更是逐步嶄露頭角，來自各國藝術節對於台灣團隊的邀約不斷，台灣的戲劇團隊在國際上的大小活動展演，所到之處都是大受好評。

　　例如：台灣知名的「雲門舞集」、「原舞者」、「優人神鼓」、「舞鈴劇場」、「聲動劇團」、「漢唐樂府」、「明華園歌仔戲劇團」等，

在國際化、全球化的同時，不忘在地最精彩的本土劇種之傳承。圖為宜蘭本地歌仔名師李榮春服裝行頭之展示

都是經常受邀至海外表演的團隊。

而透過「國家文藝基金會」多年來的徵選補助，每年在法國「亞維儂藝術節」中，台灣團隊的表現，評價都非常高。

從近年來各國爭相邀約台灣團隊的現象，可以看見台灣的戲劇發展，因為獨具在地特色的文化風格，再加上演出製作的水平，以及舞台美學的創造，繼而朝向一定的高度邁進。

然而，從台灣藝術家在國際間的成就來反觀台灣的藝文市場。台灣官方在舉辦大型藝術節活動時，經常是厚待國外演藝團體，而輕在地演藝團隊。因此，每年花大錢所舉辦的國際藝術節中，節目的演出名單公布

當代傳奇劇場改編自莎士比亞的創新
京劇，融合傳統與現代劇場美學，獲
得觀眾的接納與喜愛。圖為《王子復
仇記》節目表

時，可以發現台灣在地團隊的展演空間明顯的是被壓縮。因此，經
常可以聽聞在國際上創作大獲好評的藝術家，最後因為無法獲得官
方持續的挹注，而改換跑道遠離自己所熱愛的創作與表演。

　　台灣雖有國際級的優秀人才，然而整體政策要如何給予藝術家
一個友善的空間，是官方必須要仔細思索的。過去數年，地方政府
爭相舉辦大大小小藝術節，大量的免費演出看似提供了在地民眾相
當優渥的藝文資源，但免費的演出，其實是直接衝擊了地方團隊在
票房銷售上的表現。如果台灣的觀眾，沒有真正建立起「使用者付
費」的觀念，那麼政府為了展現政績所舉辦大量的免費演出，就成
為讓地方整體藝文環境走向所謂「票房沙漠」的最大幫兇。

在台灣打造國際性交流演出

　　台灣各地的文化中心場館落成之後，地方對於演出的需求量相對大量增加，而國家級殿堂 —— 國家戲劇院與國家音樂廳的落成，更是提供觀眾具有水準的演出，同時也耗費相當大的心力。

　　除了政府的努力外，表演團體本身要能登上國家級的殿堂，在團隊整體藝術性上的提升也是必要的經營。因此，許多單位紛紛開始邀請國際大師來台，透過跨國合作，將大師本身的豐富經驗，及其個人在藝術美學上的風格和創作觀點，藉由與台灣團隊的實作過程，進行相互激盪與交流。

　　「當代傳奇劇場」在民國 84 年（1995），特別邀請了國際大師理查・謝喜納來台執導《奧瑞斯提亞》的演出。理查・謝喜納主要以提出「環境劇場」的概念，在世界上享有盛名，因應理查・謝喜納的觀點，這一次「當代傳奇劇場」選擇了大安森林公園，做為演出場地，跳脫了一般劇院演出的傳統。

　　另在 2009 年台北國際藝術節的演出中，就委託了在美學風格上思維獨特，在劇場技術的掌控上要求精準的導演羅伯・威爾森來台，執導世界著名女性作家維吉尼亞・吳爾芙的作品《歐蘭朵》。這個跨國製作獨特之處在於，挑選了具有實力的京劇演員魏海敏獨挑大樑演出。

近年除了歐美的劇場導演外，對台灣劇場影響甚廣的日本導演皆相繼受邀來台合作。2011 年，兩廳院於國際藝術節演出中，委託日本導演鈴木忠志來台製作《茶花女》。鈴木忠志為了與台灣演員一同工作，在演出排練前，特別創立「鈴木忠志表演訓練方法」，替演員進行特訓。然而，表演因為文化語境的差異，在演出後觀眾的評價趨向兩極，亦引發熱烈的討論。

一樣是與日本知名導演合作，位在嘉義的「阮劇團」力邀日本知名的小劇場導演流山兒來台合作，於 2016 年製作演出《馬克白》。這一次等於是將「流山兒事務所」的風格，從導演到設計原班人馬帶到台灣，並加入台灣在地的演員和台語，忠實呈現了流山兒獨特的舞台美學藝術。

除了大型的跨國演出製作外，台灣各地的劇團本身就有許多製作是邀請外國藝術家一同參與，這樣的國際性合作，在台灣並不難見。像是近年來活動力相當旺盛的「亞洲劇團」就是以集編、導、演能力於一身

國際知名碧娜‧鮑許烏帕塔舞蹈劇場來台表演之節目文宣

走進歷史現場 牯嶺街小劇場

牯嶺街小劇場是日治時期的官舍

　　臨近台北捷運「古亭站」的「牯嶺街小劇場」建於日治時期明治 39 年（1906），原為日本憲兵分隊所之官舍，戰後則改為台北市政府警察局刑事局。民國 47 年（1958），更名為台北市政府警察局中正二分局。

　　2002 年，做為藝文展演空間的小劇場正式對外實施，原本三層樓的建築空間，一樓規劃有服務處與實驗劇場，二樓為行政空間，三樓則有一個小型排練空間。自開放以來，就是台灣主要前衛劇場演出的展演空間。

牯嶺街小劇場文宣櫥窗

　　目前「牯嶺街小劇場」由王墨林的「身體氣象館」進駐，負責整體規劃與經營。每年透過「身體氣象館」舉辦的「六種官能表演藝術季」，是台灣目前具有特色的藝術季。2018 年初，牯嶺街小劇場場館尚在整修中，未對外開放。

牯嶺街小劇場內，
保留歷史建築作為表演空間

的全才創作者江譚加彥為主要核心，同時他也與「三缺一劇團」的主要成員魏雋展有密切的合作。

　　而常駐在台灣的日本舞踏藝術家秦 Kanoko，在台灣成立的「黃蝶南天舞踏團」，除了自身的展演外，也經常和其他團體合作，更積極參與當下許多公民議題的集體發言活動。

　　國際劇場工作者受邀來台進行工作坊與合作交流，在近年愈來愈頻繁。除了自歐美、日本受邀來台的藝術工作者，其他還有許多因為工作、婚姻、移民等各種因素，自海外遷徙而長期定居在台灣的新住民。這些新住民大多來自馬來西亞、印尼、越南、泰國、緬甸及中國等國家，近年自香港移民到台灣定居的新住民人數也逐年攀升。

　　這些新住民中，除了馬來西亞導演林耀華及高俊耀本身就是劇場工作者，其餘絕大多數都不是戲劇界的人。可是，這些新移民作為劇場觀眾的一群，對台灣社會的多元樣態，同樣也有相當程度的影響力。

　　因此，關注台灣弱勢群體的資深創作者，同時也是戲劇教育工作者汪其楣，除了長期指導以聽障人士為主的「聾劇團」外。在 2012 年還結合「朱宗慶打擊樂團」，以來自東南亞之台灣新住民的生命故事為脈絡，再搭配以傳統器樂演奏的方式，推出獨特的作品《聆聽微笑》，這也是台灣以新住民主題正式登上大型舞台演出的開端。2017 年台灣政府正式推動「南向政策」，透過公部門的經費挹注，以及新住民在台灣的整體關注，勢必在接下來的幾年內，得以看見新住民參與戲劇活動的人數將快速攀升。而一個具備多元包容性的社會，也應提供新住民一個可以發聲的管道，當代台灣社會正在邁向文化平權的道路上，往後的劇

場，可以預期的是，觀眾將能夠看見更多元的國際文化展現在台灣的表演舞台上。

而在台灣的戲劇發展史上，針對「行為藝術」的展演一直都是較少被提及的一個區塊，因為其創作與呈現的型態，有時在純藝術與戲劇展演之間有著難以界定的模糊範圍。在台灣的行為藝術家當中，又有許多人同時也是劇場工作者，像是已逝的創作人陳明才及其妻逗小花，就是這類同時跨足行為藝術與劇場創作的藝術家。在各類劇種同時與國際串連的時代，也能看見台灣的「行為藝術」積極與國際之間密集交流。

2016 年，在高雄由劇場資深的藝術創作者王墨林與卓明共同擔任製作人，舉辦了首屆「返身南島：國際行為藝術節」，邀集了台灣本地及來自泰國、菲律賓、新加坡及波蘭等國的行為藝術家，在台南、高雄兩地進行多場行為藝術展演活動。隔年持續辦理了第二屆藝術節活動，透過連續兩年的活動辦理，在台灣的藝術創作中還會持續的發酵；而來自台灣與各國的行為藝術家，憑藉其行為對當下時空的介入，觀賞者本身也是參與者，這樣的行為藝術展演模式在國外其實早已行之有年，台灣早在 50 年代已有許多藝術家投入「行為藝術」的創作，只是彼時整體社會仍趨於保守，對於「行為藝術」的整體接受度尚未成熟。現今透過王墨林在台北推動的「身體氣象館」，及與卓民連續兩年舉辦的「國際行為藝術節」，我們可以看見民眾對於「行為藝術」的認知與接受度，都較過往更加成熟，另一方面也顯示未來會吸引愈來愈多藝術家投入其中，成為一個被更多人看見且接受的表演型態。

專業戲劇人才的傳承與培育

　　台灣戲劇的發展，若從清領時期延續至今，一個劇種得以在百年來維繫不斷，最重要的工作就是「傳承」，當代劇場若要在將來蓬勃發展，所仰賴的也唯有傳承與培育，回頭檢視台灣戲劇的發展歷程，倘若缺少了在戲劇人才上的培育工作，或許就不會有第一代的實驗劇場運動，更遑論會有第二代小劇場的出現，因此，在台灣的戲劇發展史上，不能不關注這一路走來，對於專業人才的培養過程。發展最早的南管，透過館閣的形式招收成員，並將技藝傳承至下一代；而北管則是透過子弟班的組織進行傳承。歌仔戲興盛時期，台灣社會的經濟發展並不是那麼蓬勃，民眾的生活在當時來說較為艱難。因此，有許多子女眾多的家庭無力養育小孩，有的便被送進戲班，簽約成為「綁戲囝仔」，期滿便可以自由；有的則像是賣身契，終身賣到戲班之中。由於戲班的生活需要四處奔波，早期學戲的環境又不是那麼舒適，過程中經常是打罵責罰，生活十分辛苦，因此，父母非到必要，絕不會將孩子賣到戲班，早期有句台灣諺語：「父母無聲勢，送子去演戲」，便說明演戲的人在當時社會地位並不高。然而，如果沒有戲班收容那些養不起的小孩，或是無家可歸之人，也可能會造成社會上更多的問題。

　　傳統戲劇一般以「師徒制」的方式進行新一代人才的傳承與培育。在中國大陸的京劇發展上，每一個大師的藝術風格皆有所差異，很自然的就會產生不同且獨立的派別系統。台灣的戲劇傳承，一開始也是採用師徒制的方式在做培訓，直到民國 46 年（1957），才出現第一所專門

國寶藝師廖瓊枝在歌仔戲的傳習上不遺餘力

培育京劇表演人才的學校「私立復興劇校」。隔年,由國家正式接手劇校經營,改名為「國立復興劇藝實驗學校」,這時主要以培訓「國劇」也就是京劇的演出人才為主。民國 70 年(1981)由國防部成立「國光劇藝實驗學校」,當時的國營劇團皆隸屬於三軍編制,因此才會由國防部經營當時的劇校,直到民國 84 年(1995),劇校才轉移由教育部掌管,更名「國立戲曲專科學校」,轉移後的劇校,整併了原本兩校的校區,除了原本的京劇科外,陸續增設了傳統音樂科、歌仔戲科、民俗技藝科、劇場藝術科、客家戲科,並在民國 88 年(1999)改制為「國立戲曲專科學院」。由劇校轉型成傳統戲曲的綜合學院後,「國立傳統戲曲學院」在台灣傳統藝術表演人才的培育工作上,扮演重要的推手,除了南、北管音樂的傳承外,對於民俗技藝與傳統戲曲的保留,也具有一定的貢獻。

提供台灣第一苦旦廖瓊枝重現內台歌仔戲製作的
《俠女英雄傳》演員群／薪傳歌仔戲劇團提供

　　轉型後的「國立戲曲專科學校」，除了延續傳統，並鼓勵學生求新求變，因此，近年來在學校對外的公開展演上，也可以看見整體藝術水平與作品風格都跟隨時代的潮流持續前進。然而，要從一批學生中，栽培出能夠獨當一面的「角兒」並非三、五年就可以做到，正所謂「台上一分鐘，台下十年功」，因此，戲曲人才的培育除了要有良好的教學系統與環境外，學生在離開校園後的實際舞台磨練，才是其表演能力養成的真正關鍵，以歌仔戲在台灣的傳承來看，雖然每一個劇團在各地都努力開辦社區大學課程讓民眾可以親近戲曲，但是，要成為真正專業的演員，在眾多學生中憑藉個人的熱情與努力做到的，可謂少之又少；另外有可能歌仔戲學院畢業的學生，有許多在畢業後不是朝向歌仔戲的相關領域發展。然而，雖然真正投入到第一線演出的畢業學生並非多數，但若沒有提供他們足夠的表演媒介，最後這些少數留下的新一代人才也有可能熱情熄滅，就此離開傳統藝術的舞台。有鑑於此，近年可以看見更多資深演員全力扶植有志投入戲曲行業的學生，耗費了遠比過往更多的心力。

　　如國寶藝師廖瓊枝透過國家補助的「傳習計畫」，將這些科班畢業學生收作藝生，透過嚴格的要求打磨，將歌仔戲的傳統劇目傳承到新一代演員身上；同時，在受邀演出的大型音樂會中，提供這些藝生登上大舞台磨練的機會。其所創立的「薪傳歌仔戲劇團」，更直接提供給新一代演員表演的舞台。除了廖瓊枝在這些新生代上下足功夫外，在藝曲學校教學的知名演員石惠君，也藉由本身的知名度舉辦公開性的演出，主要也是提供給這些她多年培育的學生，可以在藝術展演的能力上更加精進。在這些資深藝術家的努力下，我們可以看見新一代的歌仔戲人才紛紛脫穎而出，例如：江俊賢、許麗坤、江亭瑩、王台玲、古翊汎、江孟逸等後起之秀，都在近幾年表現相當亮眼，每一個幾乎都能夠在舞台上獨當一面。這也說明了在傳統戲曲的傳承上，除了教學系統的培育外，與老師的互動學習更是一個表演者一生的功課，這正是「一日為師，終身為父」的教學關係。

　　在現代戲劇的教學上，早期擁有戲劇相關科系的兩所學校，一所是在民國 44 年（1955）創立的「國立藝術學校」，並在 2001 年更名為「國立台灣藝術大學」；另一所則是在民國 71 年（1982）創立的「國立藝術學院」，於 2001 年更名為「國立台北藝術大學」。這兩所學校可說是台灣早期現代戲劇人才培育的推手，台灣資深的創作者與學者，也大多受聘於這兩所學校進行現代戲劇的教育與傳承工作。此外，台灣大學在民國 84 年（1995）成立了戲劇研究所，主要以戲劇相關的學術研究為教學方向，直到民國 88 年（1999）才向下延伸，成立大學部，在基礎的現代戲劇人才培育上貢獻一份力量。

以往與戲劇相關的科系資源，全都集中在北部，造成南北分布上的巨大落差。因此，2003 年位在高雄的中山大學，成立南部的第一個劇場藝術學系。當時台南大學及中山大學戲劇相關科系的設立，為南部的劇場發展及人才培育起了相當大的作用。近年來，由中山大學劇場藝術學系出來的人才眾多，同時在劇場中的表現也十分出色。

同樣位在南部但發展走向上較為特殊的台南大學，2003 年在整體教育的改革環境下，急需戲劇教育相關領域的研究人才。因此，台南大學創立了「戲劇創作與應用研究所」，由教授林玫君帶

學校體系的戲劇展演也是培育戲劇學子的搖籃之一。圖為中山大學外文系戲劇公演海報

領團隊，共同指導研究生，主要針對台灣的幼兒戲劇教育，以及九年一貫表演藝術領域在校園中的學習發展與評量，進行深入的研究，直到 2006 年才向下延伸成立大學部。有了前幾年的研究基礎，讓台南大學「戲劇創作與應用學系及研究所」，在台灣的劇場發展上有別於其他學校的相關科系。創立之初，由台灣少數在研究與製作美學上都相當有能力，且具有國內外深厚戲劇教育理論的研究學養，同時在教學的現場累積多年實務經驗並依舊熱忱不減的林玫君教授擔任系所主任。

林玫君陸續的邀約了南部劇場界最溫暖的創作者許瑞芳，加入其教學團隊。透過許瑞芳本身對於台灣土地濃烈的情感，再加上許瑞芳對於

T.I.E.（Theater in Education）教習劇場的深入了解，正巧可以引導學生對於此類戲劇型態有更加深入的認識。

古人說：「眾志成城」，因此不論是在藝術美學的開創性，或是戲劇與各個領域結合的運用上，林玫君加上資深創作者許瑞芳，以教學上來說，便可說是黃金組合了。但，不久後，又加入了自英國頂著「應用戲劇創作與研究」博士光環回國，同樣集編、導、演及教學能力、熱忱於一身的王婉容。王婉容除了在課程中將史氏的「方法演技訓練系統」、「亞歷山大技巧」、「彼得布魯克的跨文化戲劇創作方法」落實在教學之中，更將其在國內外所看見之「應用戲劇」的理念視野與創作方法，帶進教學實務的討論與製作演出之中。這鐵三角的組成，很快的就打開了台南大學在戲劇教學與應用上的名氣。

有趣的是，台南大學不論當下擔任主任的是哪一位教師，其他老師也是積極地引進各個劇種的專業教師，加入教學團隊之中。因此，很快的在過去幾年中，像是劇場界有相當重量的王友輝、府城秀琴三大天王之一的米雪、真快樂掌中劇團的新一代優秀傳承者柯世宏、錦飛鳳傀儡劇團都曾在校開課。後續更吸引了不少有熱情的教師一同加入台南大學師資群，像是厲復平、林偉瑜、林雯玲、陳韻文、李維睦等人，都一同為培育新一代戲劇人才不遺餘力。

台南大學更為了支持同學創作，還用心的創立「阿伯樂劇團」。初期是為搭配台灣歷史博物館的展演，因此力邀王婉容與許瑞芳共同開創台灣首次的「博物館劇場」系列演出，包含了王婉容負責的《大肚王傳奇》、《草地郎入神仙府》，以及許瑞芳負責的《1895開城門》、《彩虹橋》，共四個製作演出；此外，更發展了像是口述歷史劇場、歷史古蹟導覽劇場以及社區劇場等應用戲劇的規劃與實務執行。因

此，在北部雖也有戲劇教育的專家學者，像是張曉華、容淑華等人努力於研究與推廣的工作，但在「應用戲劇」方面結合演出與教育的實務展演，以及研發與開創性中，台南大學可說是提供了台灣未來在戲劇運用的各領域上，更多新的可能性。

劇場的人才培育，在這些戲劇相關工作者如黃美序、汪其楣、姚坤君、石光申、王友輝、紀蔚然等資深專業人員的努力下，欣見投身戲劇創作的青年人口逐年上升，例如：每年在台北舉辦的「台北藝穗節」演出中，就可以看見大量年輕創作者勇於發表，並且嘗試更多的可能性。雖然現今的戲劇演出，已不設限在劇院當中，但是，在整體社會的建設上，硬體設備的完善仍是藝文發展中必要的一環，有好的展演空間，自然能夠提供表演者一個良好的舞台，使年輕創作者可以打造出更精緻的演出。

博物館劇場《大肚王傳奇》一劇在台南台灣歷史博物館演出 / 編導王婉容提供

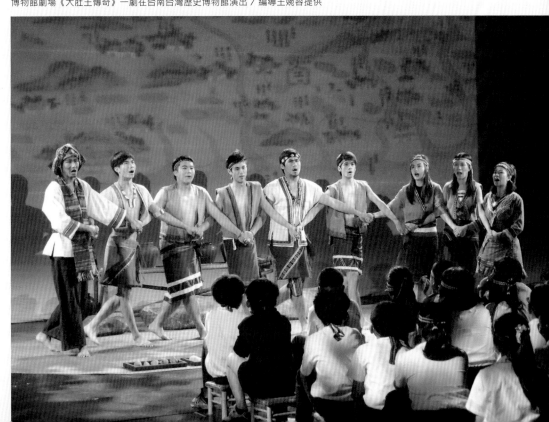

全台藝文串連的時代來臨

　　從台灣的戲劇發展來看，過去絕大多數的資源都集中在北部，不論是國家級的演出空間、國際型藝術節的展演辦理，就連小劇場的活動資源等種種現況都呈現出台灣在各地區藝術發展上，有其明顯的落差。然而，隨著各地中型展演空間的建置，像是苗北藝文中心、員林演藝廳、桃園多功能藝文展演中心等區域性建設逐漸完善，藝文團體的展演舞台也更加豐富，各地區也有更好的環境來發展當地特色的演出；近年來苗北藝文中心就製作數個以客家文化為主題的展演。

　　對於下一階段台灣整體戲劇發展上，影響最大的關鍵在於北、中、南三地大型國家劇院的建置，各地的大型藝文活動將可達到全台串聯的全新時代。北部的兩廳院，自 2009 年開始舉辦「台灣國際藝術節」（簡稱

距離高雄衛武營藝文中心不遠處，即是高雄大東藝文中心

台灣近年可見頻繁的引進國際藝術展演，圖為 2013 年黃色小鴨公共藝術到台灣首站高雄港內／胡文青提供

TIFA），每年邀請全世界知名藝術團體來台演出，過去數年更邀請碧娜鮑許、羅伯·威爾遜、阿喀郎、鈴木忠志、蜷川幸雄、太陽劇團等知名團隊，美其名為「台灣國際藝術節」，但礙於舞台規模、空間及技術等限制，想要一睹大師風采的觀眾，只能前往北部欣賞演出。因此，對於中南部的民眾來說，交通及時間的安排上極為不便，而兩廳院所委託國內團體的大型製作，也因為台灣其他地區沒有相同規格的展演舞台，故而無法全台巡迴演出。

2016 年台中國家歌劇院正式啟用，因此，2017 年的「台灣國際藝術節」演出，就得以往中部地區延伸，這對中部的觀眾來說，是相

當值得慶幸的事情。因為歌劇院的建置，台中民眾不必再舟車勞頓，便能看見西班牙拉夫劇團、路易斯霧靄劇團、羅伯威爾遜、荷蘭舞蹈劇場等國際團隊的演出。目前高雄的「衛武營藝術文化中心籌備處」在近年利用周邊空間及藝術中心外的戶外廣場，舉辦多次大型的展演活動，現在只等待「衛武營藝術文化中心」正式的完工啟用，相信北、中、南三地國家劇院的連線，勢必會為台灣的戲劇發展帶來全新的光景。

　　當然，除了北中南三地的國家劇院，可以提供民眾在藝文活動上，更高品質的展演外，其實台灣各地，目前尚亟需政府規劃可供小型演出的閒置空間。並在政府和民間機構共同的補助與獎勵機制下，鼓勵本土的創作者能勇於創造多元的創作展演的可能性。讓創作者在未來的創作上，可以更聚焦的展現出具備台灣在地文化特性的劇場美學素質和台灣獨特的人情特質。相信透過一步一腳印扎實的路徑，新一代的創作者會在未來的戲劇發展中呈現出更多令人驚豔的優秀創作。

　　當然，縱觀從清朝到現代的戲劇發展歷程後，不管是哪一個劇種，創作者的最終目的還是希望能將最好的演出呈現在觀眾面前。因此，觀眾的參與及支持才是戲劇發展重要的關鍵。在可以預見戲劇展現會更加多元的未來，仍舊期許觀眾願意主動購票走進劇場，用實際的票房支持創作者，才是讓一個優秀的創作者或是團隊得以走的更長遠的關鍵。

坐落在台中市府特區的「台中國家歌劇院」，除了是國家級的藝文展演舞台外，在建築上則是由國際知名伊東豐雄規劃設計。因此，其本身就是一個國際級的代表性建築。

在建築過程中，由於曲牆的灌注困難度極高，對於建設團隊而言是相當艱難的挑戰，興建期間更因廠商無法達成設計本身的技術需求，因而更換了多家承包廠商。民國 105 年（2016）「台中國家歌劇院」正式啟用，成為台中市重要的藝文展演場館，也是現代劇場的重要指標。

在外觀上，透過大型曲牆做為主要門面，內部以「美聲涵洞」為概念，設計許多以圓弧為主的空間區隔；在展演空間上，則規劃有實驗劇場、中劇院、大劇院、排演場、藝術文創展售空間、餐飲空間、戶外廣場等。

台中國家歌劇院夜景／謝炳昌攝影與提供

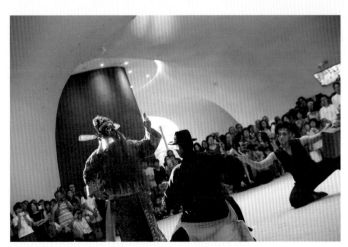

台中國家歌劇院內大廳的戲劇演出／謝炳昌攝影與提供

目前尚在建置中的「衛武營藝文中心」，坐落在高雄捷運的「衛武營站」旁，因此在交通位置上十分便利。

「衛武營藝文中心」的腹地寬闊，除了園區本身的空間外，一旁便是廣大的公園綠地，為戶外大型活動的辦理上，提供了良好的演出空間。

目前內部尚未驗收完成，因此「衛武營藝文中心籌備處」先透過周邊藝文場館與戶外空間，辦理相關藝術展演、講座以及年度藝術節活動。距離「衛武營藝文中心」不遠的「大東藝術中心」，就是近年辦理許多展演的場館，目前每年以歌仔戲展演為主的「大東藝術節」，已成為台灣歌仔戲製作的主要活動，未來在傳統與現代同步發展下，想必可以提供高雄及民眾在藝文活動上更多的選擇。

衛武營藝文中心在全台民眾翹首盼望之下，即將於 2018 年底正式完工開幕。12 月的正式開幕演出將推出衛武營與美國林肯中心、斯波雷多藝術節、新加坡藝術節共同委託製作的大型跨國歌劇《驚園》。已經在斯波雷多藝術節與林肯中心藝術節演出過的《驚園》，集結了知名作曲家黃若，以及 2008 北京奧運開閉幕式的核心小組，再搭配裝置藝術家馬文指導擔綱舞台設計，並由崑曲名伶錢熠主演。

《驚園》演出的現場指揮則是台灣知名指揮家，同時也是衛武營藝術中心的藝術總監簡文斌。此劇在前國際藝術節曝光後，皆獲得相當高的評價。這一次將伴隨衛武營藝文中心的啟用，在台盛大演出。由於舞台上將呈現出以摺紙、水墨、光影及多媒體裝置共同建構之視覺美學，衛武營藝文中心特別為此，於 2018 年 9 月開始辦理墨染工作坊，為此次的開幕演出預先暖身。

雖然衛武營藝文中心尚未正式啟用，但多年來籌備處其實已辦理許多大型演出及藝術節活動。如 2017 年底，在藝文中心的戶外廣場召集了綠光劇團，同時也是知名導演吳念真跨足舞台劇的首部作品《人間條件 1：滿足心中缺憾的幸福快感》（2001 年首演）原班人馬齊聚一堂演出。在時隔十六年後，所有演員能夠再度聚集意義非凡，也與許多觀眾一同回味當年演出時，曾帶給台下觀眾的歡笑與感動。

高雄衛武營藝文中心占地相當廣大

高雄衛武營捷運站旁即是藝文中心

參考書目

Weinstein, John., ed. *Voices of Taiwanese Women: Three Contemporary Plays*. New York: Cornell University East Asia Program, 2015.

PAR 表演藝術雜誌，《鄭和 1433：羅伯威爾森與優人神鼓的跨文化奇航》，臺北：國家表演藝術中心，2010。

PAR 表演藝術雜誌，《藝外風景：30 對談錄 Heart yo Heart》，臺北：國家表演藝術中心，2017。

于善祿，《台灣當代劇場的評論與詮釋》，臺北：遠流，2015。

王友輝、郭強生，《台灣現代文學教程·戲劇讀本》，臺北：二魚文化，2003。

王安祈，《台灣京劇五十年》，宜蘭：國立傳統藝術中心，2002。

王安祈，《傳統戲曲的現代表現》，臺北：里仁，1996。

王振義，《台灣的北管》，臺北：百科文化，1982。

白先勇主持，《崑曲之美：音樂與表演藝術》，臺北：國立台灣大學出版中心，2016。

石光生，《台灣傳統戲曲劇場文化：儀式·演變·創新》，臺北：五南，2013。

石光生，《台灣戲劇館資演戲劇家：馬森》，臺北：行政院文化部，2004。

石婉舜，《搬演「台灣」：日治時期台灣的劇場現代化與主體型構 (1895-1945)》，臺北：國立臺北藝術大學戲劇研究所博士論文，2010。

朱慧芳，《台灣戲劇鑑賞與評論》，臺北：五南，2017。

江武昌，《懸絲牽動萬般情─台灣的魁儡戲》，臺北：臺原，1990。

江燦騰、陳正茂，《新台灣史讀本》，臺北：東大，2008。

汪其楣，《青春悲懷：台灣愛滋戰場紀石戲劇》，臺北：逗點文創結社，2016。

汪其楣編，《國民文選─戲劇卷 I》，臺北：玉山社，2004。

汪其楣編，《國民文選─戲劇卷 II》，臺北：玉山社，2004。

邱坤良，《台灣戲劇館資演戲劇家：呂訴上》，臺北：行政院文化部，2004。

邱坤良，《現代社會的民俗曲藝》，臺北：遠流，1983。

邱坤良，《漂浪舞台：台灣大眾劇場年代》，臺北：遠流，2008。

邵玉珍，《留住話劇歷史的暸演藝術家》，臺北：亞太，2001。

呂鍾寬，《台灣南管》，臺中：晨星，2011。

李康年，《台灣戲劇館資演戲劇家：王生善》，臺北：行政院文化部，2004。

李筱峰、張天賜等，《快讀台灣歷史人物（二）》，臺北：玉山社，2004。

周一彤，《台灣現代劇場發展 (1949-1990)：從政策、管理到場域美學》，臺北：五南，2017。

周婉窈，〈陳第〈東番記〉：十七世紀初臺灣西南地區的實地調查報告〉，

　　《故宮文物月刊》第 241 期（2003.04），頁 22-45。

表演藝術聯盟，《2005 表演藝術年鑑》，臺北：國家表演藝術中心，2006。

表演藝術聯盟，《2008 表演藝術年鑑》，臺北：國家表演藝術中心，2009。

表演藝術聯盟，《2009 表演藝術年鑑》，臺北：國家表演藝術中心，2010。

表演藝術聯盟，《2010 表演藝術年鑑》，臺北：國家表演藝術中心，2011。

表演藝術聯盟，《2012 表演藝術年鑑》，臺北：國家表演藝術中心，2013。

金明瑋，《台灣戲劇館資演戲劇家：張曉風》，臺北：行政院文化部，2004。

林永昌，《觀眾視野下的歌仔戲發展史》，臺北：天空數位圖書，2011。

林茂賢，《歌仔戲表演型態研究》，臺北：前衛，2006。

林柏維，〈台灣文化協會滄桑〉，臺北：臺原，1993。

林美璱，《歌仔戲皇帝─楊麗花》，臺北：時報，2007。

林經甫、劉還月《變遷中的台閩戲曲與文化》，臺北：臺原，1990。

林鶴宜，《台灣戲劇史綱 (增修版)》，臺北：國立台灣大學出版中心，2016，

林鶴宜，《東方即興劇場 歌仔戲「做活戲」：歌仔戲即興戲劇研究 (上編)》，

　　臺北：國立台灣大學出版中心，2016。

林鶴宜、紀蔚然，《眾聲喧嘩之後的台灣現代戲劇論集》，臺北：書林，2008。

林鶴宜《東方即興劇場 歌仔戲「做活戲」：糕仔戲即興戲劇研究的資料類型與運用 (下編)》，

　　臺北：國立台灣大學出版中心，2016。

勁草，《台灣的戲劇、電影與劇院》，臺北：五南，2014。

施翠峰、施慧美，《台灣民間藝術》，臺北：五南，2012。

段馨軍，《凝視台灣當代劇場：女戲劇場、跨文化劇場與表演工作坊》臺北：華藝數位，2010。

洪理夫，《用心認識台灣》，臺北：宇河文化，2011。

紀慧玲，《凍水牡丹廖瓊枝》，臺北：時報，1999。

孫翠鳳口述，黃秀錦撰文，《祖師爺的女兒─孫翠鳳的故事》，臺北：時報，2000。

徐亞湘，《台灣劇史沉思》，臺北：國家，2015。

徐硯美，《Who's Afraid of 林奕華：在劇場與禁忌玩遊戲》，臺北：國家表演藝術中心，2015。

秦嘉嫄、蘇碩斌，《消失為重生：試論戰後「拱樂社」歌仔戲及其劇本創作》，
　　戲劇學刊第 11 期，頁 227-250。

耿一偉，《喚醒東方歐覽朵：橫跨四世紀與東西文化的戲劇之路》，
　　臺北：國家表演藝術中心，2009。

莊永明，《台灣紀事》，臺北：時報，1989。

財團法人公共電視事業基金會，《台灣百年人物誌 1》，臺北：玉山社，2005。

陳芳明，《台灣新文學史》，臺北：聯經，2011。

陳建銘，《野台鑼鼓》，臺北：稻鄉，1989。

陳耕、曾學文《百年坎坷歌仔戲》，臺北：幼獅，1995。

陳龍廷，《台灣布袋戲發展史》，臺北：前衛，2007。

馬一龍，《台灣群英錄》，臺北：書林，1998。

馬森，《台灣戲劇：從現代到後現代》，宜蘭：佛光人文社會學院。2002

馬森，《西潮下的中國現代戲劇》，臺北：書林，1994。

陸潤棠，《中西比較和現代戲劇研究》，臺北：台灣學生書局，2012。

國立台灣戲曲學院，《歌仔戲扮仙戲：福祿壽三仙會》，臺北：國立台灣戲曲學院，2011。

國立傳統藝術中心，《功藝說戲》，臺北：國立台灣船藝總處籌備處傳藝中心，2014。

國立傳統藝術中心《光影歷史人物歌仔戲老照片》，宜蘭：國立傳統藝術中心，2004。

張溪南，《黃海岱及其布袋戲劇本研究》，臺北：台灣學生書局，2004。

張曉風，《張曉風戲劇集》，臺北：道聲，1976。

彭鏡禧，《尋找歷史場景─戲劇史學面面觀》，臺北：國立台灣大學出版中心，2008。

曾永義，《台灣歌仔戲的發展與變遷》，臺北：聯經，1988。

曾永義校閱，揚馥菱，《台灣歌仔戲史》，臺中：晨星，2002。

曾郁珺、徐亞湘，《城市蛻變的歌仔味：臺北市歌仔戲發展史》，
　　台北：臺北市政府文化局，2012。

焦桐，《台灣戰後初期的戲劇》，臺北：臺原，1990。

賀東猛夫，〈紙芝居演出法〉，臺南：紙芝居，1941。

黃仁，《台灣話劇的黃金時代》，臺北：亞太，2000。

黃心穎，《台灣的客家戲》，臺北：台灣書店，1998。

黃文博，《當鑼鼓響起—台灣藝陣傳奇》，臺北：臺原，1991。

黃美序，《台灣戲劇館資演戲劇家：貢敏》，臺北：行政院文化部，2004。

黃致凱，《男言之隱》劇本，臺北：故事工廠，2016。

黃致凱編著，《李國修編導演教室》，臺北：安平出版，2014。

黃惠鈴，《來看歌仔戲》，臺北：文化部文化資產局，2017

葉龍彥，《日治時期台灣電影史》，臺北：玉山社，1998。

楊渡，《日據時期台灣新劇運動》，臺北：時報，1994。

楊龢之，《遇見三百年前的臺灣 - 裨海紀遊》，臺北：圓神，2004。

劉還月，《風華絕代掌中藝：台灣的布袋戲》，臺北：臺原，1990。

閻鴻亞，《新世紀台灣劇場》，臺北：五南，2016。

盧健英，《絕境萌芽：吳興國的當代傳奇》，臺北：天下文化，2006。

蘇秀婷，《台灣客家戲之改良》，臺北：文津，2005。

鐘明德，《台灣小劇場運動史 (1980-89)：尋找另類的美學與政治》，臺北：揚智，1999。

凌煙，《失聲畫眉》，臺北：自立晚報社文化出版部，1990。絕版。

莊永明，《台北老街》，臺北：時報文化，2012。

梅若蘅，《京劇原來如此美麗》，臺北：漫遊者文化，2018。

塗翔文，《華語武俠類型電影論》，臺北：逗點，2018.

王友輝等，《如此台南人：台南人劇團 30 周年紀念冊》，2018。

蔡欣欣，《台灣歌仔戲史論：文本、展演與傳播》，臺北：政大出版社，2018。

葉龍彥，《圖解台灣電影史》（1895-2017），台中：晨星，2017。

吳貴龍、連民安，《星月爭輝：五六零年代國語片演員剪影》，香港：中華書局，2017。

李宜芳，《尋找天外天》，臺北：前衛，2017。

朱芳惠，《台灣戲劇鑑賞與評論》，臺北：五南，2017。

厲復平，《府城·戲影·寫真》，獨立作家，2017。

感謝誌

　　本著作能順利完成，要特別感謝以下的演出單位、團體，以及個人。感謝各劇團的老師們不吝教導我，關於戲劇的許多歷史來由、過去與現在的演出上有何異同等知識，並且願意主動的與我分享相當多精采動人的故事。這當中也有許多人，或許我們沒有真正認識，但是因為你在我的生命中，曾經透過戲劇帶給我內心的感動與歡笑。當然，也感謝那些我們一同走過許多旅程的夥伴們。我知道，年少輕狂的我一定有很多不足之處，感謝願意原諒我、掛念我、支持我，以及批評我的人。若沒有你們發自內心的意見，可能就沒有現在如此渴求進步的我。

團體感謝名單

　　一元偶劇團、人形斑馬默劇團、人本教育基金會、三缺一劇團、大稻埕戲苑、只有偶劇團、台中刑務所演武場道禾六藝館、台東劇團、台南大學戲劇創作與應用學系、台南府城秀琴歌劇團、台體大體育系、台灣戲劇館、外表坊時驗團、白雪綜藝團、北港油車鋪、北港振興戲院、同黨劇團、老鷹合唱團、身體氣象館、亞洲大學幼教系、明華園天團、杯子劇團、非常林奕華、金枝演社、金牌點唱秀、屏風表演班、屏風表演班、差事劇團、故事工廠、春禾劇團、皇品藝術花坊、音樂時代劇場、栢優座、海山戲館、真快樂掌中劇團、荷蘭舞蹈劇團、高雄春美歌劇團、國美館繪本區、國家文藝基金會、基隆風動歌仔戲劇團、梵體劇團、野墨坊、勝秋歌仔戲劇團、極致體能舞蹈團、牯嶺街小劇場、道禾實驗教育機構全體同仁、雄獅音響公司、雲林布袋戲館、雲林故事館、黃世志木偶戲劇團、宜蘭傳統藝術中心、嘉義民雄正明龍歌劇團、彰化伸港新錦珠南管劇團—高甲戲、聚光音響公司、台中中瀛南樂社、台中大開劇團、台中小金枝歌劇團、台中國光歌劇團、台中童顏劇團、台中頑石劇團、台中十三月戲劇場、台中國家歌劇院、台中象劇團、綠光劇團、豬哥亮歌廳秀、薪傳歌仔戲劇團、錦飛鳳傀儡戲團、靜宜大學歌仔戲社、優人神鼓、環球科大幼保系、魔梯劇團、魔笛室內樂團……多年來尚有太多團體想表達感謝，如有遺漏，還請見諒。

個人感謝名單

王北極、王信允、王瑋廉、王瑞珍、史筱筠、布蘭達、石惠君老師、姜婉宜老師、吳文翠老師、吳幸蓉、吳念真老師、吳素霞老師、吳登興老師、希沙良、汪其楣老師、李佳琪、李金錠師母、李姿瑾、李科穎、李智翔、李舒亭老師、李瓊玲老師、卓明老師、卓淑華、卓淑靖、周容詩、武君怡、林孟蓁、林宜蓁、林茂賢老師、林雨潔、林恆正老師、林鴻麟、林懷民老師、林耀華、姚志鵬、施炎郎老師、海金沙老師、莊世瑩老師、莫哲雄、郭建志、陳于涵、陳冠蓓、陳品芳、陳美惠、陳美麗、陳家倫、陳碧貞老師、陶文軒、張黎明老師、曾國俊執行長、游惠遠老師、黃利瑛、黃美君、黃美雅、黃振豪、黃經芬、楊仙妃、楊翠老師、廖育菁老師、廖瑞銘老師、蔡迪鈞、蔡曉薇、蔡鏡榮、趙文瑀、鄭邦鎮老師、劉丹燕、劉宜洵、蕭英傑老師、薛衣珊、賴東科、賴紋美、盧元龍、鍾文文、魏貽君老師、藍鈞儀、龍姵瑜、簡美惠、簡素仙、簡素儀、嚴壽山、蘇達……，以及多年來陪伴及提供我許多資訊，引領我成長的師長夥伴。

國家圖書館出版品預行編目資料

圖解台灣戲劇史綱 / 黃宣諭著. -- 初版. -- 台中市：晨星, 2018.03
　　面；　公分. -- (圖解台灣；20)
　ISBN 978-986-443-421-3(平裝)

1.戲劇史 2.台灣

983.38　　　　　　　　　　　　　　　　　107002761

圖解台灣 TAIWAN | 20　圖解台灣戲劇史綱

作者	黃宣諭
審定	王婉容
主編	徐惠雅
執行主編	胡文青
校對	黃宣諭、陳育茹、胡文青
美術設計	柳佳璋
封面設計	柳佳璋

創辦人	陳銘民
發行所	晨星出版有限公司 台中市 407 工業區 30 路 1 號 TEL：04-23595820　FAX：04-23550581 E-mail：service@morningstar.com.tw http：//www.morningstar.com.tw 行政院新聞局版台業字第 2500 號
法律顧問	陳思成律師
初版	西元 2018 年 03 月 20 日

總經銷	知己圖書股份有限公司 106台北市106辛亥路一段30號9樓 TEL：（02）23672044／23672047　FAX：（02）23635741 407台中市工業區30路1號 TEL：（04）23595819 FAX：（04）23595493 E-mail：service@morningstar.com.tw 網路書店 http://www.morningstar.com.tw
讀者服務專線	04-23595819#230
郵政劃撥	15060393（知己圖書股份有限公司）
印刷	上好印刷股份有限公司

定價 450 元
ISBN 978-986-443-421-3
Published by Morning Star Publishing Inc.
Printed in Taiwan
版權所有，翻譯必究
（缺頁或破損的書，請寄回更換）

請填妥後對折裝訂，直接投郵即可，免貼郵票。

407
台中市工業區 30 路 1 號
晨星出版有限公司

請沿虛線摺下裝訂，謝謝！

填問卷，送好禮：

凡填妥問卷後寄回，只要附上 60 元郵票（工本費），我們即贈送
好書禮：「鐵道懷古郵戳明信片 NO1. 鐵道古郵戳」以及
「鐵道懷古郵戳明信片 NO2. 鐵道古地圖」。

 搜尋 / 晨星圖解台灣

以圖解的方式，輕鬆解說各種具有台灣元素的視覺主題，並涵蓋各時代風格，其中包含
建築、美術、日常用品、食品、平面設計、器物 以及民俗、歷史活動等物質與精神
的文化。趕快加入 [晨星圖解台灣]FB 粉絲團，即可獲得最新圖解知識以及活動訊息。
晨星出版有限公司編輯群，感謝您！

贈書洽詢專線：04-23595820 #113

一期一會